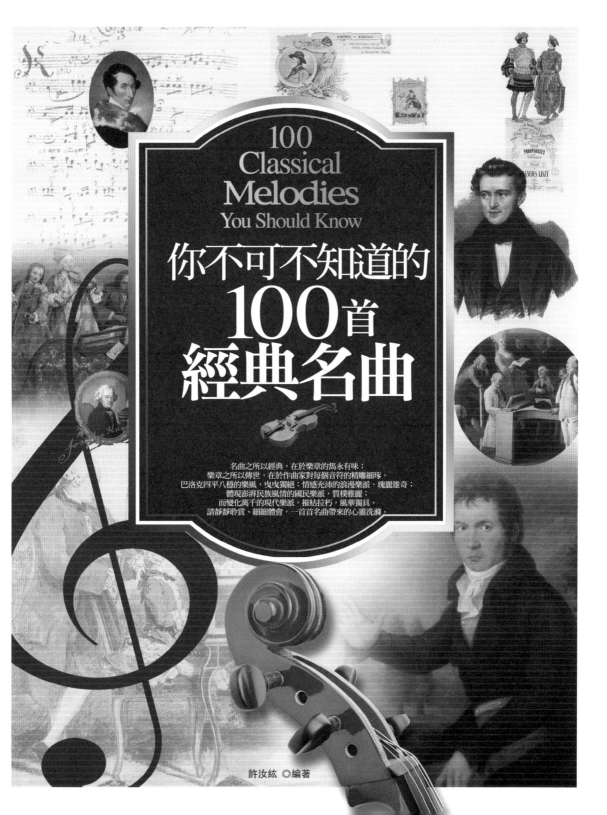

100
Classical
Melodies
You Should Know

你不可不知道的
100首
經典名曲

名曲之所以經典，在於樂章的雋永有味；
樂章之所以傳世，在於作曲家對每個音符的精雕細琢。
巴洛克四平八穩的樂風，曳曳獨絕；情感充沛的浪漫樂派，瑰麗雄奇；
體現澎湃民族風情的國民樂派，質樸雅麗；
而變化萬千的現代樂派，摧枯拉朽，風華獨具。
請靜靜聆賞、細細體會，一首首名曲帶來的心靈洗滌。

許汝紘 ◎編著

出版序

　　優質、精緻，兼具入門、賞析，可輕鬆閱讀的音樂書籍，是《你不可不知道》音樂書系的出版堅持。二○○四年《你不可不知道的100首名曲及其故事》正式出版發行，甫出版就受到廣大讀者的喜愛與推薦，這樣的熱情反應，讓我們在出版的品質與深度的拿捏上，更加戰戰兢兢。

　　閱讀是一件愉悅的事情，尤其是規劃音樂書系的出版，一直以來都是華滋出版的重要出版方針。創業至今，我們一直堅持要邀請讀者，用眼睛欣賞高品質的美的閱讀元素；用耳朵聆聽美麗的樂章；並且用心思索這些人類的經典作品背後，深刻而感人的創作故事。

　　在發行二年之後，我們重新省視「經典名曲」對人類心靈的重要影響力與激發力，而對所有的內容做了全面的改版，除了重新規劃相關內容、增添新的音樂素材、挑選具有歷史意義的精美圖片，並重新安排曲目的歷史定位，賦予這100首經典名曲新的閱讀生命力。

　　這本書共挑選出100首在音樂史上赫赫有名、大家耳熟能詳、扣人心弦的名曲，從它的創作者、創作背景、成功的演出、有趣的創作故事、音樂家軼事，兼談相關的音樂知識；年代跨越了巴洛克樂派、古

典樂派、浪漫樂派、國民樂派到現代樂派，概括了音樂史上重要音樂大師的精心傑作。這些曲子的可愛之處，在於旋律經典且敘事性強。例如：舒伯特用音樂記錄他的一段旅遊見聞——奧地利山間蒼翠清新的自然美景：魚兒、小溪、森林、晚霞，這些純淨優美的畫面，都成了《鱒魚》這首歌曲的創作動機。理查・史特勞斯說故事的方法，就是用他最擅長的「交響詩」來呈現，這首與尼采的著作同名的交響詩：《查拉圖斯特拉如是說》，其驚人的程度，絕對不輸尼采深奧難懂的哲學思想。拉威爾聲稱《波麗露舞曲》這首曲子是「十七分鐘沒有音樂的管弦樂隊演奏」，卻在街頭巷尾傳唱不止。三百多歲的《卡農》，真是一首「古典中的古典」！聖潔的《卡農》不染塵埃，我們預言它的魅力將會持續穿越無數個世代，飄散在每一個需要感動的角落。

生活當中不能缺少美好的事物，包括：音樂、藝術、文學，它們之間息息相關，交錯發展，藉著閱讀、傾聽、經驗交換、用心思索，形成你個人的、我個人的獨特風格。誠摯地感謝您長期以來對華滋音樂書系的支持與鼓勵，您的支持與指正，更是我們向前邁進的最大動力。

華滋出版總編輯
許汝紘

$\mathcal{C}ontents$

\mathscr{C}ontents

Contents

Contents

Contents

巴洛克時期

The Baroque Era

巴洛克時期的音樂，不僅顛覆文藝復興時期四平八穩、和諧舒緩的完美曲風，帶來華麗繁複的音句樂章，在弦律、節奏、速度等各方面皆運用強烈、活潑、多旋律的調性，展現音樂家澎湃的情感起伏，開拓音樂的多元表現形式。

《水上音樂》Water Music

韓德爾 George Friedrich Handel, 1685-1759

音樂家生平

韓德爾於一六八五年誕生於德國，長大後的他隨著父親的期望與要求研修律法，不過喜愛音樂的他一直從未放棄，仍利用時間學習作曲及樂器演奏。憑著過人的毅力與良師的指導，韓德爾得以一展音樂上的長才，創作出無數動人的音樂，包括歌劇、神劇，還有為數不少的管弦樂作品。

　　想像一群多年不見的好友正開著熱鬧的同學會，或是逢年過節家族親戚們歡笑滿堂的情景，這時如果要來點錦上添花的應景音樂——韓德爾的《水上音樂》絕對是一套最佳的助興曲目！（當然啦，如果這個宴會是在豪華的麗星郵輪上舉行，這首作品更是不可錯過。）

　　《水上音樂》首演於一七一五年，當時韓德爾與他的雇主英王喬治一世有些過節，韓德爾為了化解尷尬的情勢，並重新搏得國王的厚愛，於是決定在國王乘船遊覽泰晤士河時，獻上這首充滿歡樂、祥和的樂曲。

　　當天的水上音樂會除了國王搭乘的豪華御船外，河岸兩旁更是擠滿前來瞻仰新國王的群眾。韓德爾則是站在另一艘船上，指揮一組五十人的樂隊賣力演出。《水上音樂》歡樂、華麗、朝氣蓬勃的樂曲氣氛果然打動了所有的人，貴族與百姓們莫不鼓掌叫好，當然也使得

1715 年夏季，英國為祝賀喬治一世登基大典，在泰晤士河上舉行了一場盛大的水上遊藝大會，《水上音樂》突然從其中一艘船上傳到國王的御舫，令國王拍案叫絕。

國王龍心大悅，兩人的心結隨之一筆勾銷。

此曲原長約一個小時，現今我們所聽到的版本是由英國作曲家哈替（Harty）所改編成的組曲；其中包括了序曲、詠嘆調、布雷舞曲、號管舞曲、行板與快板共六個樂章。樂曲的開頭由圓潤華麗的號角及弦樂拉開序幕，隨後法國號、小號、長號等管樂器吹奏出明朗的聲響，樂音飄蕩在當年的泰晤士河上，十分壯觀恢弘。這首曲子的成功處在於樂曲本身的歡樂氣氛，而韓德爾首演當天在戶外水面的演出，更是利用所謂的「音波折射現象」，讓磅礡的音樂更具效果，整個樂團出色的演出，將慶典愉快的氣氛帶到最高點。

曲目推薦

專輯名稱：Handel : Water Music, Music for the Royal Fireworks

演奏家：Fritz Lehmann

專輯編號：4577582 DG 環球

ARCHIV
PRODUKTION

GEORG FRIEDRICH HÄNDEL
WASSERMUSIK
FEUERWERKSMUSIK
WATER MUSIC
MUSIC FOR THE ROYAL FIREWORKS
Berliner Philharmoniker · Fritz Lehmann

弦外之音

　　韓德爾另一首著名的管弦樂組曲是《皇家煙火》，此曲的誕生是為了慶祝一場戰爭的和平落幕。

　　在狂歡晚會之前，國王已派人在音樂會場上搭建一座豪華巨大的背景布幕，用來和當天燃放的煙火相互映襯。音樂會一開始進行得十分順利，韓德爾站在台前揮灑自如地指揮此曲時，災難接著發生了！施放煙火的工作人員不知何故，在音樂進行到一半時便開始燃放煙火，令韓德爾十分生氣。更糟的事還在後頭，一個掉落的火星恰巧落在背景布幕上，整塊布幕就此燃燒起來！

　　觀眾們開始四處逃竄，固執的韓德爾卻堅持繼續演出，直到其中一名團員的燕尾服冒出濃煙才罷手。

　　事後韓德爾除了找那名砸場的工人算帳以外，當然，國王與大臣們也被迫重新聽了一次沒有冒煙的完整版《皇家煙火》。

1749 年在那不勒斯發射煙火的地點。

《快樂的鐵匠》 The Harmonious Blacksmith

韓德爾 George Friedrich Handel, 1685-1759

韓德爾最頂峰的音樂創作應該是清唱劇《彌賽亞》（人人都不會在萬聖節錯過《哈利露亞大合唱》），但是他最具親和力的名曲，則非《快樂的鐵匠》莫屬。換句話說，如果你播放《彌賽亞》給一個嬰兒聽，這個孩子可能不會起什麼反應；但若你播放的是鋼琴曲《快樂的鐵匠》，也許他會馬上跟著手舞足蹈起來呢！而且這個嬰兒長大後再次聽到《快樂的鐵匠》，一定馬上能記起這段著名的旋律，甚至能隨著旋律打起節拍或吹起口哨；更有可能的是，大部分的小朋友就是從《快樂的鐵匠》認識韓德爾的，因為《快樂的鐵匠》也是許多鋼琴初學者喜愛的曲子呢！

脾氣不太好的韓德爾對於作曲這件事是非常嚴肅專注的，但《快樂的鐵匠》卻是韓德爾在極佳心情下毫不費力寫出來的喔！（當然啦，光從這首樂曲的標題，就可以猜測韓德爾是多麼得意了），關於此曲的誕生，還有一個小插曲呢。

話說有一次韓德爾正在郊外散步時，天空突然間烏雲密佈並下起了一場罕見的大雷雨，韓德爾趕忙跑到路旁一戶人家的屋簷下躲雨。雨滴陣陣落在屋簷上發出清脆的聲響，這時對面一家打鐵店中也發出陣陣「咚鏘、咚鏘」的打鐵聲，彷彿與雨聲一唱一和，輕快、規

律的對應著。韓德爾定神一瞧，店裡三名鐵匠正賣力敲打著鐵砧上的鐵器，他們神情愉快地哼著古老的歌謠。雨聲、打鐵聲，以及旋律輕快的曲調讓韓德爾頓時靈感泉湧，雨停後，他三步併作兩步地衝回住所，提起筆來把腦袋裡奔湧而出的旋律寫下來，這曲《快樂的鐵匠》就這麼快樂地問世啦！

　　《快樂的鐵匠》是韓德爾於一七二〇年出版的《大鍵琴組曲》中的第五首，原曲題名為《主題與變奏》（關於鐵匠的故事與標題，很有可能是後人所杜撰並加上去的，但是誰在乎呢？快樂就好！）這首為大鍵琴所寫的小品包含了主題與五段變奏，主題旋律採自英國鄉村民謠，具有簡潔明快的風格；各段變奏則忠實地循著主題的旋律線加以變化改寫。曲中流暢輕快的音符滿場飛舞，彷彿可以看到鐵匠愉快工作的神情，也能清晰地聽見打鐵的叮噹聲喔！

曲目推薦

專輯名稱：Handel：Harmonious Blacksmith
演奏家：Trevor Pinnock

專輯編號：028944729023
　　　　　DG 環球

弦外之音

大鍵琴

大鍵琴是鋼琴的祖先，雖然它在十六世紀初到十八世紀中葉時，已完全被鋼琴取代，但它卻曾是巴洛克時期最重要的鍵盤樂器呢！至於它被鋼琴超越的原因，那就得談談大鍵琴發聲的方法了——那正是它的致命傷，同時也是特點。

17 世紀的大鍵琴。

大家都知道鋼琴的鍵盤有非常敏銳的感覺，演奏家可以用不同的力度來控制音量大小與音色變化，這是因為鋼琴是靠著敏銳的小鎚子敲擊琴弦來發聲的。遺憾的是，大鍵琴不是用敲的，而是以小鉤子來撥動琴弦（這個聲音就像用指甲去撥動吉他弦），這也就是為什麼大鍵琴的聲音聽起來總是十分清脆的原因了。更慘的是，無論你在琴鍵上敲得多大力，大鍵琴一律以篤實的中等音量呈現，真是一種遲鈍而沒有脾氣的樂器啊！

雖然大鍵琴無法像鋼琴那樣或綿密洶湧或細語呢喃，但它畢竟曾經是許多偉大作曲家眼裡的寵兒呢，他們卓越的作曲技巧仍能讓大鍵琴如泣如訴、盪氣迴腸！讓我們瞧瞧有哪些著名的大鍵琴曲吧！

巴哈：《平均律鍵盤曲》、為大鍵琴和弦樂團而作的《D 小調協奏曲》、為雙大鍵琴而作的《c 小調協奏曲》

韓德爾：《E 大調大鍵琴組曲》

神劇《彌賽亞》之《哈利露亞大合唱》

Chorus of Hallelujah in "Messiah"

韓德爾 George Friedrich Handel, 1685-1759

．．

　　《彌賽亞》是韓德爾最重要，也是最成功的一齣神劇，他寫作此劇時宛如得到神助，全曲三部長約三小時，韓德爾居然只花了二十四天便大功告成。當韓德爾寫到第二部的《哈利露亞大合唱》時，泉湧的靈感讓他激動無比，令他忍不住伏在桌上喃喃哭喊著：「我看到了天國，我看到了耶穌！」這首誠摯又榮耀的合唱曲問世後，便強力發送上帝的神蹟，兩百年來不知感動了多少人！

　　「哈利露亞」的意思，是對神崇敬的讚美與呼喚，這首合唱曲由男聲與女聲共同擔綱演出，聲部之間的交錯與應和顯得格外和諧，並且有一股連綿不絕、呼應不斷的延續感。我們猜測韓德爾在譜寫《哈利露亞大合唱》時，必定是一氣呵成、忘了自己也忘了所有紛擾的俗事，曲中只瀰漫著對聖主的崇敬之意。此曲

曲目推薦

專輯名稱：Handel : Messiah
演奏家：Trevor Pinnock

專輯編號：423 630-2
Archiv Produktion 環球

架構簡單、琅琅上口，卻有一股懾人的氣勢。鼓聲與小號讓全曲充滿了肯定與熱情，代表世人因得永生而感到無比歡欣喜樂。

　　神劇《彌賽亞》以天主教故事為題材，描寫耶穌的誕生、受難與救贖。此劇於一七四二年在愛爾蘭都柏林舉行首演，是場極為成功的慈善募款演出。隔年，此劇第一次於倫敦演出時，英王喬治二世也與會聆賞，當全劇進行到《哈利露亞大合唱》時，深受感動的喬治二世從座位中站了起來，肅立聆聽。此舉動引得全場人士也都跟著站了起來，從此以後便相沿成習，《哈利露亞大合唱》成為國歌以外大家都肅然起身聆聽的偉大歌曲。當人生遭遇到什麼挫折，或繞著死胡同轉不出去時，不妨聽聽這首會發光的《哈利露亞大合唱》吧。澎湃的合唱聲會一陣陣敲擊你的心靈，整個過程宛如一點一滴接收宗教神祕的力量，經過適度的洗禮後，整個人又生龍活虎起來，並散發著自信的光彩呢！

弦外之音

韓德爾的晚年

　　韓德爾終生未婚，晚年與巴哈一樣都得了白內障，幾乎失明，更慘的是他求助的那位眼科醫生正是把巴哈的眼睛「治瞎」的那位！這位遠近馳名的醫生為韓德爾所動的眼睛手術不幸失敗了，韓德爾的晚年可真是「一片黑暗」啊！一七五九年四月，他最後一場親自指揮的音樂會正是這首《彌賽亞》，八天後便與世長辭。死後，其遺體被葬於英國西敏寺，雖然出生於德國，最後卻得到英國人永遠的尊敬與懷念，長眠於這塊土地上。

《無伴奏大提琴組曲》

Suites for unaccompanied Cello

巴哈 Johann Sebastian Bach, 1685-1750

音樂家生平

與韓德爾同年誕生的巴哈自小就深受家族影響，努力學習各種音　　　樂方面的知識、技巧、作曲等，他的作品特色就是以「對位法」的作曲技巧，展現多聲部的音樂效果。三百多年來，他為學生、教會及宮廷所創作的這些兼顧內涵及技巧的樂曲，再再影響著後世的音樂家們。

比起小提琴的高聲飛揚，大提琴的音色顯然低調沉穩許多，因此大提琴在樂團裡通常演出較不引人注目的低音域旋律，但若由這種弦樂中的瘖啞者來獨奏「舞曲」，又會有什麼樣的效果呢？音樂之父巴哈是第一個想到為大提琴創作「無伴奏組曲」的作曲家，他可不是興之所至隨哼幾曲，巴哈很認真的寫了六支無伴奏大提琴組曲，每一支組曲都包括了一首前奏曲與五首舞曲。原本樸實無華的大提琴在巴哈的生花妙筆下，竟能以獨奏的樣貌展現對位、節奏與豐富的和聲之美。

他深諳大提琴純淨無雜質的特性，因此以無伴奏的方式讓它自然構織成一個深奧、美麗卻沒有負擔的桃花源；你能在這個桃花源裡找到他源源不絕的創意，還有大提琴樸素淳厚、令人神往的細語呢喃。

巴哈在一七一七年至一七二三年擔任科登樂長期間完成了這六首《無伴奏大提琴組曲》，這一系列組曲是為了表現大提琴特性與演奏

波提且利──《神祕的基督降生圖》；巴哈所屬的文化環境直承文藝復興時期光榮燦爛的餘風蘊釀成巴洛克藝術，雖然在巴哈的音樂中已難找到文藝復興的樂派風格，但「宗教」仍是藝術創作的共通主題。

技巧所寫的，每一組曲的結構為：第一曲是前奏曲、第二曲是阿勒曼舞曲、第三曲是庫朗舞曲、第四曲是薩拉邦德舞曲、第五曲是小步舞曲、布雷舞曲或嘉禾舞曲、第六曲是吉格舞曲。這些古典舞曲形式簡單，卻各有獨特的性格，例如：前奏曲舒緩和諧，流暢地揭開序幕；阿勒曼舞曲是宮廷式的慢速度舞蹈；庫朗舞曲輕快明朗；薩拉邦德舞曲展現精湛的對位技巧；布雷舞曲與嘉禾舞曲是十七世紀流行於法國的快步舞曲；基格舞曲則是源自英國，是十分輕鬆快速的舞蹈。

剛開始聽的時候很好消化，似無獨特之處，但有一種特別舒服清爽的氣氛；聽久了以後越來越覺得「奏之有物」，像一個七彩奪目的鐘乳石岩洞，明明是一些灰黯的石頭，卻在光線的折射下施展魔術般變化奧妙的色彩，令人感動莫名。聽《無伴奏大提琴組曲》大概就是這種感覺吧！這首曲子至今已成為所有大提琴演奏家的里程碑，所有拉大提琴的人莫不

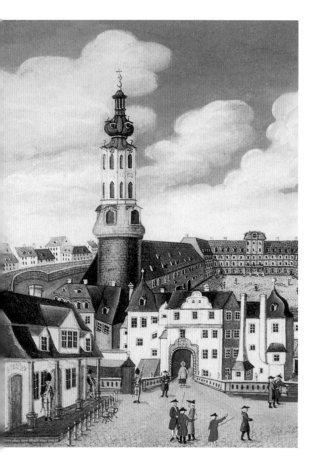

把它視為演奏生涯的重要曲目，是考驗演奏技巧純熟與否的試金石，同時也是他們極為鍾愛的大提琴獨奏曲。

對於一般的古典樂欣賞者而言，《無伴奏大提琴組曲》更是一首值得收藏的名曲，特別在需要沉澱心靈的時候、想要穩定情緒的時候、渴望讓藝術豐富生活的時候；巴哈纏綿的大提琴是一種特別接近天堂，又無比平易近人的好聲音，不論陰晴悲喜，它都如實地綿延出一派悠然自在。

威瑪的城堡。自巴哈 1708 年結婚後，婚姻幸福美滿，生活無後顧之憂，他專心致力於音樂創作，奠定了日後音樂事業的基石。

曲目推薦

專輯名稱：Bach : 6 Suites for Cello Solo　　專輯編號：4497112 DG 環球

演奏家：Pierre Fournier

弦外之音

十三歲的卡薩爾斯發現了巴哈

「大提琴之聖」卡薩爾斯是第一位公開演奏《無伴奏大提琴組曲》全曲的人，他為這首曲子所灌錄的唱片至今仍是樂迷珍藏的經典，說他是賦予巴哈作品新生命的再造者其實一點也不為過，若不是十三歲那年卡薩爾斯為了咖啡館的打工演奏四處尋找樂譜，無意間在一家二手樂譜店中邂逅了《無伴奏大提琴組曲》，也許巴哈這一組作品根本就無緣問世呢！

卡薩爾斯在其自傳中有這麼一段敘述：「當時我根本不知道世上有這麼一套樂曲存在，但我知道它一定具有相當的重要性，於是我如獲至寶地將它捧回家。往後十二年期間，我每天都研讀、練習這套樂曲，一直到二十五歲才有勇氣在眾人面前演出。在那個年代，人們大都認為這些作品太過嚴肅乏味，但是像這樣一套處處閃著詩意的組曲，怎麼會乏味呢？」

雖然《無伴奏大提琴組曲》不是宗教音樂，但從卡薩爾斯的手中，卻能從中聽聞充滿宗教力量般純淨永恆的弦外之聲。享年九十七歲的卡薩爾斯以彈奏兩首巴哈的鍵盤樂——「前奏曲」與「賦格」，當作每一天的開始，他說這個固定的儀式是「對這個世界重新的探索」，這種對音樂無比的真誠與毅力是他能夠完美詮釋巴哈的原因之一，就如同巴哈把創作音樂作為他服侍上帝的方式。聽過卡薩爾斯將每天歸零的儀式後，你以何種方式作為對世界重新的探索呢？

《義大利協奏曲》

Italian Concerto in F Major

巴哈 Johann Sebastian Bach, 1685-1750

..

　　這首《義大利協奏曲》雖然名為「協奏曲」，但其實是巴哈想要以古鋼琴製造主奏與協奏的音響效果，所以仍是屬於「獨奏曲」的一種。巴哈一生從沒有去過義大利，個性嚴肅踏實的他，卻寫出了這麼一首歡欣明朗、充滿義大利陽光的樂曲，其中究竟有什麼典故呢？

　　在柯登擔任樂長的那段時期，巴哈的領主時常到義大利休閒遊覽，他回到德國帶給巴哈的禮物，就是義大利的音樂樂譜。巴哈對於義大利（當時的音樂先進國）嚮往不已，他把這些從義大利來的樂譜視為珍寶，閒來沒事就加以改編、仿作，甚至改寫成韋瓦第協奏曲的型態。一七三四年，巴哈完成了《義大利協奏曲》，出版時以「古鋼琴練習曲第二部」為名，並且加上了副標題「依義大利趣味而作的協奏曲」。

曲目推薦

專輯名稱：Bach：Goldberg Variations /
　　　　　　　Italian Concerto

演奏家：Peter Serkin

專輯編號：BVCC 37207
　　　　　　BMG 新力

這首《義大利協奏曲》共有三個樂章，分別為：快板、行板、急板。雖然這首曲子全憑想像而寫，但是樂曲中活潑輕快的節奏，讓人聽了神清氣爽。古鋼琴原有兩層鍵盤，在音質與力度上能夠製造明顯的對比效果，主奏與合奏的層次便能突顯而出。這三個樂章就像四季如春的義大利一樣，溫暖愉快的氣氛貫穿全曲，流暢的旋律像是描繪旅遊時歡樂輕鬆的心情，是一首能夠振奮人心、提振精神的曲子。

巴哈的創作能力在此曲中即使只顯現了冰山一角，也能讓我們感覺蔚為奇觀，尤其他掌握了義大利精神的曲趣，並以地方特色為題材發揮他的創意，能以多聲部的鋼琴曲模擬協奏曲的效果，這種豐沛的能量透過樂曲傳達而出，成為以「義大利」為題材作曲的正宗始祖。

弦外之音

對位法

「對位法」大約從九世紀起發展，是一種古老的作曲手法。「對位」指的是將兩個或兩個以上的旋律線重疊在一起，第二旋律或其餘的旋律線便稱為是第一旋律的對位。

在巴哈的音樂中，「對位」的手法已經完全融入他的作品裡，「賦格」與「卡農」都是以對位手法來寫作的曲式，在巴哈的鍵盤作品中，他將賦格的藝術推至巔峰，許多音樂線條各自發展又能完美的融合在一起，既規律又華麗，令人目不暇給。

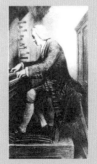

萊比錫收藏的巴哈肖像。

《郭德堡變奏曲》Goldberg Variations

巴哈 Johann Sebastian Bach, 1685-1750

　　巴哈的音樂魔力除了在宗教領域帶給人們內心平靜之外,在醫學領域上更能代替安眠藥,治療為失眠所苦的患者呢!這首《郭德堡變奏曲》便是一首著名的安眠名曲,這是為當時駐德的俄國大使凱薩林克伯爵所作的。當年凱薩林克伯爵因繁重公務纏身,常常在夜裡睡不著覺,每當失眠的時候,他便請年僅十四歲的小樂師郭德堡來為他彈奏幾首助眠的曲子。郭德堡是巴哈的學生,當巴哈耳聞這件事後,決定助這個學生一臂之力,於是寫了《郭德堡變奏曲》給他演奏,據說凱薩林克伯爵對這首曲子的療效感到十分滿意,還送給巴哈一個裝有三百錢幣的金杯以為報酬呢。

　　《郭德堡變奏曲》是巴哈最卓越的鍵盤作品之一,也是古今以來變奏形式譜曲的典範。此曲原名為《為雙層鍵盤大鍵琴所作的抒情變奏曲》,它是由三十二小節的主題詠嘆調(Aria)和三十段變奏曲所組合而成,巴哈為這首曲子所用的變奏並非只是在主題上加了一些裝飾奏,而是以合聲改變、調性轉化等方式,為主題進行自由變化的「改裝」,在長度與體裁上亦不受拘束,任巴哈豐沛的創作能力發揮得淋漓盡致,這種與「嚴格變奏」相對的變奏方式稱為「自由變奏」。在三十段馳騁天際的變奏後,樂曲的最後一首又回到第一首的詠嘆調,頗有

布拉克：「巴哈的抒情調」。

頭尾呼應的效果，可見巴哈任由想像奔走後還是喜愛圓滿、完整、充滿秩序的結束感。

《郭德堡變奏曲》的主題取自巴哈《為安娜‧瑪達蕾娜‧巴哈而作的古鋼琴小曲集》中的第二十六首，雖然是以薩拉邦德舞曲形式所寫成，卻十分的莊重抒情。左手演奏鞏固樂曲的基礎低音，賦予曲子沉穩的和聲感；右手則讓如歌的旋律於其上緩緩吟唱，這段優美的旋律讓人百聽不厭，應該也是全曲最具舒壓效果的一段，巴哈音樂的動人之處便是這種純淨、簡單、宛如天籟的風格。主題之後，三十段變奏各具特色地展開豐富的變化，有些爽朗明亮、有些輕快如精靈、還有些溫暖靜謐，如夜曲般撫慰人心。這些起起伏伏的樂段既是對主題深刻的探索與發揮；亦是巴哈自由變奏的精華，其中最後一曲變奏還放入了兩首德國通俗歌曲——《好久不見》和《高麗菜與蕪菁菜》，蔬菜還能跟失眠扯上關係，真讓人佩服巴哈充滿創意的音樂靈感呢！

弦外之音

　　史懷哲博士在巴哈的音樂中找到了音樂的哲學，他認為巴哈的作品表達了一切的哀傷、快樂、眼淚與笑聲，對於《郭德堡變奏曲》他曾說：「這是巴哈所有的作品中最接近近代鋼琴藝術的，如果光看樂譜我們會誤以為這是貝多芬的作品。」

　　詮釋巴哈鍵盤作品的名家顧爾德在一九五五年錄製了《郭德堡變奏曲》後一炮而紅，當年他才二十三歲，意氣風發的他彈起《郭德堡變奏曲》自由又隨性，瀟灑的風格讓人處處驚艷。晚年他又重新錄了一遍「正經古典版」的《郭德堡變奏曲》，這次的錄音亦成為他生前最後一個作品。

　　對於這首跨越顧爾德音樂生涯起點與終點的曲子，他也有一些話要說：「這首曲子的低音部是音樂史上最光輝的傑作，我想巴哈採用變奏的形式來延續低音部並不是喜歡這種曲式，而是一種感情的伸展，所謂的主題並非僅僅是專有名詞，而是整曲的根源與中心。它常回到薩拉邦德舞曲，讓人注意到整首曲子最重要的焦點。」

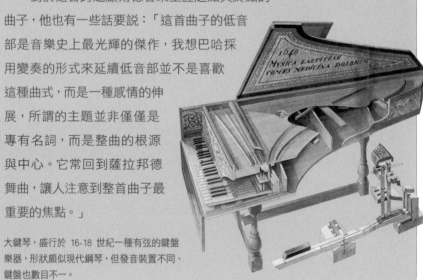

大鍵琴，盛行於 16-18 世紀一種有弦的鍵盤樂器，形狀頗似現代鋼琴，但發音裝置不同、鍵盤也數目不一。

電影《英倫情人》中，擔任照顧傷兵的護士茱麗葉畢諾許在廢墟裡發現了一架殘破的鋼琴時，雖然鋼琴已被炸得傾斜一角，琴椅也不知何處去，她仍喜出望外的拂去滿佈的灰塵，掀起琴蓋彈出《郭德堡變奏曲》的主題詠嘆調。清澈的琴聲在危機四伏的廢墟中顯得如此遺世獨立，在戰爭與死亡的脅迫下，巴哈的音樂就是能這麼直接的觸動人心，安慰一個寂寞的心靈。另一個例子便是布拉姆斯在母親彌留之際，坐在琴前彈奏的也是這首《郭德堡變奏曲》，當時他留著淚說：「這是多麼神奇的音樂，充滿能夠分擔痛苦的力量！」

　　你為失眠所苦、為壓力憔悴、為茫然不知所終的人生擔憂嗎？試試巴哈的「郭德堡特效藥」吧！

曲目推薦

專輯名稱：Bach：Goldberg Variations /
　　　　　Italian Concerto

演奏家：Peter Serkin

專輯編號：BVCC37207
　　　　　BMG 新力

《魔鬼的顫音》Devil Trill

塔替尼 Giuseppe Tartini, 1692-1770

音樂家生平

從未進入學校修習任何音樂方面知識的塔替尼，是個完全靠自修學習的音樂家，也是一位偉大的教育家。他不僅創立了一所教授小提琴為主的學校，還培養出傑出的小提琴演奏家。據　　　估計，他創作了近一百四十多首的小提琴協奏曲及奏鳴曲，還有為數不少的三重奏；代表作品為《魔鬼的顫音》。

神明托夢或在夢裡與靈魂對談這一類的「靈異事件」果然其來有自。早在三百多年前，巴洛克時代的塔替尼先生就曾經在夢裡面與魔鬼「交流小提琴的演奏技巧」，醒來後他怕大家以為他在「作夢」，還把這個「人與魔的交流心得」仔仔細細譜成了樂曲呢！

義大利作曲家塔替尼是巴洛克末期與古典前期小提琴音樂的代表人物，他曾寫下許多表現小提琴技巧的器樂作品，他本身也是歷史上偉大的小提琴演奏家之一。他年輕時也做過許多荒唐事，例如：原本父母安排他進大學攻讀法律，但他卻執意放棄法律轉而學習作曲；還沒成年就與紅衣主教的親戚互訂終身私奔去了，原本他們打算逃到天涯海角，養幾隻小雞、小鴨安度餘生，搞到後來卻只能躲到教堂裡避難。為愛走天涯的期間他仍不忘鑽研小提琴演奏技巧，並拜名師門下學習作曲。日日夜夜苦練小提琴的結果，終於使塔替尼在二十一歲那年，有了一個與魔鬼小提琴家在夢裡切磋琴藝的靈異經驗。

那晚塔替尼多喝了幾杯，進入夢境不久，便遇到一個鼻子尖尖、鬍子翹翹、手裡還拿著把小提琴的黑衣魔鬼要來跟他打擂台，他不信魔鬼的演奏技巧能勝過他，沒想到黑衣魔鬼當場示範了一段充滿雙音與三重音的高難度樂段，其中的顫音需在兩條或三條弦上同時拉出，技巧之艱澀與完美「幾乎不是人幹的！」他聽完後嚇醒了過來，拿起五線譜憑著模糊的記憶寫成了這首 g 小調《第四號小提琴奏鳴曲》，別名《魔鬼的顫音》。事後他把這首曲子拉給朋友聽，並向他轉述此事件：「我感到迷惑、震驚、幾乎喘不過氣來，醒來後我抓起小提琴要追回夢中魔鬼的音樂卻徒勞無功。雖然這首《魔鬼的顫音》奏鳴曲無疑是我寫過最好的作品，但比起夢中魔鬼演奏的樂段，還相差得遠。」

　　《魔鬼的顫音》共有四個樂章，第一樂章鬱鬱寡歡、沉靜哀傷；第二樂章氣氛一轉為飛揚奔放、流暢自然；第三樂章又是一個悲傷的小嘆息；第四樂章則是一個變化多端的樂段，情感豐富、技巧極為困難，要面面俱到地顧好每個環節頗為不易，果然是魔鬼的神乎其技。塔替尼為後代無數小提琴演奏者留下了魔鬼示範的顫音，演奏者若沒下過一番苦功夫，實在難以跨越門檻，完美地呈現這首樂曲艱澀完整的演奏技巧。

曲目推薦

專輯名稱：Shaham：Devil's Dance　　專輯編號：4634832 DG 環球

演奏家：Jonathan Feldman

《四季》 The Four Seasons

韋瓦第 Antonio Vivaldi, 1678-1741

音樂家生平

別號「紅髮牧師」的韋瓦第誕生於義大利的威尼斯，他是巴洛克時期最具創作力的作曲家，作品形式包括歌劇、神劇和協奏曲等，特別是協奏曲，其創作數量更為驚人，故又被稱為「協奏曲之父」。《四季》是他最重要，也是最出名的小提琴協奏曲。

　　韋瓦第是巴洛克時期著名的作曲家，他擁有得天獨厚的創意與驚人的產量（一生共寫過五十齣歌劇、一百多首管弦樂曲與五百多首協奏曲），這些作品對未來的音樂發展史有很大的影響，例如：音樂之父巴哈就對他崇拜得不得了，還把他的協奏曲拿來改編呢！韋瓦第確立了「協奏曲」三個樂章的標準形式，因而被譽為「協奏曲之父」，他的作品中最有名的《四季》協奏曲現今已成了家喻戶曉的名曲。

　　一七二五年，韋瓦第出版《合聲與創意的嘗試》十二首小提琴協奏曲集，其中的第一至第四首便是《四季》協奏曲，分別以快、慢、快三個樂章來表現春夏秋冬四季不同的風景，每一首皆附有十四行詩來描寫威尼斯田野四季之景，詩與音樂互為印證，是一種音樂、藝術與大自然完美的融合，高尚不失親切。《四季》以簡淺的方式讓大自然原味重現；如此古典，卻一點也不晦澀模糊，十分適合作為古典音樂入門曲。

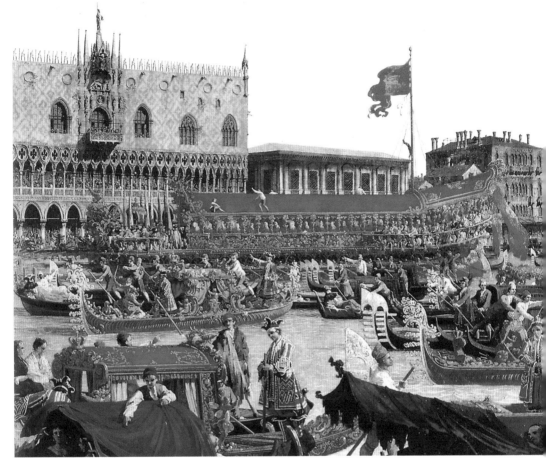

卡那雷托——《聖母升天節禮舟回港》；韋瓦第的創作生涯可說是從他的故鄉威尼斯開始的。

「春」——第一樂章：大地迎春，小提琴奏出鳥兒的歡唱聲，泉水潺潺流動，低音合奏是春雷隆隆；高音獨奏則是一道閃電劃過天際，春雨過後鳥兒們再度雀躍合唱。第二樂章：二部小提琴合奏樹葉婆娑沙沙聲，舒緩的獨奏則代表牧羊人在暖和的陽光下打盹，中提琴奏出狗吠聲，田園間一派悠閒與世無爭。第三樂章：水仙子隨著牧羊人歡樂的笛聲翩翩起舞，共同讚頌明媚春日。

薩齊的銅板素描，韋瓦第《四季》中的「春」。

薩齊的銅板素描，韋瓦第《四季》中的「夏」。

薩齊的銅板素描，韋瓦第《四季》中的「秋」。

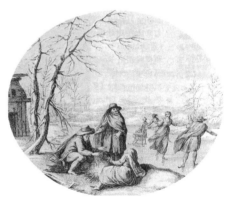

薩齊的銅板素描，韋瓦第《四季》中的「冬」。

　　「夏」──第一樂章：一段暮氣沉沉的合奏代表
牧羊人與羊群懶洋洋躺在草地上，小提琴獨奏則模擬
了布穀鳥、杜鵑與斑鳩的啼聲；突然間一陣強烈的北
風吹過，哀傷的獨奏預言著即將到來的不安，最後果
然一陣狂風暴雨來襲，以激烈的合奏進入第二樂章。

第二樂章中有細微縹緲的旋律，那是四處飛舞的蚊蠅；激動的十六分音符則描述暴雨前的閃電與雷鳴，令人窒息的悶熱籠罩大地。第三樂章：該來的終於來了，猛烈的夏日風暴辣手摧花，將農作物欺負得東倒西歪，四處飛揚的音符像豆大的雨滴橫掃田野，痛快的第三樂章全無冷場，刺激緊湊暢快淋漓。

「秋」──第一樂章：村民們唱歌喝酒歡慶豐收，這是一段飲酒作樂之田園詩歌。第二樂章：秋高氣爽，醉酒的村民在微風中酣睡，安詳的秋夜一片寂靜舒暢。第三樂章：天亮後，第一段合奏代表獵人們吹著號角，昂揚地出發打獵，但小提琴獨奏則奏出了動物們驚恐地逃竄，一陣戰慄之後，終於免不了成為獵人手下的戰利品。

「冬」──第一樂章：大地一片雪白，人們在寒風中受凍顫抖，不斷跺著腳取暖，但牙齒仍忍不住的頻頻打顫。第二樂章：第一與第二小提琴模仿屋外雨聲淅瀝淅瀝下個不停，但屋中有小提琴獨奏唱出溫暖的曲調，熊熊爐火讓冬夜分外靜謐。第三樂章：一個趕路的夜歸人提心吊膽走在冰凍的路上，突然一陣強奏代表謹慎的夜歸人不小心滑個四腳朝天。凜冽的冬天並沒有滯留很久，樂曲的最後隱約有南風

曲目推薦

專輯名稱：Vivaldi：The Four Seasons

演奏家：Jem Cohen

專輯編號：39933 DG 環球

吹拂的節奏。最後一段獨奏是南風與北風的爭鬥，小提琴猛烈的快速句與動力十足的合奏十分痛快人心。

《四季》很豐富，但《四季》絕對不鬧脾氣也不耍大牌，它適合在靜謐的夜獨自躺在地毯上聆聽，你可以隨著四季的標題任想像馳騁；也可以純粹把音樂當背景，私密地在腦中醞釀一些東西；更可以一邊工作，一邊讓四季美景如腳邊的小狗般忠實地伴你左右。

弦外之音

慈悲的「紅髮神父」韋瓦第

雖然韋瓦第一生寫了這麼多舉足輕重的作品，但除了音樂之外，大家對他的身世知道得極少，所有的事情都是隱約聽説的，但韋瓦第的職業以及善良的心地，應該是錯不了的。

韋瓦第出生於義大利威尼斯，長大後他決定服侍上帝，擔任一名神父。他的正字標記紅頭髮為他招來「紅髮神父」這個綽號，於是「紅髮神父」的別號也就跟他的《四季》一樣，牢牢被人們記住。

韋瓦第的神父生涯並沒有持續很久，後來他進了一所慈善女子音樂學院（其實是少女收容所）擔任小提琴教師。韋瓦第在這兒結合了他身上所有特長：教琴、作曲、指導學生對外演出，以及最重要的——為學生奉獻一顆慈悲無悔的心。他的五百多首協奏曲大部分都是為了這些女孩的音樂課程與演出所寫的呢！

不當神父，韋瓦第做了更多偉大的事。他幫助學院裡的女孩發揮所長、肯定自己；他讓全世界樂迷看到人生四季的美好！

《卡農》Canon

帕海貝爾 Johann Pachelbel, 1653-1706

音樂家生平

帕海貝爾出生於德國紐倫堡，一直擔任風琴師的工作直到退休
為止；他畢生致力創作教會音樂，可惜的是這些作品已鮮為人
知，反而是這首《卡農》讓他的名字流傳今。這首《卡農》的樂曲
結構完整，同一旋律從頭到尾重覆了二十八次，充分展現「對位法」的魅力。

　　看過韓片《我的野蠻女友》嗎？劇中率直美麗的女主角要求犬友
（即耐摔耐打的憨直男主角）在他們相識的第一百天親手獻上一朵玫
瑰，而且必須在眾人的注目中完成這項任務。當天，她將坐在舞台上
鋼琴前彈奏著音樂──《卡農》，在音樂與同學的見證下得到祝福。
相信看過此劇的人都對這浪漫美好的一幕印象深刻，當這首《卡農》
從女主角的手中流瀉而出時，也一定打動了所有觀眾的心。音樂無
言，卻已表達了一切，這就是心動的感覺；是戀愛獨有的氣味；是幸
福的主打歌；是滿溢的甜蜜滋味。

　　「卡農」基本上不是這首曲子的名字，它指的其實是一種曲式，
字面上的意思是「輪唱」，也就是有數個聲部的線條依次出現，這幾
個聲部的旋律是一模一樣的，但是一個聲部接著一個聲部，互相追隨
反覆，給人一種連綿不斷的感覺。難怪《卡農》除了是曝光率極高的
電影配樂外，也時常在婚宴中派上用場，因為大家總是希望幸福能長

長久久、連綿不斷啊！

　　五分鐘的卡農小品簡單樸實，但它的結構縝密嚴謹，充分展現對位法的秩序與平衡。低音部由八個相同旋律的音符作頑固伴奏，主旋律則在其上規律地緩緩前行。這種作曲的方式比較接近數學，一個音對一個音，層層堆疊又各自發展，與浪漫樂派的暗潮洶湧有著截然不同的美感。如此節制的曲式、如此精密的計算、如此含蓄的表達，卻共同構織了如此澎湃的美感。何謂讓人一見鍾情、百聽不厭的曲子？我們反覆思量之下，恐怕非《卡農》莫屬了！

　　《卡農》的作曲者帕海貝爾生於一六五三年（也就是說連「音樂之父」巴哈都得尊稱他一聲「叔叔」或「大伯」呢！），他是巴洛克時期一名管風琴大師，曾寫過無數首富麗堂皇的教會音樂，但最後真正使他名垂青史的，卻是這首溫馨可愛的小品《卡農》！《卡農》三百多歲了，真是一首「古典中的古典」。音樂永恆的美也就在此吧！聖潔的《卡農》不染塵埃，我們預言它的魅力將會持續穿越無數個世代，飄散在每一個需要感動的角落。

曲目推薦

專輯名稱：Romantic Piano Favorites

演奏家：Peter Nagy

專輯編號：8. 550104

Naxos 金革

古典樂派時期

The Classical Era

古典樂派時期的樂風延伸了巴洛克時期的樂理基礎，轉向風格穩健、形式嚴謹、比例對稱的作品；此一時期中最常見的樂曲形式為交響曲、奏鳴曲及四重奏；最具代表性的音樂家是廣人為知的貝多芬、莫札特及海頓等人。

《第七號交響曲》 Symphony No.7

貝多芬 Ludwig van Beethoven, 1770-1827

音樂家生平

有樂聖之稱的貝多芬出生於十八世紀末，他從小就在父親嚴格的訓練下展現過人的音樂天份，並跟著多位音樂大師學習音樂，奠定了良好的音樂基礎。就在音樂事業逐漸起步的同時，他卻發現自己的聽力慢慢衰退，這個致命的打擊令他相當絕望、痛苦；即使如此，貝多芬依然創作出一首又一首令人感動無比的音樂。然而，伴隨著日益嚴重的耳疾及長年虛弱的身體，貝多芬因旅途中一次意外的重感冒而撒手人寰，於一八二七年逝世於維也納。

貝多芬在完成第五號與第六號交響曲後，受到拿破崙大軍進攻維也納的影響，他在精神上頗受打擊，恰巧接下來他又遭逢失戀的痛苦，於是這段期間成了貝多芬創作上的低潮期。所幸貝多芬消沉了一陣子後又恢復了旺盛的生命力，對於世事的體認也更加成熟圓滿。在一八一二年完成的《第七號交響曲》中，便洋溢著歡樂光彩，全曲一氣呵成、充滿力量，彷彿訴說貝多芬身上堅定的信念。

《第七號交響曲》不像第三號《英雄》、第五號《命運》和第六號《田園》那樣有顯著的標題，所以較鮮為人知。但是這一首交響曲結構均勻完整，充滿了力與美，更有人主張應把它放在九大交響曲之首呢！

第一樂章：A大調甚快板，充滿節奏性的主題貫穿全曲，發展部有一段假惺惺的沉思，但隨即現出原形，又展開一陣激昂的狂奔；第二樂

拉米創作的一幅水彩畫，描繪貝多芬在巴黎演奏《第 7 號交響曲》時聽眾的神情。

章：a 小調小快板，陰暗的小調是莊嚴的送葬進行曲，一股渴慕與思念之情油然而生，哀哀曲調摧人熱淚；第三樂章：F 大調急板，是一首喜氣洋洋的詼諧曲，中間穿插了緩和的民謠曲調，旋律明朗浪漫，顯得十分活潑愉快；第四樂章：A 大調燦爛的快板，在這個樂章，所有的喜悅幾乎要滿溢而出，大家歡欣鼓舞喝個爛醉。有人稱第一與第四樂章是「爛醉的音樂」，也有人乾脆將第七號交響曲冠上「巴卡斯」交響曲的封號，那是因為巴卡斯正是希臘神話中的酒神呢！

曲目推薦

專輯名稱：Beethoven : Symphony No. 5&No. 7

演奏/指揮：Carlos Keiber

專輯編號：47400 DG 環球

華格納曾在一八四九年針對第七號交響曲提出一段評論：「這首交響曲是舞蹈的神化，以最高的形式歡舞，是帶著理想化音樂色彩的神聖運動……又愛又大膽，既嚴肅又放逸，時而沉思時而歡喜，最後攝人心魄達到狂亂的境界，以接吻或擁抱作為結束。」

弦外之音

交響曲

「交響曲之父」海頓確立了交響曲的標準結構，這種音樂的形式已傳沿了兩百多年。交響曲是種規模龐大、專門為眾多管弦樂器而寫的樂曲，通常包含四個樂章，每個樂章各自獨立，並在結束後會有稍微的暫停，才進入下一個樂章。這四個樂章的速度或表情也有一定的標準模式，這種約定成俗的演出順序讓聽眾覺得安心踏實，但滿腦鬼點子的作曲家們，還是會想盡辦法在這些固定的結構裡耍花樣的：

第一樂章：活潑輕快的奏鳴曲式。作曲家在此樂章展現了整首交響曲的主題與精神，要具備不凡的魅力與足夠的內涵，才能吸引人繼續聆賞。第二樂章：柔和、富有感情的慢板。歷經第一樂章的衝擊後，該讓聽眾喘息一下了。作曲家們會把最浪漫柔美的旋律擺在這個樂段，就像溫柔的按摩師紓解你全身的壓力。第三樂章：小步舞曲或詼諧曲。指壓過後全身舒暢，這時再不起來跳跳舞，聽眾們可要睡著啦！所以作曲家們在此樂章會安排輕鬆的跳舞時間！第四樂章：熱烈愉快的終曲。第四樂章通常以快板來增加氣勢，並與第一樂章的精神互相呼應，製造一種完整的結束感。就像品嚐了一道精緻的餐後甜點，拍拍肚子滿足地回家。若聽眾在最後一個樂章裡感受到高潮迭起的氣勢，一定也會如此滿心歡喜地離開音樂廳的。

《命運交響曲》Symphony No.5

貝多芬 Ludwig van Beethoven, 1770-1827

　　樂聖貝多芬共寫過九首交響曲，這「不朽的九首」每一曲都凝練了貝多芬的心血、熱情與才華，可以說沒有一首是多餘或不重要的。但其中最為大家所熟悉的，就是第五號交響曲：《命運》了。《第五號交響曲》原非標題音樂，但它有一個交響史上最嗆的動機「5、5、5、3⋯⋯」，貝多芬曾向一個友人表示：「命運來敲門的聲音就是這樣的！」於是後人便為它冠上了「命運」之名，正正詮釋了貝多芬揮舞著拳頭向命運挑戰的氣魄。若從構思開始算起，貝多芬前後共花了十年的時間才完成此曲，期間他歷經了命運不斷傾倒給他的苦難，包括貧窮、戰亂、不斷失戀、日益嚴重的耳疾，甚至還有一次絕望的自殺。從這些狂風暴雨中走出來的貝多芬，寫下了他與命運搏鬥的痕跡，樂曲從不斷怒吼的 c 小調開始，歷經極度苦心經營的四個樂章後，卻以歡欣鼓舞的 C 大調總結，充滿了雨過天晴、人定勝天的象徵。

　　第一樂章裡眾樂器狂飆似的怒吼出「命運來敲門」的主題，當然這個命運可不是專程奉上幸福的；這是個極度殘酷嚴峻的試煉，準備來搞垮貝多芬的厄運。整個樂章籠罩著「命運動機」無情的威脅，所有曾經出現的平靜都是短暫騙人的，一種無以名狀的壓迫感一波又一波的襲來，渺小的人在命運的召喚下激起了求生的意志，最後一陣狂風掃過留下不安的伏筆。

約瑟夫‧馬勒在 1804 年所繪的貝多芬肖像。

優美柔和的第二樂章讓緊繃的氣氛得以稍加喘息，在這個流暢的行板中，我們可以聽到響亮的進行曲、以及滿懷沉思與渴慕的情感，彷彿生活中終究會出現一些如甘露般美好的安慰，讓人得以蓄積更多的勇氣。第三樂章是有史以來最鬼影幢幢的「詼諧曲」。這個詼諧曲瀰漫了不祥的預感，命運的陰影忽遠忽近，一股懸宕的威脅不斷醞釀翻升，接著「命運動機」以更加強烈的姿態再度現身，整個樂團像一鍋即將煮沸的開水，在沸騰之際馬不停蹄地往第四樂章狂奔而去。

終樂章以燦爛的 C 大調登場，在費力的奮鬥掙扎過去後，莊嚴的凱歌以排山倒海之姿宣告勝利，命運苦苦的糾纏終於平息，所有代表熱情、喜悅、歡呼與雲彩的樂句全部出籠，尾奏是純粹光明的 C 大調，在一陣繁弦急管中終於見到久違的陽光。

人的一生即是不斷與命運奮鬥的過程，每當失意時，不妨撥放一次《第五號交響曲》，全神貫注地聆聽貝多芬是如何以一人之力對抗命運的。這段過程就像接收了貝多芬給予的靈感，每次的聆聽都能讓人發現新的感動。《第五號交響曲》的大眾性是不言而喻的，

它耐聽、永遠有嶄新的魅力；它毫不艱澀卻蘊含了無限激勵的氣質！

弦外之音

火爆浪子的勵志小標籤

　　貝多芬的一生多災多難，他自小就是家庭暴力的受害者——酗酒的父親深信棒棍出天才。於是，每當小貝多芬表現不盡人意時，無情的拳頭便會落在他身上，還好貝多芬咬著牙挺過來了，而且也真的成為一個偉大的音樂家（雖然後遺症是他出名的火爆脾氣）。

　　一個以作曲維生的音樂家卻在盛年之時逐漸喪失聽力，這無疑是命運最過分的一個玩笑了。每當夜深人靜，一股悲傷的絕望再度啃蝕著內心，貝多芬便拿起筆寫下不願認輸的每一個音符，彷彿提醒自己「不管能不能戰勝命運，人總要盡全力去奮鬥，在這個過程中，便已經盡了做人的本分、肯定了人生的尊嚴。」「凡是真正完美的，必堅定如磐石，絕對沒有人能傷害它。我們要力求真實與完美，將神賜予的才能發揮到極限，直到呼吸的最後一刻。」熱愛勵志的貝多芬，獻給每一位認真看待生命的勇士。

曲目推薦

專輯名稱：Beethove : Symphony
　　　　　　No.5 & No.7

演奏 / 指揮：Carlos Keiber

專輯編號：47400 DG 環球

小提琴奏鳴曲第五號《春》

Violin Sonata No.5 , in F Major "Spring"

貝多芬　Ludwig van Beethoven, 1770-1827

　　貝多芬共留下了十首小提琴奏鳴曲，大部分的作品色彩較為陰暗哀愁，但是其中的第五號《春之奏鳴曲》以及第九號《克羅采奏鳴曲》卻具有明朗、燦爛、熱情洋溢的性格，也是此種作品中最受歡迎、最常被拿來演奏的曲子。

　　F 大調小提琴奏鳴曲第五號《春》是一首溫暖明亮的曲子，小提琴與鋼琴在曲中攜手奏出充滿春之氣息的旋律，讓人感到十分歡愉幸福，彷彿正沐浴在陣陣春風中，四周盡是百花爭妍、鳥鳴鶯啼，好一幅祥和舒爽的景色。後人為這首曲子加上了「春」這個標題，這個貼切的標題讓爾後的賞樂者更加熟悉樂曲的精神，也讓這首曲子與聽眾更為親近；在一個微風輕送的春日午後播放一段輕快的《春之奏鳴曲》，一定能讓人感到煩惱盡消、春風得意！

　　第一樂章是奏鳴曲式的快板，輕鬆快樂的氣氛宣告明媚的春天已然來到，曲中有許多小提琴與鋼琴的問答句，就像是兩個活潑的孩子在花叢間嬉戲，你來我往極為玲瓏可愛。第二樂章是充滿表情的慢板，在這個樂章中，鋼琴與小提琴改以優美柔和的語句相互對談，他們圍繞著一個主題進行自由的變奏，抒情優美的旋律與輕快的第一樂

章形成微妙的對比。貝多芬在樂曲中安排的變奏手法是極為科學的，這讓他得以盡興翱翔於想像之中，卻又不致迷失了方向。

第三樂章為輕快的詼諧曲，此樂章只有短短的一分多鐘，是 A-B-A 的三段體，B 段的音樂就像小提琴與鋼琴的短跑競技，輕鬆詼諧十分逗趣，回到 A 段後即俐落地結束這個小小品。第四樂章是快板的輪旋曲，開頭由鋼琴宣示明朗的輪旋曲主題，接著由小提琴接手重複，曲風晴朗流暢。第二主題由小提琴揭示寧靜的氣氛，但很快的又回到主題部分，並帶出小調性格的第三主題。略帶陰鬱與懸疑感的第三主題以鋼琴冒泡似的裝飾奏回到第一主題，並以此主題展開了更多的自由變奏，整段音樂聽起來好像不斷地在醞釀、提升，直到引出一個極具張力的結尾。

小提琴奏鳴曲《春》雖然看似為小提琴而作，但其實鋼琴的角色卻時常蓋過了小提琴，這兩種樂器不分軒輊地互為映襯，這是古典時期的小提琴奏鳴曲與近代作品的不同。另外這首完成於貝多芬三十一歲的樂曲已擺脫了海頓與莫札特的影響，在架構上亦由傳統的三樂章擴展為四個樂章，充滿了自由發展與抒情歌詠的特點。這首曲子有著十分純粹而平衡的架構，這使得它成為一首既均衡又處處洋溢青春與

曲目推薦

專輯名稱：Beethove：Violin Sonatas
No. 5 "Spring"

專輯編號：4214532
Decca 福茂

演奏 / 指揮：Vladimir Ashkenazy /
Itzhak Perlman

靈感的作品，與貝多芬其他較為嚴肅的作品比起來，正顯露了他性格中和煦溫暖的另一面。

弦外之音

小提琴

小提琴是弦樂家族裡的超級巨星，就整個管弦樂團來講，它更是驕傲得不得了的高音部主唱，自出生便被許多作曲家捧在手心，負責展現整首樂曲的主要旋律與表達作曲家的中心思想。

演奏小提琴的人通常有堅決的性格、明星般的架勢與絕佳的表現力，雖然他們可能時常耍大牌，但這絕對是因為這個部門肩負重任，甚至攸關整個演出的成敗；再說，小提琴也是最難混水摸魚的一個部門，當然得由艷光四射、能演能秀的樂者來擔綱啦！

小提琴身上有四條金屬作的弦，這四條弦與馬毛作的弓所摩擦出來的聲音，十分甜美且富有感情，其高亢的音色很難被人忽略，在浩瀚的古典大海中，隨便找一首曲子，都有他們如泣如訴的歌聲。以下介紹的四大小提琴協奏曲便是精采的入門曲——

貝多芬　　　：《D大調小提琴協奏曲》
孟德爾頌　　：《e小調小提琴協奏曲》
柴可夫斯基　：《D大調小提琴協奏曲》
布拉姆斯　　：《D大調小提琴協奏曲》

（發現了嗎？D大調在小提琴協奏曲中可真是受歡迎呢！這是因為D大調的色彩由小提琴來表現時，擁有特別豐富的拓展性，能創造出無限的可能。）

《英雄交響曲》Symphony No.3

貝多芬 Ludwig van Beethoven, 1770-1827

貝多芬的降 E 大調第三號交響曲《英雄》完成於一八〇四年，這首曲子原本是貝多芬要獻給他心中極為崇敬的英雄——拿破崙，但後來拿破崙露出貪權的本色自立為帝，與法國大革命的精神「自由、平等、博愛」背道而馳，這件事讓貝多芬既憤怒又失望，他一面咒罵拿破崙一面把已經題上「獻給拿破崙」的樂譜封面撕掉（沒錯，把令他生氣的東西撕掉正是貝多芬的風格，這次他沒有把總譜整個扯爛算客氣的了），然後換了一個看起來順眼許多的標題「為紀念一位偉人而作：《英雄交響曲》」。

雖然第三號交響曲有一個如此響亮的封號，但它仍列屬「絕對音樂」的範疇，也就是說可以不必太在意標題給予我們的提示，聆聽這首交響曲時只要去欣賞音樂的純粹形式之美就可以了，別

貝多芬於 1804 年在羅布可維茲公爵的私邸首次演奏《英雄交響曲》。

管什麼英雄或狗熊，就讓最單純的音樂直接告訴你它要說什麼，這是比較輕鬆的方式。不過當你真的這麼做了，你就會明白貝多芬心中鮮明的「英雄形象」究竟為何了。

第一樂章：燦爛的快板。樂曲最開始兩聲威風的管弦樂合奏，以及另一個大提琴呈現的主旋律是此樂章的主要動機，這個樂章便是由這兩個簡單的素材逐漸鋪展完成。這是一個充滿活力生機勃勃的樂章，雖然曲中偶爾浮現一些陰暗的情緒，但昂揚果斷的處理方式馬上

弦外之音

「海利根斯塔德遺書」事件

這封貝多芬在一八〇二年夏天寫給弟弟的遺書，肯定是我們所讀過的，最絕望最無奈的一封訣別信了，讓我們看看貝多芬在特別難熬的時候是怎樣傾訴自己的痛苦：

「……我對一切事物仍懷抱著熱情，但耳聾卻讓我與世隔離，我不斷的想超越這一切，但這是多麼困難啊！……請原諒我吧，我已經瀕臨絕望的邊緣，生命是如此苦澀，而死亡是唯一能夠解脫的方式，永別了……」

你能想像貝多芬內心痛苦的程度，你能想像他究竟是用什麼方法克服的嗎？他說：「只有藝術能避免我走上絕路，我不能在尚未完成所有創作之前就離開這個世界。」這就是貝多芬之所以成為貝多芬的原因了，藝術超越了一切，也承受了絕對的孤寂、克服所有的遺棄。

又展露樂觀明亮的氣息。第二樂章：很慢的慢板。這是首葬禮進行曲，在嘹喨的銅管與莊嚴的鼓聲中，貝多芬在這裡為死去的英雄送葬，大提琴陰鬱的哭聲千迴百轉，那是極度沉痛又極度哀傷的感受，是心死之前不甘的掙扎與激烈的抗辯。第三樂章：活潑的快板。葬禮之後，貝多芬馬上安排了一個詼諧樂章，活潑輕快的曲調把第二樂章的陰沉一掃而空，與命運搏鬥的局勢似乎有了明朗的轉機，一股追逐獵物般興奮的快感洋溢全曲，充滿超越極限後的悠然自適。第四樂章：很快的快板。終樂章引用了一段通俗的鄉村舞曲「普羅米修斯」主題，並以之譜成了七段變奏，在溫柔尊貴的旋律過後，精神昂揚地迎接歡樂的節尾，一段凱旋而歸的勝利之歌。

　　飽受耳聾威脅的貝多芬不只一次想讓生命做個了結，歷經絕望的「海利根斯塔德遺書」事件後，貝多芬便寫下了《英雄交響曲》，那是將絕望昇華的見證。一個耳聾又多災多難的音樂家沒有自殺已經是奇蹟了，貝多芬竟然還能好好的活著然後把他與命運抗爭的歷程寫下來，這首曲子在精神上歌頌的不正是英雄戰勝自己的意涵嗎？而在形式與內容上，它更是十八世紀古典主義交響曲登峰造極之作，並從此將交響曲帶往浪漫主義更自由、更具個人感情的另一番天地。

曲目推薦

專輯名稱：Beethoven：Symphony No. 3 "Eroica"

演奏/指揮：Gunter Wand

專輯編號：BVCC37219 BMG 新力

鋼琴協奏曲第五號《皇帝》

Piano Concerto No.5 in E-flat major, "Emperor"

貝多芬 Ludwig van Beethoven, 1770-1827

貝多芬共寫了五首鋼琴協奏曲，一開始他遵循古典樂派的協奏曲形式，寫到第五號鋼琴協奏曲時，貝多芬已經完全開創出新的格局，將他強烈的自我風格寄託於無拘無束的形式中。結構嚴謹、氣度恢弘的第五號鋼琴協奏曲被喻為「帶有交響性格的鋼琴協奏曲」；而此曲降E大調高貴莊嚴的性格，彷彿意氣風發崇高無上的君王，故後人為它加上了「皇帝」的標題。

貝多芬創作此曲時正值拿破崙大軍進攻維也納，市區鎮日炮火連連滿目瘡痍，但他在這樣身心俱疲的狀態下反而激發了昂揚的創作力，這時期貝多芬作品風格更加的圓熟，與命運對抗的意念也越發清晰，在許多重要的作品，如：《英雄交響曲》、《命運交響曲》、《熱情奏鳴曲》中，我們可以聽見他飽滿的信心與堅定的意志。《第五號鋼琴協奏曲》完成於一八〇九年（三十九歲時），貝多芬將此曲獻給敬愛的友人魯道夫公爵。

第一樂章：快板。貝多芬使用了一個全新的手法，他將華麗的鋼琴裝飾奏置於樂曲的開頭，此後並一路主導著全曲的性格，激昂的鋼琴始終與管弦樂團抗衡著，一股激昂又悲壯的特質反映出作曲者本

大衛：「拿破崙在聖·貝爾納多」。莊嚴的《皇帝》協奏曲呈現了拿破崙式的雄偉氣勢，如音樂中的皇帝。

身的性格。

第二樂章：稍快的慢板。歷經第一樂章熱血沸騰後，貝多芬在第二樂章轉而沉浸在內心的反省中，加了弱音器的小提琴凝聚出如讚美詩一般寧靜安祥的氣氛，鋼琴從激昂一轉為甜美柔順，以 B 大調的口吻娓娓道出內心澄靜的思緒。

第三樂章：快板輪旋曲。樂曲再度回到奔放華麗的降 E 大調，鋼琴呈示了輪旋曲的主題，經過完全的展開後由管弦樂接手反覆。新的旋律再次加入行列，不斷激昂地往前飛奔，熱烈的氣氛掀起一波波更為巨大的高潮，樂曲終於在強烈的鋼琴炫技中接近尾聲，最後幾乎是以爆炸般壯烈的方式呈現一個撼人的結尾。

曲目推薦

專輯名稱：Beethoven：Piano concerto No. 2 & No. 5 "Emperor"

演奏/指揮：Maurizio Pollini

專輯編號：4578912 DG 環球

弦外之音

迴旋曲

　　《皇帝鋼琴協奏曲》第三樂章輪旋曲式又名「迴旋曲」，這種活潑的曲式常出現在古典樂派的交響曲或協奏曲的最後一個樂章中。

　　迴旋曲首先會呈現一個重要而可愛的主題（A），主題後夾帶著許多新素材（B、C、D、E……）出現，直到作曲家覺得滿意為止。然而不管作曲家想出了幾個副主題，樂曲的最後總是又回到主題（A），代表一種任務圓滿達成的結束感。這幾段素材與主題的排列如下：

　　A-B-A-C-A-D-A 也就是說先扒一口飯（A），然後夾高麗菜（B），再扒一口飯（A），再夾一塊豬排（C），再扒一口飯（A），然後喝一口湯（D），再扒一口飯（A）……沒完沒了直到吃飽為止。

　　把肚子填飽是愉快的，所以大部分迴旋曲的氣氛當然也是愉快的喔！

《熱情奏鳴曲》

Piano Sonata No.23 in f Minor, "Appassionta"

貝多芬　Ludwig van Beethoven, 1770-1827

..

　　你知道鋼琴曲中的「舊約聖經」與「新約聖經」指的各是什麼嗎？原來「舊約」是巴哈的兩冊「鋼琴平均律」，巴哈在此研發以二十四個大小調所寫成的前奏曲與賦格曲，兼顧技巧練習與調性的探索；而「新約」則是貝多芬的三十二首鋼琴奏鳴曲，這些奏鳴曲不但是貝多芬鍵盤創作的完整記錄，也記載了鋼琴奏鳴曲從海頓、莫札特典雅的古典形式轉變為情感充沛的浪漫風格之歷程。

　　如果你「熟讀」貝多芬的三十二首鋼琴奏鳴曲，你就會相信鋼琴是貝多芬創作的聖殿，是他的「編輯台」、「演講台」，是他宣洩感情最好的管道；而貝多芬也是當時代最著名的鋼琴演奏家之一，他在鍵盤上即興創作的「特技」，更是大家最津津樂道的。f 小調《熱情奏鳴曲》是貝多芬中期的鋼琴作品，此時貝多芬的作曲技巧已達圓熟之境，這首內容與結構均極為精鍊的傑作，是一首能夠展現卓越演奏技巧的作品，也成為貝多芬最受歡迎的奏鳴曲之一。《熱情奏鳴曲》出版於一八〇七年，貝多芬將這個作品題獻給好友布朗斯威克伯爵，而「熱情」這個標題則是出版商自己附加上去的，雖然「熱情」不是作者的原意，但這個標題卻為曲子作了最傳神的詮釋，說明了洋溢在音

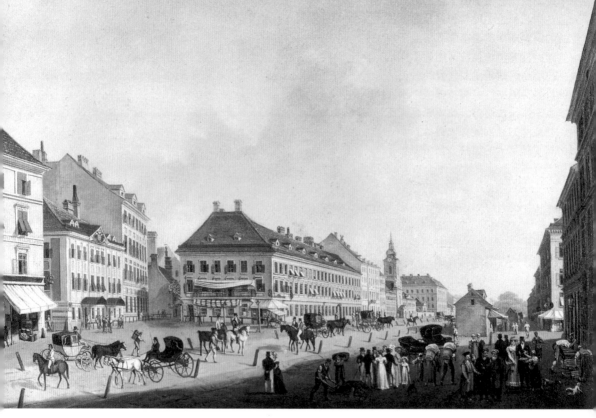

位於維也納市區的大街街景，該街上的國王劇院經常舉辦重要的文化活動，是當時的文化中心。

樂中的鬥志與激昂的感情。

　　第一樂章晦暗的性格由 f 小調和絃呈示，肅穆的
開頭之後音樂不斷的狂嘯怒吼，充滿了力量，哀傷、
悲鳴、然後是所有的憤怒傾巢而出，讓人懷疑貝多芬
究竟有少無法言喻的情緒要宣洩，才會使用如此著急
不安的節奏。一連串苦悶的琶音在琴鍵上下來回嗚咽
著，樂曲的尾奏更是一整段了不起的花奏，以極強的
力度戲劇性的呈現第一主題，接著漸漸減弱，隨即進
入第二樂章。平靜的第二樂章首先奏出莊嚴柔和的主

維也納森布倫城堡的花園。貝多芬在維也納時，以獨特的音樂才華和迷人的氣質，風靡了維也納的貴族階層。

題，其後的四段變奏維持舒緩的風格，彷彿正閉著雙眼任思緒冥想遊蕩。狂風暴雨的情緒在第三樂章又回來了，一股懾人的壓迫感排山倒海席捲而來，貝多芬的熱力在此展現無遺，也只有精湛絕倫的琴藝才能能演奏出他一手策劃的暴風之境。

　　熱情過後，我們終於知道聽不見聲音的作曲家為什麼奇蹟似的沒有自殺了：貝多芬實在太會寫了，用音樂來寫他的情緒比用文字傾吐更要傳神且直接無礙，一生孤孤單單的他最信任的就是鋼琴與腦袋裡的旋律，於是他用音樂宣告了他的的受難、他堅忍的意志與一連串艱辛的奮鬥，當然，還有那最後一定到來的，其實一點也不輕鬆簡單的勝利。

曲目推薦

專輯名稱：Moonlight Sonata

演奏 / 指揮：Arthur Rubinstein

專輯編號：BVCC37223 BMG 新力

《給愛麗絲》Fur Elise

貝多芬 Ludwig van Beethoven, 1770-1827

　　《給愛麗絲》是貝多芬最精緻著名的鋼琴小品，他在樂譜扉頁上親筆題獻「給愛麗絲作為紀念，四月七日，路・馮・貝多芬」。究竟愛麗絲是誰呢？至今後人已無從考查，但與其說這首曲子是獻給某位冰雪聰明的女孩，倒不如說它是貝多芬送給全天下學琴孩子的禮物，許多人在琴鍵上初次接觸貝多芬，就是從《給愛麗絲》開始的（你一定在某個夏日午後聽過鄰居小孩彈的《給愛麗絲》吧？）。

　　《給愛麗絲》為 3/8 拍子的小快板，曲式是 A-B-A-C-A 的小迴旋曲。A 段主題便是大家耳熟能詳的主旋律，這段主旋律優美抒情，而且此後不斷在曲中反覆出現，似乎代表愛麗絲在貝多芬心中深刻鮮明的印象。B 段主題以明朗的 F 大調呈現，如歌似的旋律就像少女哼著輕鬆的曲調漫步在林間小徑，歡愉的心情躍然曲中。B 段過後主旋律再現，但緊跟其後的 C 段旋律則湧現了一股緊張不安的氣氛，彷彿天空無預警的下起大雨，無以名狀的憂慮與 B 段形成強烈的對比。還好雨勢來得急去得快，太陽一下子又露臉了，曲子終了之際又回到甜美的 A 段主旋律，餘音繚繞十分惹人憐愛。

　　國內名鋼琴家陳冠宇先生曾在他的書中提到小時候練習這首鋼琴曲的回憶，他說每回坐在鋼琴前全神貫注的投入《給愛麗絲》美麗

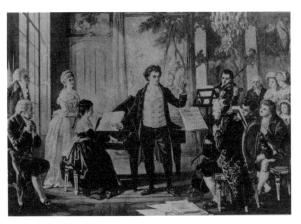

中產階級的演奏會。

的旋律中，腦中便會出現一整段流動的畫面，畫面中有一個可愛的捲髮少女，天真無邪挽著碎花小洋傘漫步於林間小路，隨著樂曲的開展，少女在林中欣賞著嫣紅姹紫的小花，但途中驟變的天氣讓小女孩的心情歷經一小段波折，還好雨後的天光讓女孩的臉上很快又露出了笑容，繼續踩著輕快的腳步消失於林中。

　　這一段有畫面的音樂賦予樂曲靈活的生命力，不論是彈奏者或是聆聽者，每當《給愛麗絲》清新的旋律響起，是否你的心中也隨著上映了一段鮮明的、專屬個人的愛麗絲畫面呢？

曲目推薦

專輯名稱：Fur Elis : Romantic Piano Music

演奏/指揮：Balazs Szokolay

專輯編號：8.550647 Naxos 金革

《弦樂小夜曲》第十三號

Serenade No.13 in G Major

莫札特　Wolfgang Amadeus Mozart, 1756-1791

音樂家生平

音樂神童莫札特可說是古典音樂界中的傳奇人物，他的才華和天　　　　分
至今仍無人能敵。在他短短三十六年的生命中，他創作了六百多首作品，無論是在
歌劇如：《費加洛的婚禮》、《魔笛》等，或是在交響曲、奏鳴曲如：《朱彼特交響
曲》、《鋼琴奏鳴曲》上，都讓後世的愛樂者極度喜愛、傾心不已。

　　　音樂神童莫札特一生共寫過十三首弦樂小夜曲，而這首 G 大調
《弦樂小夜曲》第十三號是其中最著名的一首。以今天的眼光來看，
它受歡迎的程度，幾乎可讓我們稱它為「古典樂裡的流行曲」，甚至
是「古典樂裡的芭樂曲」了。

　　　這首《弦樂小夜曲》由四個樂章組成，是一首十分純粹的弦樂合
奏曲，通常由弦樂四重奏來表現。第一樂章（快板）是活潑明亮的奏
鳴曲式，第一主題由著名的問答句開始，充滿睿智；第二主題則優雅
抒情，洋溢歡樂的氣氛。第二樂章（行板）最適合在夜晚為情人們演
奏，是一首十分浪漫甜美的浪漫曲。第三樂章（小快板）加入了奧地
利民間舞曲的元素，仍然保持平衡與愉悅的美感。第四樂章（快板）
是輝煌亮麗的迴旋曲，彷彿描寫一群孩童無憂無慮的嘻笑玩耍，在漸
快的速度下，終曲完美堆疊出高潮，最後回到一個和諧圓滿的尾奏，

維也納聖彼得教堂。莫札特於 1781 年 5 月起入住左邊第二所房子內。

繽紛地終結全曲。

這首小夜曲完成於一七八七年的夏天，我們可以想像當時莫札特為了貴族王侯晚餐後的娛樂而譜寫了這首曲子，在那一個滿天星斗的夜晚，手執酒杯的貴族男女們細聲閒談、品嚐著美酒與甜點，而這時一旁演奏的小型樂隊正輕快地呈現這首曲子，清新悠揚的氣氛始終環繞在這群愉快的男女身邊。或許當時沒有人細聽這首曲子的完整旋律，當然也不會有人研究這是快板、慢板什麼曲式，但這些貴族們愛

弦外之音

小夜曲

　　一直到 CD 音響發明之前，如果你想要一邊吃著晚餐，一邊聆賞音樂，那根本就是不可能的事，除非請一組樂團專門為你演奏。在十八世紀，國王們為了省麻煩，乾脆就自己養一個樂團，他供團員們薪水與食宿，團員們則一天到晚為國王製造應景的音樂，像一台隨傳隨到的巨型音響。

　　想像一個浪漫悠閒的夜晚，達官貴族們聚集在宮廷花園或宴會廳裡，輕鬆歡樂的氣氛少不了音樂的陪襯，於是作曲家們便負責為這個宴會場合寫作甜美不擾人的「小夜曲」。

　　一個典型的小夜曲通常有四到五個樂章，作曲形式自由，可以是奏鳴曲、舞曲、進行曲或輪旋曲等。在結構與內容方面，通常很少人會在晚餐或交誼的場合播放氣勢磅礴、晦澀陰沉、激情絕望的音樂吧？想當然爾，小夜曲的本身亦是精緻優雅，輕快悠揚，像一道甜甜滑滑的香草乳酪。

　　而小夜曲所使用的樂器，若在餐廳裡，適合以弦樂四重奏呈現；若是置身溫暖的戶外小花園，一隊木管樂器的聲響會有絕佳的效果。

　　下次若在某個飯店享用下午茶，或是浪漫的情人晚餐時，當耳邊緩緩傳來為您營造優雅氣氛的小夜曲，不妨試著將時空拉回十八世紀的宮廷晚宴，想像在當時，一曲曲天籟就這麼流瀉出來，賓客們啜飲一口葡萄酒，品嚐眼前山珍佳餚，整晚一直沉浸在置身天堂的錯覺裡。

18 世紀的音樂會。

死了從樂團手中流瀉出的溫暖音符，空氣般輕盈的旋律是他們的氧氣，就像現代人舉辦 PARTY 少不了電音舞曲一般。

天才如莫札特，把一首供上流社會消遣用的夜曲，寫成了鑽石般永恆璀璨的名曲，他的睿智與充滿平衡的美感也都寫在這首曲子裡了。每每莫札特無意的創作，總能成為古典樂領域裡的典範，其形式與內容無可挑剔的完美，讓後代無數弦樂作品以之為標竿，更讓無數熱愛古典音樂的樂迷們，能時時瞻仰莫札特無所不在的魅力。

曲目推薦

專輯名稱：Mozart : Eine kleine Nachtmusik No.13

演奏/指揮：Karl Bohm

專輯編號：469619 DG 環球

《朱彼特交響曲》

Symphony No.41 in C Major, "Jupiter"

莫札特　Wolfgang Amadeus Mozart, 1756-1791

　　《第四十一號交響曲》是莫札特所寫的最後一首交響曲，當時三十二歲的莫札特正經歷一生中最貧困的時期（其實這樣的狀況，一直到死前都未曾改善過），窮得快被鬼拖去的他，卻仍能寫出如此燦爛光明的交響曲，真令人驚嘆他爐火純青的作曲技巧，與神賜般的音樂才華。

　　「朱彼特」是希臘神話中掌管雷電的神，因為《第四十一號交響曲》氣勢雄偉，尤其是第四樂章的主題磅礴有力，聽起來就像朱彼特的雷音，所以後來被命名為《朱彼特交響曲》。而這首結構完整、規模龐大的交響曲，卻僅花了十五天便譜曲完成，堂堂氣勢渾然天成，一如朱彼特的崇高地位。

　　第一樂章是 C 大調，生動的快板。進行曲主題的旋律與歌唱風格的樂句融合為一，構成這個樂章莊嚴的氣氛，交響曲的燦爛與戲劇性，都在這個樂章得到很好的發揮。第二樂章 F 大調，如歌的行板。第二樂章是以薩拉邦德（sarabande）舞曲形式呈現，這裡可以聽到十分特別的半音階和聲變化、錯綜複雜的旋律與節奏，以及最後返歸平靜的田園風情。第三樂章 C 大調，小快板。這個小步舞曲的樂章充滿歡樂

維梅爾——《坐在琴前的女子》；莫札特和海頓共同開創了古典樂派莊嚴的音樂風格。

氣氛，流暢的旋律亦透露出鄉村田園的純樸之風。第四樂章 C 大調，甚快板。莫札特在這個樂章中展現了圓熟的賦格技巧，於奏鳴曲式的架構中呈現極致的對位法音樂。在結尾處，曾經出現的五個主題一一加入，合而為一，達到了豐沛雄壯、光芒四射的高潮，這個無與倫比的尾奏亦為他的交響曲作品作了一次頂尖的總結。

　　一七八八年的夏天，莫札特以兩個月的時間完成了他的三大交響曲，這是他創作能力達到尖峰的成果。這三首作品風格迴異，各自擁有獨立的性格，分別是「第三十九號」、「第四十號」與「第四十一號」交響曲。只可惜貧病交加的莫札特未能等到這三首作品演出，便撒手人寰了。

曲目推薦

專輯名稱：Mozart：Symphonies 40 & 41

演奏/指揮：Leonard Bernstein

專輯編號：45548 DG 環球

謠言紛紛的莫札特之死

在莫札特傳記電影《阿瑪迪斯》中，義大利音樂家薩里耶瑞（Salieri）被演成了毒死莫札特的兇手，傳說他穿著怪裡怪氣的偽裝大衣，把自己打扮成死神的死者，陰森森地委託莫札特寫一首《安魂曲》。已生了重病的莫札特被假扮的薩里耶瑞嚇得幾近崩潰，他深信這個神祕怪客是閻羅王老爺派來的，而《安魂曲》根本就是為了自己而作。

病入膏肓的莫札特於是竭盡心力地展開這最後一首曲子的創作，寫到後來他已經無法下床了，《安魂曲》的歌聲卻鎮日縈繞在他耳邊。莫札特終究逃不過死神的召喚，沒有完成的《安魂曲》最後由他的學生補寫完畢。

其實「薩里耶瑞害死莫札特」這個情節完全是虛構的，那個神祕的委託者應該是一個默默無名的貴族，異想天開要把莫札特的作品占為己有，以自己的名義在妻子的喪禮上演奏罷了。

至於莫札特的死因，正確的說法應是風濕熱併發的腎衰竭，而不是傳言中的被毒死。被塑造成大壞蛋的薩里耶瑞，一生都得背負毒害音樂神童的罪名，真是倒楣透頂。

《長笛與豎琴協奏曲》

Concerto for Flute, Harp in C Major

莫札特　Wolfgang Amadeus Mozart, 1756-1791

　　一七七八年，二十二歲的莫札特再度前往巴黎尋求發展，他在這段「巴黎時期」完成了許多優秀的作品，《長笛與豎琴協奏曲》也是其中的一首。莫札特在法國巡迴演奏期間認識了熱愛音樂的紀尼公爵，紀尼公爵本身擅長演奏長笛，他的女兒（當時也是莫札特的學生）則是個豎琴手。《長笛與豎琴協奏曲》是莫札特受紀尼公爵之邀，為了在公爵女兒的結婚典禮上，來段父女情深的演奏會所寫的。一開始因為紀尼公爵是個時常積欠稿費的小氣鬼，加上莫札特本身對長笛這個樂器並無好感，所以並不太願意動筆。但是為了旅費，並且看在新娘子是自己門生的情分上，終於勉強接下這個委託。這一「勉強之作」從音樂神童的筆下汩汩流出，竟又是一曲橫掃古今、讓人感嘆此曲只應天上有的熠熠之星。

　　莫札特用光輝燦爛的 C 大調奏出明亮的色澤，為整曲預備了溫暖的橘色愛情氛圍。第一樂章快板，用愉悅華麗的管弦樂揭開序幕，清脆流暢的長笛奏出旋律，豎琴則在發展部與長笛一唱一和，兩種截然不同的聲音形成對比，卻仍能和諧地互相呼應。長笛在此有廣大的發展空間，主旋律多由長笛展現，但在豎琴如夢似幻的襯托下，更富靈

巧之美。第一樂章在結尾處又回到開頭那歡樂的主題中,製造了一個可愛的小浪濤。

　　第二樂章小行板,這是一個均衡而肅穆的小行板,莫札特為長笛與豎琴安排了最柔美恬靜的牧歌風格。豎琴在樂章的開頭綻放了幾個撥弦音,長笛則在這幾朵撥弦玫瑰中,似一隻輕巧的雲雀飛躍於上。莫札特於結尾處展現古典風格均衡的特色,在此春風徐徐,豎琴與長笛交織成一幅怡人舒爽的音樂風情圖。

　　第三樂章迴旋曲,樂思泉湧的莫札特在這裡採用了五個主題旋律,美妙的音符洋溢在整個樂章之中,實在令人驚歎莫札特怎麼會有那麼多絕妙的好點子!豎琴漣漪般的伴奏與長笛晶亮的音色如此完美的融合,讓這個迴旋曲從頭到尾絕無冷場,保持一貫的活潑與優雅。

　　長笛與豎琴如歌般的對話讓這首曲子顯得優美又不失歡樂,若能在這仙樂飄飄的協奏曲中睜開雙眼,元氣十足地或梳洗或用餐,讓甜美的旋律照亮心情陰暗的死角,相信全身的細胞將汲滿莫札特的靈感,然後帶著充沛的活力展開這一天。

曲目推薦

專輯名稱:Mozart : Concerto for flute & harp in C Major

演奏/指揮:James Galway

專輯編號:BVCC 37213
　　　　　　BMG 新力

弦外之音

弦樂家族裡的好脾氣小姐：豎琴

豎琴是管弦樂團中最不食人間煙火的樂器，它的聲音滑順可愛，流線型的外貌高貴不染塵埃，好像是希臘神話裡的仙子們都該人手一把的樂器。

豎琴有四十七條弦與七個踏板，光是這些複雜的結構就知道為什麼它是如此遙不可及了——因為它的困難度比鋼琴要難上一百倍，若是沒有完美的技巧，可能撥出的只是一團團模糊的呢喃，不知所云。

夢幻的豎琴聲時常用於各種電視節目或電影配樂中。尤其是那種仙女們從天緩緩而降，或是丘比特輕拍翅膀調皮淘氣的畫面，豎琴那一抹美麗的滑奏肯定是最適合的背景音樂。

你音感絕佳嗎？你心思細膩嗎？你有靈活又堅韌的手指嗎？你愛死了這種天真抒情的表現方式嗎？最重要的是，你長髮披肩、手腳修長而且胃口不好嗎？如果符合以上的條件，很有可能你就是那萬中選一的天生豎琴手！如果不是，其實當個坐享其成的賞樂者也不錯啦。還有哪裡可以聽到這上下滑個不停的夢幻聲響呢？

林姆斯基－高沙可夫：交響組曲《天方夜譚》

柴可夫斯基：胡桃鉗組曲《花之舞》

此外，還有德布西或拉威爾這類的印象派大師所寫作的管弦樂作品。（豎琴的朦朧美最能展現印象派霧裡看花的氣氛了）

《 A 大調豎笛協奏曲》

Clarinet Concerto in A Major

莫札特　Wolfgang Amadeus Mozart, 1756-1791

性情純真的莫札特十分喜愛豎笛平滑可愛的聲音，但在他年輕時，這個樂器的發展尚未普遍，因此豎笛的角色也就較少出現在早期的作品中。後來莫札特與一位豎笛高手安東‧史塔德勒（Anton Stadler）成了好朋友，這位優秀的演奏家把莫札特對豎笛潛藏的感情全都激發了出來，加上當時豎笛的改良與推廣已大有進展，音色也更加圓潤優美，因此技癢的莫札特便先後為史塔德勒創作了《 A 大調豎笛五重奏》及《 A 大調豎笛協奏曲》。這兩首器樂曲把豎笛的動人旋律寫得極為溫和靈巧，當時的莫札特雖已染上重病，但音樂的靈感與對朋友的熱情一點也沒有減少。

《 A 大調豎笛協奏曲》寫於莫札特作曲技巧已達爐火純青之境的時期，圓熟的手法為豎笛佈置了一個寬闊的舞台，讓這種性格溫和的樂器得以充分展現特色。第一樂章：快板。這個樂章再度流露莫札特靈巧的天才風格，曲中有如歌的旋律也有教堂音樂的色彩，有陰鬱的低氣壓也有明朗的好心情，豐富的主題一再於樂曲中變化花招，令人目不暇給。

第二樂章：慢板。這個悲傷的慢板以極緩的速度氣若游絲地演奏

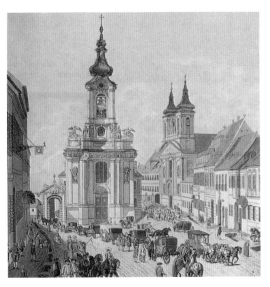

18 世紀的薩爾斯堡。

著,豎笛幽幽奏出主題,一種深沉的溫柔將人緊緊包裹,這個主題讓心碎的人流下眼淚、卻也讓恬靜的人徜徉於如綠洲般的靜謐之中,豎笛蒼茫的低音域將夜空延展得更為深沉,淒美的獨白猶似懸浮於宇宙間神祕的吟唱。

第三樂章:迴旋曲。莫札特特地為豎笛手安排了絢爛的展技樂段,自前一個慢板中跳出的情緒顯得更為歡騰雀躍。這個樂章延續了動聽流暢的旋律,處處可見作曲者信手拈來的樂念,自由的創作手法沒有一絲勉強造作的刻痕,輕鬆流露出豎笛亮麗歡愉的一面。

曲目推薦

專輯名稱:Mozart:Concerto, K. 622 / Quintet, K. 551

演奏 / 指揮:Richard Stoltzman

專輯編號:BVCC37214 BMG 新力

《 A 大調豎笛協奏曲》　　71

永遠存有一顆赤子之心的莫札特，寫出來的音樂也總是如此單純直接，這種反璞歸真的情懷讓人覺得格外的安心。儘管莫札特時常為現實的生活所困，但是喜悅與和善卻未曾在他的作品中缺席，在看似簡單的音符中蘊含了對大地萬物深邃的情感。《A 大調豎笛協奏曲》就各個層面而言絕對是傑出的上乘之作，這個迷人的作品會讓聽者的心境分外安寧，仔細聆聽，更會發現在萬花筒般炫麗的色彩中，有一顆單純的赤子之心躍然於五線譜上，或許這正是豎笛滑順柔和的音質最出色的效果吧！

弦外之音

豎笛

　　豎笛又名單簧管、黑管，是木管家族中溫和的成員之一。它與雙簧管最大的不同，便是豎笛吹嘴只需一層簧片，而且聲音較為低沉柔和。

　　豎笛的音色溫暖豐富，具有絕佳的表現力，是樂團中很好相處的一員，它與其它任何樂器都可以協調出動人的聲響，在某一些與田野自然相關的樂章中，也時常擔任「鳥鳴」這個角色。由此可見它是如何的靈巧而且不具殺傷力了。想讓心情來點音樂SPA嗎？試試豎笛的按摩功夫吧！

莫札特：《A 大調豎笛五重奏》
貝多芬：《田園》交響曲第二樂章
舒伯特：《岩石上的牧羊人》
電　影：《走出寂靜》（絕對會讓你走入豎笛迷人的世界中）

《第十六號鋼琴奏鳴曲》

Piano Concerto No.16

莫札特　Wolfgang Amadeus Mozart, 1756-1791

　　莫札特的創意與靈巧，在鋼琴奏鳴曲中最能直接無礙地表達出來；鋼琴的單純與廣闊的音域，也最能讓他自由自在地流露情感、傳達亙古純粹之美。莫札特共留下十八首傳世的鋼琴奏鳴曲，這些作品跨越了天才少年時期，一直到成熟的名家時期，各階段都有他珠玉般優美的鋼琴奏鳴曲問世。這些精緻小巧的作品大多不是為了演出性質而寫的，而是為了家庭聚會、娛樂市場，或用於教學與技巧練習而創作，他在寫這些曲子的時候通常都是信手拈來，絲毫不費力也未曾刻意琢磨。儘管如此，莫札特的鋼琴作品還是掩蓋不住滿溢的天才靈感，那如同孩子般純真的性情，讓一切的感傷或快樂，都能直接表露而出。莫札特彷彿創造了一個沒有邪念的透明小宇宙，透過這些可愛的鋼琴奏鳴曲，讓後世無數愛樂者都能一覽古典時期最純粹的藝術傑作。

　　降 B 大調《第十六號鋼琴奏鳴曲》完成於一七八九年，嚴格算來，這已是其「晚年」的作品，當時三十三歲的他已結婚生子，也飽嘗許多現實生活的磨練。儘管他早已不再是天真無憂的少年，但在音樂中，他卻像個永遠長不大的小孩，非但聞不到一丁點柴米油鹽醬醋茶的俗味兒，還一串一串揮灑出鋼琴音樂中最精緻、最甜美可愛的旋律。

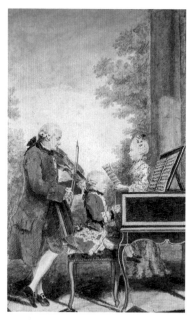

1766 年莫札特和姊姊、父親在巴黎某次茶會中的演出。

這首《第十六號鋼琴奏鳴曲》共有三個樂章，是莫札特所有鋼琴奏鳴曲中十分值得推薦的一首，它乾淨簡潔、不帶一絲雜念的氣質，很能代表莫札特鋼琴音樂的特性。第一樂章是一個十分生動的快板，活潑明朗，技巧與結構均十分圓熟。第二樂章是長達九分鐘的慢板，一旦你進入這個沉靜的慢板，絕對會以為自己正聽著「來自天堂的音樂」，莫札特的慢板總是能收服所有的哀愁悲傷，即使平靜的旋律中偶爾流露一點點的困惑、一絲絲的迷惘，卻仍是如此婉轉動人，像遺世獨立的可愛小綠洲，甘醇、舒坦又幽深、靜謐。第三樂章小快板再度讓音符旋轉跳躍，這個簡短的樂段保留了莫札特明快流暢、沒有負擔的音樂風格。

從小時候的「神童演奏生涯」開始，莫札特最熟悉、最拿手的樂器便是鋼琴了，因此他在鋼琴上的創作往往也就最能激發他創作的慾望，也最能表露他欲傳達的意念。鋼琴奏鳴曲這種只有調性與編號的作品是典型的「絕對音樂」，是一種純粹用音樂來翻譯音樂、用音樂來訴說音樂的模式；它的美、它的感情、所有動人的一顰一笑，皆不是為了描繪任何事物，而是

奏鳴曲式

「奏鳴曲式」是十八世紀下半葉，從海頓的交響曲、室內樂之後，逐漸演變成一種器樂曲的重要曲式。「奏鳴曲式」的結構由「呈示部」、「發展部」與「再現部」三大段落依序組成。「呈示部」包含使用主調的第一主題與使用屬調的第二主題，這部分是整首樂曲的重心與精神所在。接下來，「呈示部」的主題將在「發展部」進行各種改裝，一層一層將主題的發展性漸次展開，並作各種調性或旋律的變化。第三段落「再現部」則將第一與第二主題再次展現，然後進入尾奏的部分。

「奏鳴曲式」的運用十分廣泛，在交響曲、協奏曲、獨奏曲或室內樂曲都能採用這種作曲手法。三大段落循環出現的模式讓音樂有起承轉合的節奏感，就像在寫文章一樣，帶給聽眾充實又有變化的聽覺效果。

單純為創作一段優美的音樂而創作。誠如依佛洛斯所言：「音樂是被發明來欺騙和迷惑人心的」，若是莫札特清澄如星光閃爍的鋼琴奏鳴曲，那麼我們都甘願被欺騙、被迷惑，甘願醉倒在他天籟的琴聲之中。

曲目推薦

專輯名稱：Mozart：Piano Concertos No. 5, 14, 16
演奏/指揮：Robert Levin

專輯編號：458285
Decca 福茂

《玩具交響曲》 Toy Symphony

雷奧波德‧莫札特
Leopold Mozart, 1719-1787

音樂家生平

身為音樂神童的父親雷奧波德‧莫札特，早年擔任薩爾茲堡主教
宮廷樂長之職，十分重視兒女的音樂教育的他為了讓莫札特和姊姊
在優良的音樂環境下學習，決定放棄自己的職位，專心栽培自己的兒女。從莫札
特展現超出凡人的音樂成績之下，就可以知道他的父親付出了多少心血和努力。

音樂，沒有固定的樣貌、格式、長短、規矩；聽音樂，開心就
好！在一成不變的生活中，如果能讓音樂來逗自己開心，這是一件多
麼愉快的事！作曲家在創作音樂的時候，如果也是以一顆充滿歡樂的
心來譜曲，相信這一定會是一首能夠讓人聽得舒服、沒有壓力，甚至
還能會心一笑的曲子。古典時期的交響曲能掛上如此親和通俗的曲
名，無疑是一首響叮噹的古典嘻哈。

《玩具交響曲》能夠從古典走來一路響叮噹的原因，其實是因為
這首曲子一直被誤認為是「交響曲之父」海頓的曲子，但經過音樂研
究者的考證之後，終於證實了這首曲子的「親生之母」其實是莫札特
的父親——雷奧波德‧莫札特。原來當時的作曲家時常為了讓自己的
曲子走紅，而假冒紅牌音樂家之名來出版自己的作品，莫札特之父很
有可能是在這種情況下，把這首曲子掛上海頓的名字，從此讓《玩具
交響曲》誤入海頓之家長達百年之久。如今真相大白，真得歸功於那

些熱衷蒐證與翻案，幻想自己是名偵探的音樂考古學家，而這首曲子受歡迎的程度也不曾因為它不是海頓的親生子而減退。不過這一切還是得感謝莫札特，如果不是這個寶貝兒子無人不曉的「神童」名號，誰會在乎十八世紀薩爾斯堡大主教禮拜堂的副樂長曾經寫過什麼關於音樂玩具的曲子呢？

這首很有可能是為了「好玩」而誕生的曲子，雖然也分為三個樂章，但是長度靈巧簡短，結構簡單，是一首十分容易讓人樂在其中的樂曲。第一樂章中就出現了杜鵑笛模仿杜鵑的叫聲，接著配合弦樂所奏出的主旋律，小鼓、羯鼓、搖鈴、響板等可愛的打擊樂器也一一出現，這些玩具一般的樂器把所有的音階通通拋到一邊，卻意外地製造出十分悅耳的效果。第二樂章小步舞曲節奏較為舒緩，仍由杜鵑笛嘀嘀鳴叫開始，接著有更多的玩具前來湊熱鬧：鵪鶉笛、鶯笛不落人後，博浪鼓與小喇叭亦紛次加入。第三樂章小提琴主奏優雅的展開，得到鶯笛熱切地回應，雋永流暢的

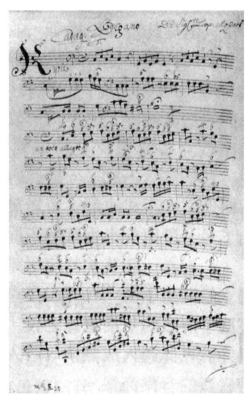

雷奧波德編寫的曲子手稿。

莫札特的父親雷奧波特的肖像。

旋律一路歡唱著，繽紛的樂器再次登場，熱熱鬧鬧地為曲子作了一個漂亮的結束。

莫札特像是一個被上帝差遣至人間製造天籟的天使，只是從寫出《玩具交響曲》的雷奧波德‧莫札特來看，莫札特過人的音樂天賦與無法正經的頑童性格，多少也受他父親的影響。雷奧波德‧莫札特其實也是一位優秀的音樂家，他擅長小提琴演奏，還曾經寫了一本小提琴演奏技巧的教科書，只是比起全力在音樂事業上發展，栽培天才這件事顯然讓雷奧波德‧莫札特更感興趣，也獲得更多的成就。

真是天下父母心啊！

曲目推薦

專輯名稱：Mozart：Eine Kleine Nachtmusik / Adagio and Fugue, KV 546 / Pachelbel：Canon / L. Mozart：Toy Symphony

演奏/指揮：Neville Marriner

專輯編號：16386 Philips

《小號協奏曲》

Trumpet Concerto in E flat Major

海頓　Franz Joseph Haydn, 1732-1809

音樂家生平

號稱「交響曲之父」的海頓是古典樂派時期首屈一指的代表人物，他創作的作品既廣且深，同時遍及聲樂、器樂等各種領域；不僅隨著巴洛克時期到古典樂派時期的演變來改變樂曲曲風，亦致力於發展新曲式，如：奏鳴曲、協奏曲、交響曲等曲式，就是在他的努力下益發成熟，成為古典樂派的主力樂風。

在古典時期，海頓是一位深具革命性格的作曲家，他一生共寫了一百二十五首交響曲、八十三首弦樂四重奏，在質與量方面都稱得上前無古人後無來者，也因此贏得了「交響曲之父」與「弦樂四重奏之父」的美名。不過撇開這些工作上的成就不談，當時擔任艾斯塔哈基宮廷樂團團長的海頓，以謙和親切、公正廉明的管理風格贏得了所有團員的愛戴，大家在私底下都喜歡喊他一聲「海頓爸爸」。海頓曾經說過：「既然上帝給了我一顆歡樂的心，祂就會容許我以愉悅的心情來服侍祂！」由此可以想見，海頓以他開朗又充滿智慧的性格為出發點來創作樂曲，他的作品自然也處處洋溢著生生不息的朝氣與清新自然的特質了。

　　這首海頓在晚年譜寫的最後一首協奏曲——降 E 大調《小號協奏曲》，就是一首既可仰望海頓的大師風格、又可感受歡娛氣氛的入門

名曲。這首協奏曲是海頓在一七九六年為他的小號演奏家好友韋丁格所創作的。當時的小號沒有按鍵式活塞，無法吹奏半音階樂句，功能十分單純薄弱；而韋丁格正致力於改良小號的吹奏功能，希望除了自然和聲音階之外，也能夠吹奏半音音階，讓小號的潛能與表現力能夠完全發揮出來。雖然當時韋丁格尚未「研發成功」，但海頓已針對小號未來的發展性寫出了這首超越當時小號演奏極限的曲子，韋丁格為了讓這首傑作早日問世，於是更馬不停蹄的改善小號的限制，最後終於在一八〇〇年讓這首曲子成功地登台首演。

《小號協奏曲》共有三個樂章，是標準的奏鳴曲式。第一樂章是一個亮麗的快板，洋溢著歡樂的節慶氣氛。長笛與小提琴之聲襯托小號穩重地出場，一開始小號中規中矩地奏出第一主題，但在第二主題卻開始炫耀了不起的半音演奏技巧，令人驚艷。第二樂章是甜美柔和的行板，雖然小號是個昂揚的「大聲公」，但在這個樂章卻也能表現出如歌一般的翩翩風度，呈現恬淡的田園風格。第三樂章小號再度以朝氣蓬勃的樣貌現身，節奏輕快有勁，一股強韌的生命力也隨之源源而出，真是一個愉快的「有氧樂章」。

古典樂派的開路先鋒──海頓。

海頓親筆簽名手跡的肖像。

聽海頓的音樂就是這樣，其中沒有太多的大道裡，但是音樂的單純、美好、豐富，都能輕鬆自然地流露而出。海頓原本是一個貧窮的車輪匠之子，沒有背景沒有財力，但憑著他對上帝與音樂堅定的信仰，海頓一步一步走出了一條康莊大道。踏實的他對工作的認真執著數十年如一日，在平實的生活之中，一首又一首典雅、機智、幽默的曲子就這麼快樂地誕生了，成為他帶給這個世界永恆的獻禮。

曲目推薦

專輯名稱：The Trumpet shall sound
演奏/指揮：Maurice Andre

專輯編號：474331-2
DG 環球

弦外之音

小號

　　小號俗名「小喇叭」，它的聲音聽起來就像「衝啊！弟兄們衝吧！」通常有兩種情形小號會這樣歇斯底里的吼叫：一個是沙場上兩軍廝殺的時候；另一個便是食堂裡大夥喊開動的時候。

　　是的，小號手特別會吃，也特別有衝勁；一個傑出的小號手不但要食量驚人，臉皮更要如銅牆鐵壁那麼厚。這全是因為小號的聲音隨便吹都很嘹亮、很引人注目，唯有一個不怕出糗的小號手，才能在眾人面前若無其事地從錯誤中把每顆音符練到精透。

　　小號的聲音無疑是所有銅管樂器裡音量最大且音調最高的一種樂器了，在軍隊中小號有一股輝煌的號召效果，行軍或遊行時就靠小號來振奮人心了。一直到今天，軍隊裡的「起床號」與「熄燈號」都由此樂器擔任，軍中生活即使是道晚安，也都得雄糾糾氣昂昂呢！

　　小號手食量雖大，但他們卻有十分靈活的身手與舌頭，他們運舌的絕技能讓小號發出完美的快速斷音，製造出一種跳躍、奔跑、迴旋踢或後空翻的音效，很炫吧！

　　聽聽永遠昂首闊步的小號：

　　海　頓：《降 E 大調小號協奏曲》

　　胡麥爾：《降 E 大調小號協奏曲》

　　黎希特：《D 大調小號協奏曲》

　　安德森：《吹號手的假日》

浪漫樂派時期

The Romantic Era

由於古典樂派時期的樂曲風格已被完整建立
了，此一時期的音樂家不願受到原先的曲式束
縛，反而試圖創作出表現個人情感、展現個人
特質的作品。浪漫樂派時期的曲風不僅在樂句
上的模式及長度都有相當大的轉變，在整體樂
曲組織上也脫離了原先的結構，更出現不少新
的樂曲形式，如：敘事曲、詼諧曲、幻想曲、
即興曲等。

C大調《弦樂小夜曲》

Serenade for Strings in C Major

柴可夫斯基 PeterIlich Tchaikovsky, 1840-1893

音樂家生平

出生於一八四〇年的柴可夫斯基不僅是俄國浪漫樂派最重要的作曲家，他所創作的作品在世界上也占有舉足輕重的地位，其創作曲式亦函括頗廣，如：協奏曲《降b小調鋼琴協奏曲》，管弦樂作品《一八一二》序曲、《義大利隨想曲》，芭蕾舞劇《天鵝湖》、《睡美人》等⋯⋯皆留下了十分可觀的傑作。

出生於一八四〇年的柴可夫斯基不僅是俄國浪漫樂派最重要的作曲家，他所創作的作品在世界上也占有舉足輕重的地位，其創作曲式亦函括頗廣，如：協奏曲《降b小調鋼琴協奏曲》，管弦樂作品《一八一二》序曲、《義大利隨想曲》，芭蕾舞劇《天鵝湖》、《睡美人》等⋯⋯皆留下了十分可觀的傑作。

《小夜曲》英譯為「Serenade」，最早這是一種男士在心儀者窗外彈奏，向情人傾訴愛意的曲子，後來用途漸漸擴大，遂演變成一種夜晚時於室外演奏的樂曲，以作為晚餐時增加氣氛的情境音樂，或是作曲者用來向某人致意的曲子。這種深情款款「情歌式」的音樂，最好的詮釋者當然就是音色細膩、感情豐富的弦樂家族。柴可夫斯基所作的C大調《弦樂小夜曲》便是捨棄了木管與銅管樂，純粹由弦樂器（小提琴、中提琴、大提琴與低音提琴）所演出的曲子。

在俄國音樂界的偉大人物之中，柴可夫斯基是第一位真正被西方方了解的俄國音樂家，他的作品在國際樂壇中，象徵著充滿異國情調的珍奇與瑰麗。

這首《弦樂小夜曲》作於柴可夫斯基四十歲的時候，柴可夫斯基並將它題獻給年輕時住宿在外的房東，也就是莫斯科音樂院監事阿布勒特。或許是因為這位房東酷愛典雅的歐式古典風味，所以這首小夜曲與柴可夫斯基其他哀怨悲涼的曲子比起來，簡直就像一位出身良好的大家閨秀，舉止溫婉、穿著華麗，與德國音樂古典及浪漫樂派走相同的美感路線。

《弦樂小夜曲》全曲共有四個樂章，是一部充滿了靈感的作品，作者將這些靈感譜寫成貫串整首樂曲的旋律，讓甜美的旋律主題盡情鋪陳發展，完全擺脫交響曲既定的制式框架，而讓飽滿的感情藉著弦樂的吟唱傾訴出來。第一樂章以小奏鳴曲式寫成，在第一樂章安排小奏鳴曲式是當時極為罕見的手法，柴可夫斯基以大調來展現樂曲歡欣愉快的本質，也為樂曲營

造了活潑的動感。第二樂章的圓舞曲是整首小夜曲最受歡迎的一部分，它的知名度與品質絕不亞於專門出產圓舞曲的史特勞斯家族；其旋律之優雅甜美，也不比浪漫纖細的蕭邦遜色，是一首步伐輕盈、旋律流暢的精品。

在前兩個充滿西歐風味的樂章之後，第三樂章加入了斯拉夫民族特有的哀愁性格，憂鬱的氣息籠罩在冰冷的俄羅斯大地，讓聽眾陷入一陣悵惘。但隨之而來的第四樂章則又衝破了種種沉思，

柴可夫斯基的的肖像。

奏出了快活的斯拉夫舞曲，氣氛順利的回到愉快的現場，並以一個明亮燦爛的尾奏作結。全曲四個樂章包含了西歐正統音樂的風格與俄國典型民族特性，兩相輝映之下更顯出了這首《弦樂小夜曲》細緻不凡的名曲價值。

曲目推薦

專輯名稱：Tchaikovsky：Serenade for Strings

演奏家：Philippe Entremont
專輯編號：550404 Naxos 金革

TCHAIKOVSKY
Serenade for Strings
Souvenir de Florence

Vienna Chamber Orchestra
Philippe Entremont

8.550404

1990 Recording　Playing Time : 65'05"

降 b 小調《第一號鋼琴協奏曲》

Piano Concerto No.1 in b flat Minor

柴可夫斯基　PeterIlich Tchaikovsky, 1840-1893

想知道柴可夫斯基如何用鋼琴展現神乎其技的作曲才華嗎？聽這首降 b 小調《第一號鋼琴協奏曲》就對了。尤其第一樂章開頭序奏的部分，雷霆萬鈞氣勢奔騰，常出現在大排場的廣告或電影配樂中，像一位雍容華貴的帝王，一出場就吸引了眾人的目光。相信很多人認識柴可夫斯基，就是從這段宏偉、華麗、戲劇化的開場白開始的，而寫作此曲的當時，他還只是個三十四歲的樂壇新秀呢！也難怪《第一號鋼琴協奏曲》裡有那麼強烈的音符帶著那麼燦爛的情緒傾巢而出了。

柴可夫斯基共寫過三首鋼琴協奏曲，但其中以這首《第一號鋼琴協奏曲》是最成功也最大眾化的一首。此曲共含有三個樂章，第一樂章開頭以四隻法國號吹奏出帶有交響曲氣勢的莊嚴信號，就像鋪延了一條星光大道般迎接鋼琴在第六小節的出場。此曲的第一主角鋼琴以富麗堂皇之姿加入了管弦樂團的合奏，氣勢磅礴的不斷往前推進，但這一段主題只不過是整首樂曲的主導主題部分，告一段落後隨即消失，並發展出真正的第一主題與往後的

柴可夫斯基《第一號鋼琴協奏曲》。

第二、第三主題。

　　為了緩和第一樂章熱烈的氣氛，第二樂章以行板呈現舒緩的夜曲風格，恬靜的長笛引出鋼琴傾訴一段心事，在中間部有段鋼琴活潑急速的裝飾奏，而小提琴與大提琴則奏出古老的法國民謠「快樂、跳舞、笑」，整個樂章有如籠罩在晨霧裡的森林，縹緲夢幻，靈氣四溢。第三樂章用一段熾熱的快板來展現斯拉夫民族的舞蹈，高昂的氣息與節慶氛圍是這個樂章的主題，鋼琴則在高潮處展現了精湛的裝飾奏，深具浪漫派的華麗又兼融了豪放的民族性格，一股強韌的生命力為這個終樂章也為整首協奏曲帶來自由奔放的氣勢，更顯得無比的暢快淋漓。

　　這首鋼琴協奏曲與貝多芬的第五號鋼琴協奏曲《皇帝》齊名樂界，都是膾炙人口的傑作，尤其《第一號鋼琴協奏曲》具有燦爛的戲劇性與高度的音樂性，聽起來十分的有「效果」。但這首「效果十足」的音樂可是鋼琴演奏家的一大挑戰呢！因為這首樂曲的彈奏技巧十分華美而困難，要征服這三個樂章就像攀登三座性格迥異的高山，不只要有驚人的體力、高超的演奏技巧，更要有寬闊的胸襟與超人般的毅力，如此才能與整個管弦樂團作完美的搭配，並展現鋼琴的力與美。

曲目推薦

專輯名稱：Tchaikovsky：Piano Concerto No. 1 in b flat minor, Op. 23

演奏家：Claudio Abbado

專輯編號：449816-2 DG 環球

柴可夫斯基完成了這部句句斟酌的作品後，興奮的獻給好友尼可拉·魯賓斯坦（著名鋼琴教師與演奏家），但不料魯賓斯坦卻當場潑了他一桶冷水，刻薄地表示這個作品「華而不實、低劣笨拙，根本無法演出」。委屈的柴可夫斯基憤而將它轉獻給德國著名鋼琴兼指揮家馮·畢羅（還記得嗎？他就是那位把自己的妻子讓給華格納的大好人）。畢羅先生在一八七五年與波士頓交響樂團合作演出此曲，擔任鋼琴獨奏的部分，這場演出順利將《第一號鋼琴協奏曲》推向世界舞台，證明了畢羅的好眼光與柴可夫斯基不容質疑的才華。而魯賓斯坦後來也承認是自己看走了眼，他與柴可夫斯基重修舊好，在莫斯科的首演中擔任獨奏，當時他大師風範的華麗演出讓柴可夫斯基滿意得不得了呢！

弦外之音

悲愴不是故意的

　　柴可夫斯基是個脆弱敏感的人，這種內向的性格與卓越的天賦加在一起，造就他成為一個不可多得的音樂家。但他天性中的致命傷──同性戀傾向，卻讓他時時刻刻得與自己的良心及社會道德規範相抵抗。

　　悲愴的命運之力究竟要將他領向何方？無處可逃的柴可夫斯基只好用音樂來宣洩壓抑的痛苦，於是在《悲愴交響曲》中，我們聽見一種徹底的絕望、孤單、墜入深淵的恐懼，最後並走向絕滅來終止這一切。其音樂很大眾，但真正懂他的人卻很少，當我們知道他是以自己悲劇的一生來換取創作的能量；他孤獨的心靈渴望的就是感情上的依託，那麼對於他的作品中縈繞不去的破碎感，或許就更能理解與同情了。

《義大利隨想曲》 Capriccio Italian

柴可夫斯基 PeterIlich Tchaikovsky, 1840-1893

　　《義大利隨想曲》是一首輕鬆可愛的旅遊手札與柴可夫斯基其他悶悶不樂的曲子相當不同。一八七七年，柴可夫斯基結束一段不幸的婚姻後聽從醫生的建議前往瑞士療養身心，一八八〇年旅遊義大利期間更在身心狀況順利復原下創作《義大利隨想曲》，南歐溫暖的氣候與明媚風光帶給這首曲子活潑靈動的生命力。

　　在一個清爽的早晨，陽光斜斜的照進柴可夫斯基下榻的旅店中，正在義大利旅行的柴可夫斯基這時還窩在棉被裡賴床，但不久卻聽見窗外傳來一陣響亮的小號聲，原來是附近軍營裡的喇叭手吹奏的起床號。精神抖擻的小號讓柴可夫斯基頓時靈感泉湧，他馬上起身寫下了《義大利隨想曲》的幾個片段，而樂曲的開頭正安排了這段精神蓬勃的小號旋律。

　　嘹喨的號角拉開序幕後，音樂進入舒緩的行板，接著由木管與弦樂伴奏引出想像漫遊的第一主題，再現的號角遏止了天馬行空的遐想後，英國管與低音管合奏導入了第二主題。雙管奏出愉快的舞曲，接著弦樂也愉快的加入反覆，伴奏部分由簡單漸漸趨向繁複，最後管弦樂戲劇性的結束第二部分，堂堂邁向更具民俗風味的第三部分。快速活潑的節奏與流暢的旋律繼續進行著，但隨後音樂又回到開頭部分的

18 世紀到 19 世紀時的俄羅斯民間刊物。

行板，這是燦爛的結束之前一個小小的休息。第四段的音樂是塔蘭泰拉舞曲——一種義大利南部輕快的民間舞曲。熱情與力度不斷的增強，充滿了狂歡的節慶氣氛，接著又出現一種像是遊行行進的舞曲，音響仍是非常的嚇人。最後進入一個令人亢奮無比的急速樂段，讓聽者莫不想要起身跟著手足舞蹈，樂曲就是在這種熱烈的氣氛下俏皮的結束。

曲目推薦

專輯名稱：Tchaikovsky：Capriccio Italien / Rimsky-Korsakov：Capriccion Espagnol

演奏/指揮：Kiril Kondrashin

專輯編號：09026633022 BMG 新力

《一八一二》序曲

1812, Festival Overture in E flat Major

柴可夫斯基　PeterIlich Tchaikovsky, 1840-1893

　　許多熱衷於收購昂貴音響設備的「發燒友」一定會有《一八一二》序曲這一張唱片，因為這首曲子不但輝煌壯麗、層次分明，而且還有如假包換的加農砲轟聲，以及從教堂傳出的立體鐘聲呢！也難怪這張唱片除了附有「音響測試片」的小標題之外，唱片公司還會貼心的印上「警告」字樣，告訴我們小心鄰居的抗議並留意一下房間的隔音效果呢！一八一二年，拿破崙率領六十萬大軍攻俄，雖然法軍驍勇善戰，但因酷寒的氣候及堅壁清野的戰略，軍隊傷亡慘重，不戰自敗。柴可夫斯基在一八八○年應莫斯科音樂院院長之邀，以此為題材寫作了這首序曲，並於一八八二年在莫斯科大教堂廣場公演，當年參與演出的管弦樂團規模盛大，音響效果也是空前絕後。

　　第一段序奏由中提琴與大提琴拉出讚美詩「神佑吾民」的旋律，

曲目推薦

專輯名稱：1812 Overture / Peer Gynt Suites

演奏家：Various artists

專輯編號：BVCC38126 BMG 新力

厚重緩慢的弦樂刻畫人民祈求和平的渴望，但真正面臨大戰時，第二段進行曲的節奏則代表了俄國人民充滿自信的決心。第三段的樂曲出現了法軍進攻的「馬賽曲」旋律，法國號與小喇叭快速的演奏描寫戰爭之慘烈，法軍此時略佔上風，但旋即到來的第四樂段中，再次展開劇烈的戰況，強有力的鼓鈸以及整齊劃一的俄國國歌讓法軍節節敗退，伴隨著驚心動魄的隆隆大砲聲，樂曲的氣勢不斷翻升、凝聚，直至傳來教堂宏偉鐘聲，在歡欣鼓舞的場面中宣示俄軍光榮的勝利。

　　《一八一二》序曲今日已成為演奏會上的熱門曲目，但當年剛剛問世時，毀譽參半評價不一，柴可夫斯基在演奏會現場使用真正的大砲來壯大聲勢，正當他本人為這個創舉感到洋洋得意時，想不到卻招來「不倫不類」、「耍猴戲」的不堪評語呢！真是此一時非彼一時啊！

弦外之音

品味柴可夫斯基

　　柴可夫斯基最迷人的音樂才華，便是創造優美旋律的偉大天賦了。其作品帶有俄羅斯民族風味，但並非純粹的俄國國民樂派風格，而是種在天寒地凍的環境下特產的憂鬱情懷；他的音樂在感傷中盪漾著甜美與安慰，曲中華麗優雅的風味頗受德國樂派之影響。

　　推薦曲目：交響曲：b 小調第六號交響曲《悲愴》
　　　　　　　協奏曲：降 b 小調《第一號鋼琴協奏曲》
　　　　　　　管弦樂曲：《一八一二》序曲、《義大利隨想曲》、
　　　　　　　　　　　　《羅密歐與茱麗葉》序曲

《天鵝湖》Swan Lake

柴可夫斯基　PeterIlich Tchaikovsky, 1840-1893

　　說到芭蕾，你的腦海中會出現什麼畫面、想起哪一段音樂呢？相信很多人的答案都是淒美絕倫的《天鵝湖》吧！被施了魔法的公主變成了天鵝，只有晚上才能恢復人形，王子與美麗的公主相遇後決定娶她為妻，破除惡魔的咒語。無奈道高一尺魔高一丈，王子中了惡魔的詭計，在晚宴上當眾宣佈將迎娶假扮成公主的惡魔妹妹為王妃，遲來一步的公主見到這一幕傷心欲絕掩面而去。至於結局呢，可有好幾種說法，有的是公主與王子雙雙投湖殉情；有的是公主死在王子的懷抱裡；還有一種則是王子除掉了惡魔，以一人之力拯救了所有落難天鵝，並與公主終成眷屬。不過不管結局是哪一種，天鵝公主與天鵝少女們頭上裝飾著羽毛，身著白紗舞衣圍成一圈旋轉的樣子，已經牢牢的根植在大眾的腦袋裡了，當然還有看到天鵝就會想起的那段淒絕哀怨的音樂，那正是舞劇裡天鵝公主的主題動機「情景」。

　　《天鵝湖》是柴可夫斯基首次創作的芭蕾舞劇音樂，他對於嘗試創作這類型的音樂頗感興趣，或許是因為芭蕾舞童話般的世界給予他無限的想像空間，是一個能夠放手去做的理想素材；加上他嫻於鋪寫旋律的才能，以及擅長駕馭管弦樂以製造戲劇張力的天賦，柴可夫斯基獻給芭蕾的第一個作品可說是全面性的成功，也算是一齣浪漫芭蕾

的經典傳奇了。

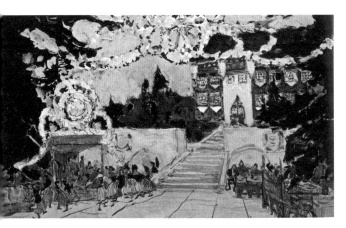

《天鵝湖》在莫斯科劇院上演時的舞台佈景。

在四幕劇《天鵝湖》中，柴可夫斯基為芭蕾舞蹈帶進了許多更有生命力的音樂，這些旋律彷彿是劇中主角的縮影，充滿了濃厚的感情以及飽滿的戲劇張力。若是把戲劇與舞蹈的部分略去不看，《天鵝湖》音樂中絢爛的管弦樂、抒情的旋律、以及絕美的氣氛，都讓音樂本身即獨自成為一個華麗的小宇宙。

柴可夫斯基也非常有先見之明的選了其中六曲組成一套《天鵝湖組曲》，以方便讓管弦樂團演奏這些最精華的部分。這套舞劇組曲即為《情景》（第二幕前奏曲）、《圓舞曲》、《天鵝之舞》、《情景》(第二幕)、《匈牙利舞》、《情景終曲》（第四幕）。出現了三次的「情景」相信是大家都耳熟能詳的一個樂段，首先由雙簧管奏出美麗又哀怨的主題，在豎琴的琶音伴奏下顯得相當柔弱無力。但隨著樂曲力度層層增加，由管弦樂接手的主題一轉為悲壯沉重，這個悲切的主題席捲了聽眾的情緒，讓人跟著陷溺於命運的動機之中。

柴可夫斯基與芭蕾音樂

芭蕾是一種融合了美術、舞蹈、音樂、戲劇與文學的藝術，要為這種涵括許多層面的演出譜寫音樂是非常不容易的。

當大部分的作曲家對芭蕾音樂興趣缺缺時，柴可夫斯基卻慧眼獨具的相中了這塊市場。他發現這裡有一個無限寬廣的天地可以發揮他的作曲才華，尤其是當他遇到特別感興趣的故事題材與優秀的編舞者時，柴可夫斯基的開創精神更是整個被激發了出來，他精準的掌握了每段音樂的戲劇張力與舞台效果，展現出對於芭蕾音樂的高超技法。

身為一位音樂巨匠，柴可夫斯基表現在戲劇配樂的才能是不容小覷的，這位芭蕾音樂史上最重要的奠基者，將芭蕾音樂從舞劇的配角提升為能夠獨當一面的不朽樂章，這一切都因為柴可夫斯基的旋律太迷人、作曲手法更是超乎想像的新穎。

喜歡熱鬧又童心未泯的你，一定不能錯過柴可夫斯基另外兩部同樣精采的芭蕾組曲《睡美人》與《胡桃鉗》。

曲目推薦

專輯名稱：Tchaikovsky：Ballet Suites　　**專輯編號**：4775009 DG 環球

演奏家：Seiji Ozawa

f 小調鋼琴曲《樂興之時》

Movement Musical for Piano in f Minor

舒伯特　Franz Schubert, 1797-1828

音樂家生平

舒伯特短短三十一年的生命裡過得並不算如意，雖然生活困苦，但他表現出來的旋律卻優美靈巧，洋溢著光明歡樂，他生命中最大的資產就是音樂與朋友。舒伯特所創作的作品深受古典時期三位大師（海頓、莫札特、貝多芬）的影響，他不僅總結了古典樂派的曲風精神，並開創浪漫樂派新的契機，是音樂史上不可或缺的重要佳作。

　　舒伯特作曲的靈感隨手可得，不管在任何地方，只要一個樂句成形了，他便可以不顧一切地埋頭譜曲，渾然忘了身在何處。有一天他到朋友家玩，聊著聊著就坐到鋼琴前，順手拿了譜架上的琴譜彈奏起來。當他彈到一首如珠玉般可愛的小品時，突然如獲至寶地問道：「這真是一首動聽的曲子！是誰寫的啊？」朋友聽了不禁莞爾：「你連自己作的曲子都忘記了？這是上一次你來這裡寫在廣告單背後的曲子啊！是我把它重新謄寫在五線譜上的！」舒伯特作曲的手常常趕不上源源而來的靈感，因此一面寫一面忘是常有的事。而這首有著動聽旋律的小品，正是 f 小調鋼琴曲《樂興之時》。

　　舒伯特共寫過六首《樂興之時》鋼琴曲，但以這首第三號 f 小調最為有名。樂曲的開頭是兩小節跳躍式節奏，接著主旋律乘著這輕快的伴奏登場，是帶著民謠風俏皮的旋律。八小節的主旋律共反覆兩

舒伯特的誕生處，位於利支登塔爾。

次，在進入流暢的中段後，表情更為豐富，節拍也益加強烈。最後再度回到熟悉的主旋律，在一股淡淡的哀愁美感中結束。

　　《樂興之時》意指捕捉樂思湧現的一瞬間，因此這類的曲子都是抒情優美的小品，旋律也都易記易唱，自由的形式更讓奔走的靈感能任意揮灑。因為包含了上述特色，f 小調《樂興之時》果然成為受歡

弦外之音

窮鬼舒伯特與他的朋友

舒伯特不顧父親的勸阻辭掉教職後，成了一個不折不扣的窮鬼，不但四處漂泊沒有固定的居所，甚至窮到三餐不繼。這時多虧身邊的許多朋友主動伸出援手照顧他，雖然，這些朋友有的也好不到哪裡去。據說有段時間舒伯特住在一位也頗窮的朋友家，兩個人只有一條褲子可以穿，所以其中一個外出時，另一個就得待在家裡呢！

窮也好、失戀也好、未曾穿過沒有破洞的襪子也好，這些瑣事都無法折磨舒伯特的心靈。他唯一怕的，就是寫曲的五線譜一直都不夠用。只要能寫曲能彈琴，能一整個晚上和朋友們廝混，跳舞喝酒吟詩高歌，他就覺得萬事太平、夫復何求了！

迎的名曲，在許多演奏會上都聽得到這支小品。也許下次腦袋瓜實在擠不出一絲創意時，可以為自己撥放這首輕快的曲子，讓靈感之王舒伯特助你一臂之力。

曲目推薦

專輯名稱：Schubert：Moments　　　　**演奏家**：Jeno Jando
　　　　　　　 Musicaux　　　　　　　　**專輯編號**：8.550259 Naxos 金革

b小調第八號交響曲《未完成》

Symphony No.8 in b Minor ,"Unfinished"

舒伯特　Franz Schubert, 1797-1828

舒伯特的精神領袖是貝多芬，尤其在交響曲的領域，舒伯特一直非常景仰貝多芬巨人般的手法與魄力，並以此為藍本嘗試創作。但是連舒伯特自己也意料不到，他的功力最後已能寫出與貝多芬《第五號交響曲》並駕齊驅的作品，甚至超越了貝多芬的影響力，在古典樂派既成的模式中另闢蹊徑，創作了如第八號交響曲《未完成》，以及第九號交響曲《偉大》，這般具有高度個人色彩的不朽之作。

b 小調第八號交響曲《未完成》寫於一八二二年之秋，全曲僅兩個樂章，舒伯特雖留下了第三樂章前九個小節的草稿，但音樂卻到此戛然而止，後來他仍持續寫了許多作品，卻再也沒回頭完成未竟的三、四樂章。但大部分的人都同意，前兩個樂章已經夠好了，它完整、豐富、洋溢著歌曲般甜美的旋律，光這兩個快板與行板，就足以打動人心。

第一樂章是中庸的快板。在樂曲開頭舒伯特以大提琴與低音提琴低沉的弱奏，營造烏雲籠罩的壓迫感，接著雙簧管與單簧管齊奏哀傷的第一主題，細緻的鋪陳後，爆發蓄積已久的威力，不時可聽見各種樂器急迫的對答與詠嘆。第二主題轉而以 G 大調呈現，而且是種三拍子類似圓舞曲的樂句，他以嶄新的管弦樂手法調製迥異於以往的色調，展現出高度的主觀與個人情感，首次將浪漫主義的風格帶入交響曲。

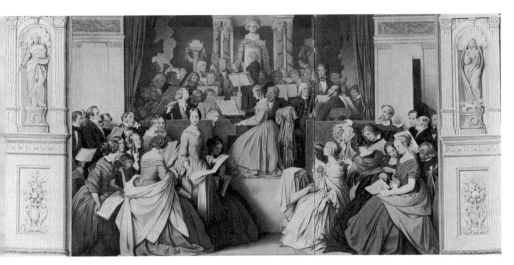

莫里茲·馮·施溫德所繪製的《交響
曲》（局部）。

第二樂章是稍快的行板。這是個充滿田園風味的
E 大調行板，木管與銅管樂器在三拍子的步調上表現
精湛的技巧，小提琴與大提琴則有段甜美的問答。第
二主題由單簧管奏出回憶般的懷想，小調的色彩含著
淡淡的美麗與哀愁，但在樂章的後段卻又從小調轉回
溫暖的大調，音響也由尖銳脆弱轉變為舒緩恬靜，就
像是漫長的沉思之後，對於未來仍願意抱持著肯定與
希望的態度，一種超然的寂靜已涵蓋了一切。

曾有人說：「我們應該感謝舒伯特沒有完成第八
號交響曲，因為它已經表現了他想要表現的一切。」
的確，曲中深度的內省與抒情的旋律，不正是舒伯特
一生在鬱鬱寡歡中憧憬著希望的寫照嗎？

弦外之音

蒙塵的交響曲

　　《未完成》交響曲的身世與它的標題一樣充滿了傳奇性，沒人知道為何舒伯特只寫了兩個樂章；它在其有生之年亦從未上演，也許他根本忘記自己曾寫過這個作品呢！《未完成》交響曲的手稿一直由舒伯特一對好友兄弟所保存，這對兄弟把樂譜擱在抽屜中未曾公諸於世，一直到舒伯特死後第三十七年，才被人在舊書堆中找到，並馬上一躍成為古典樂曲中的佳作。其實舒伯特大而化之的個性，根本不把樂曲是否能在舞台上大放異彩當作一回事。他為了熱情而寫作，有時完成了也沒有發表，有時寫了一半便棄置於抽屜中，這是很常見的事。

　　C 大調《第九號交響曲》也是他生前未曾發表的作品之一，舒伯特心滿意足的將之寫作完成後，照例隨手一丟，根本不敢奢望有樂團願意演奏這些大部頭的作品。此曲的手稿後來由舒曼在舒伯特哥哥的家中找到，舒曼如獲至寶地將總譜帶回萊比錫，並於一八三九年由布商大廈管弦樂團演出這首舒伯特晚期的巔峰之作，當日的指揮者正是品味超然的孟德爾頌。害羞又健忘的舒伯特始終不習慣燈光與掌聲，這些他在生前漫不經心對待的作品，卻在時光的洗鍊下成為浩瀚樂海中的無價之寶。

曲目推薦

專輯名稱：Schuber : Symphony No. 8 "Unfinished"

演奏家：Gunter Wand

專輯編號：BVCC3721 BMG 新力

《野玫瑰》Heidenroslein

舒伯特　Franz Schubert, 1797-1828

　　十八歲時舒伯特在學校教書，有一次上數學課，他轉身在黑板上寫下 2/4 這個數字，放下粉筆時，忽然忘記了他的學生，滿腦子只剩下為歌德的詩《野玫瑰》所作的旋律。彷彿墜入另一個時空裡的舒伯特，馬上刷刷刷地寫下這首歌曲，回過神來的時候，自己已經教全班唱起來了。這一幕好巧不巧，被來巡堂的校長先生撞見了，保守的校長被這班合唱團弄得瞠目結舌，忍不住當著學生的面把舒伯特數落了一頓。

　　身材五短、性情溫和的舒伯特被朋友們暱稱為「小香菇」，從這個綽號我們不難看出舒伯特在社交圈中受歡迎的程度。他的好人緣也來自一首首優美動聽的歌曲，每回朋友們歡聚一堂的場合，娛樂節目中總少不了舒伯特的即興演奏。

　　舒伯特是帶來歡笑的小香菇，更是一個不可思議的作曲天才，每當心血來潮，甜美的旋律就會嘩啦嘩啦湧現出來。像民謠一般簡樸的《野玫瑰》，描寫少年見到玫瑰愛不釋手的模樣，甜蜜而傳神。安寧恬靜的旋律使歌德的詩與音樂合為一體，愉快活潑、情感細膩，曲中情境令人不禁想起聖修伯里筆下的小王子對玫瑰的感情。

　　「歌曲之王」舒伯特共寫過六百多首藝術歌曲，席勒、歌德等文

舒伯特為人親切，個性隨和的形象。

學家的詩作都曾被譜上美妙的旋律。擅長抒寫旋律的他，每首以器樂寫成的曲子都像一首歌一樣好聽、好唱，而且靈巧豐沛、自成一個小小的世界。除了《野玫瑰》之外，《聖母頌》、《搖籃曲》、《魔王》、《鱒魚》、《菩提樹》⋯⋯等等，都是舒伯特膾炙人口的名曲。聽他的歌，就得先認識這位可愛的朋友，當這位笑容靦腆的歌曲之王成為你案上最親切又善解的作曲家後，就不難想見為什麼從舒伯特手中寫出的旋律，總是特別會表達感情，而且一字一句都像要將人心融化一般了。

曲目推薦

專輯名稱：The Schubert Album

演奏家：Renee Fleming

專輯編號：455294 Decca 福茂

A大調鋼琴五重奏之《鱒魚》

Piano Quintet in A Major, "The Trout"

舒伯特　Franz Schubert, 1797-1828

要記錄一段旅遊的所見所聞，有人以相片呈現，有人用文字描繪；而音樂與菜單則是舒伯特不二的選擇。樂曲之於他，永遠是最傳神而忠實的媒介，每當一段段的旋律流瀉而出，舒伯特便傾訴了他的情感和理想，亦從中得到了安慰與歡樂。

在二十二歲那年，舒伯特前往奧地利山間旅行，沿途所見盡是蒼翠清新的自然美景：魚兒、小溪、森林、晚霞，這些純淨優美的畫面，在他心中留下了深刻的印象，於是在返抵家門後，舒伯特便著手將兩年前完成的歌曲《鱒魚》加以重新編寫，擴增成為五個樂章的室內樂曲。

《鱒魚》鋼琴五重奏的樂器成員包括鋼琴、小提琴、中提琴、大提琴與（當時並不常用的）低音大提琴。這樣的編制是極為罕見的，想必舒伯特為各音域與音色的調配費了一番苦心。於是這五種樂器在曲子中各司其職又各展所長，無論是聚光燈下的主角，或是退而擔任伴奏的角色，他們都發揮了本身的特質，將一首優美悅耳的室內樂作品呈現得淋漓盡致。

第四樂章的《鱒魚》主題變奏曲，其旋律即來自於歌曲《鱒魚》，內容描述成群的鱒魚在清澈的溪水中優游，但快樂的魚兒們不

知道漁夫已經悄悄接近並迅速攪混了潺潺溪水。不久魚群便迷失在混濁的溪水裡，一陣旋轉之後皆落入了漁夫的網中。舒伯特將這首優美的歌曲旋律加以變化，於是我們可以從活潑跳躍的音符中，想像魚兒嬉游的模樣、流水潺潺的韻律，以及水面波瀾的變化。

精巧的第四樂章裡總共藏了五段變奏，在活潑的主題之下，由上述五種樂器輪番擔任主旋律的演出，其餘的四種樂器則細緻地加以裝飾伴奏。弦樂四重奏是我們常見的室內樂形式（亦即兩把小提琴，加上一把中提琴與一把大提琴）。這樣的音色組合雖然極為優美精緻，但一般的欣賞者不易辨析各聲部層次的交疊搭配，也許必須在反覆聆聽之後，才能漸漸深入體會其中的豐富變化。但請放心，這個困擾在聆聽舒伯特的《鱒魚五重奏》時，絕對會有意想不到的突破。我們不但可以輕鬆地掌握熟悉的主題旋律，更能分辨各聲部的層次變化，享受五種音色的融合之美。

大自然與音符的完美交融，成就了此曲的永恆。古典樂的新鮮人不能錯過它，資深的樂迷們反覆聆賞它，音樂教師更是適合以這首曲子解說所謂的「變奏曲」、「樂器摹聲之範例」、「鋼琴五重奏的樂器成員」等題材。偉哉！舒伯特！

曲目推薦

專輯名稱：Schubert：Forellen-Quintett
演奏家：James Levine

專輯編號：
4317832 DG 環球

《軍隊進行曲》第一號

Military March No.1 in D flat major

舒伯特　Franz Schubert, 1797-1828

..

　　我們曾提過，舒伯特是一個愛朋友、愛熱鬧的人，他的座右銘即是：「獨樂樂不如眾樂樂」。於是多少個夜晚，舒伯特與朋友聚在一起喝酒聊天、唱歌跳舞，他所創作的即興樂曲，以及數不盡的藝術歌曲，都是「舒伯特之夜」歡樂的泉源。

　　如此熱愛朋友的舒伯特，當然不希望每次都一個人寂寞地坐在琴凳上。於是他寫了許多鋼琴二重奏，把他的學生、朋友、或愛慕的女鋼琴師都拉下來一起表演。

　　這種四手聯彈的形式，需要一架鋼琴、兩個人、四隻手，也就是一個人負責高音部（通常此演奏者負責表達樂曲的情感），另一個人演奏低音部（同時掌握樂曲速度），兩個人密切合作、心手相連，彈奏出美妙又豐富的樂曲。舒伯特本人實在太喜歡這種演奏方式了，因為全拜「四手聯彈」之賜，他才得以與漂亮的女鋼琴家有近距離的接觸，堪稱史上最名正言順的追女妙招。

　　《軍隊進行曲》便是鋼琴聯彈三首《軍隊進行曲》的第一號。這首曲子明亮雄壯，簡易的旋律讓人容易琅琅上口，它也曾經被改編成以管弦樂或鋼琴獨奏方式演出。由於大家實在太喜歡《軍隊進行曲》的蓬勃精神，所以軍隊行進時採用了它，任何頒獎典禮也少不了它。更正

確的說法是，只要你曾參加過小學的升旗典禮，就一定能在腦海中輕易哼起這首曲子的旋律，輕快活潑，煩惱全消！

《軍隊進行曲》是一首簡易的鋼琴入門曲，它除了是多用途的「功能性」樂曲外，也是鋼琴初學者必彈的經典曲子。如果能找到聯彈的樂譜，更可以來個「師生聯彈」、「死黨合奏」、「兄弟姊妹聯合音樂會」，保證能讓小小的客廳充滿歡樂。不過，如果聯彈的對象是自己偷偷喜歡的人，我們會建議你找更浪漫甜美的曲子，或是困難度較高的作品，因為這時你就可以藉著指導之名，有意無意地碰觸他（或她）的手了！

泰麗莎·格羅布的肖像，她不僅帶給舒伯特精神鼓舞也是他的創作來源。

弦外之音

室內樂

　　顧名思義，室內樂就是為一個規模較小的管弦樂團所寫的樂曲，演出的地點通常位於某家人的客廳，或是小型的社交場合。「舒伯特之夜」就是一個不折不扣的室內音樂會。

　　室內樂的組合有很多種，如二重奏、三重奏、四重奏、五重奏等等。在這裡，沒有多餘的指揮家傲慢地揮舞棒子，每位演出的音樂家都一樣重要，各個樂器就像在進行一場愉快的對話。也因此作曲家得為每一個聲部安排適當的曲調，通常一首精緻、優秀的室內樂曲十分難得，但往往能夠流傳久遠、深受喜愛。如舒伯特鋼琴五重奏《鱒魚》，就是一首絕妙的室內樂曲！

曲目推薦

專輯名稱：Vladimir Horowitz：The Studio Recordings-New York 1985

演奏家：Vladimir Horowitz

專輯編號：19217 DG 環球

鋼琴曲集《無言歌》之《狩獵之歌》

Songs without Words

孟德爾頌　Felix Mendelssohn Bartholdy, 1809-1847

音樂家生平

一生順遂、幸福的孟德爾頌不但充滿了才華，還是少數幾位在
生前就擁有高名望的音樂家，身處浪漫樂派潮流中的他因為曲風簡
約、均衡，顯現出他獨特的魅力；著名的作品有：《 e 小調鋼琴協奏曲》、歌曲《乘
著歌聲的翅膀》、鋼琴曲集《無言歌》等。

　　孟德爾頌在二十一歲那年前往義大利旅遊，異國的風味與義大利
式的熱情陽光讓他感到格外新鮮，於是他將沿途所見所聞譜成了一首
首小樂曲，就像是音樂式的旅遊日記。他把這些日記寄回德國家裡，
告訴家人他在異鄉的點點滴滴，後來十五年間他又陸陸續續寫了一些
小品，最後並將這些作品集結成鋼琴曲集：《無言歌》。所謂「無言
歌」，即是沒有歌詞的曲子，雖然沒有歌詞，卻具有文學性的內涵，
加上曲境優美旋律如歌，就像是一首小詩、一幅隨筆，恰到好處地寫
景抒情，很容易為人所接受。

　　《無言歌》鋼琴曲集共有八冊，每冊收錄了六首，共四十八首曲
子。其中每一首均不超過五分鐘，旋律流暢伴奏簡單，是極為精緻的
小品。《狩獵之歌》選自第一冊第三首，這個標題是孟德爾頌自己所
附加的，描寫打獵過程中緊張的氣氛、充滿動感的韻律。

烏切羅的作品《狩獵》（局部），他使用擅長的明暗對比，襯托出騎士、馬、狗，和前排的花草。

《狩獵之歌》採三段體寫成，A 段前奏是朝氣蓬勃的號角聲，以鋼琴清脆的聲音模仿狩獵號角，少了一股聲勢撼人的肅殺味，卻讓曲子充滿活潑輕快的感覺。隨後第一主題以十分雄壯的姿態現身，營造獵人與獵犬奔馳於森林中的緊張氣氛。B段旋律持續描寫追捕獵物的過程，獵人的腳步越跑越快，興奮強烈的情緒也逐漸擴大增強，直到高潮後又回到主題 A，獵人的蹤跡卻漸行漸遠，音量也漸小漸弱，最後以一貫的活潑氣氛滑順地結束全曲。

《無言歌》當中有很多像《狩獵之歌》這般精巧可愛的曲子，這些小品所要描寫的意境十分單純，卻仍保 有如詩般的美感與動人的內涵，那是孟德爾頌眼中獨特的風景，亦是屬於浪漫樂派獨具的抒情旋律。《無言歌》裡尚有《春之歌》、《威尼斯船歌》、《紡織歌》、《忙碌的蜜蜂》等同樣優美而著名的曲子，也十分適合細細聆賞。

弦外之音

孟德爾頌之最（一）：史上最幸福的音樂家

　　孟德爾頌短短三十八年的生命中，彷彿受到上天的獨厚與眷顧，幸福美滿一路尾隨，難怪曾有詩人形容：「孟德爾頌所到之處，盡是繽紛的玫瑰。」孟德爾頌是銀行家之子，父母親對孩子的教育十分關注且開明。孟德爾頌擁有過人的天賦，良好的成長環境讓這些天賦得以充分發揮。很快地，他身上便掛上了許多頭銜：演奏家、作曲家、指揮家、詩人、旅行家、美術家等等，這也讓他與當代的文學藝術界名人結為知己，備受尊崇。（連整整大他六十歲的歌德，都是他的老樂迷喔！）

　　除輝煌的事業外，孟德爾頌的婚姻與家庭也是少見的一帆風順，聰慧美麗的老婆、五個活潑健康的孩子與他建立了一個模範家庭，他們住在舒適的房子裡，整潔美滿又安康地共享天倫之樂。

　　此外，孟德爾頌的性格也與那些淒風慘雨的作曲家們大相逕庭，脾氣溫和、品味高尚、擁有超人的毅力與獨到的眼光……這些神奇的事都發生在孟德爾頌身上了，他絕對比我們所能想像的還要高貴。說穿了，孟德爾頌的身分根本就是實力兼偶像派全方位巨星，是一個永遠年輕、廣受歡迎的紳士。

曲目推薦

專輯名稱：Songs without Words

演奏家：Daniel Barenboim

專輯編號：453061-2 DG 環球

《e 小調小提琴協奏曲》

Violin Concerto in e Minor

孟德爾頌　　Felix Mendelssohn Bartholdy, 1809-1847

　　孟德爾頌是音樂史上少數幾個不曾窮困潦倒、沒有精神疾病、不是死後才出名、且一生被幸福所包圍的作曲家之一，更正確的說，他幾乎擁有了大多數人一生不斷汲汲追求的一切名聲與財富，而且來得如此自然不費力。尤其是他藉由音樂所展現出來的才華與魅力，永遠是那麼迷人優雅，他身上豐沛的情感與略帶憂鬱的特質，根本就是浪漫派音樂家最典型的代表者。

　　在孟德爾頌所寫的協奏曲之中，《e 小調小提琴協奏曲》是最為有名的一首，此曲與貝多芬、柴可夫斯基、布拉姆斯的同類作品並稱為四大小提琴協奏曲；而此曲的誕生，則是為了答謝他的好朋友──小提琴家費迪南·大衛而創作的。孟德爾頌從二十九歲開始，便有了這首協奏曲的旋律雛型，但為了呈現最純粹的風格、展現大衛精湛的演奏技巧，孟德爾頌與大衛曾多次就這首曲子反覆推敲討論，終於在六年後，將這首曲子公諸於世。

　　這首協奏曲歷經如此嚴格的琢磨與潤飾，三個樂章卻能一氣呵成，奔騰的樂思未曾中斷，獨奏的情感展現亦與管弦樂搭配得極為流暢，在形式上也呈現了嶄新的精神：第一樂章的開頭直接以小提琴獨奏第一主題，這段主題旋律被譽為音樂史上最迷人的創作之一，纖細

孟德爾頌的肖像。

的琴音表達了既甘醇又悲傷的感情，旋律清晰而強烈，具有一種讓人印象深刻的魔力。第二樂章柔美抒情，小提琴細膩的音色浪漫纏綿，並以顫音的技巧與樂團旋律互相應和，最後在寂靜中悄悄結束。第三樂章是活潑的E大調，這一段充分展現小提琴的演奏技巧，一連串快

速活潑的躍動滔滔不絕地飛奔而出，十分有提振精神的效果，管弦樂的表現亦流暢絢爛，樂曲最後以小提琴華麗的顫音結束。

弦外之音

孟德爾頌之最（二）：巴哈的最佳代言人

　　曾經有人批評孟德爾頌思想老舊而風格保守，但這並不影響他鑽研巴哈作品的決心。就在浪漫風潮前仆後繼、風起雲湧之時，孟德爾頌獨獨愛上了前人充滿秩序的作品，他不遺餘力的研究並推廣巴哈的作品，就像在一堆煤礦中挖掘到高貴的鑽石，一頭栽進巴洛克典雅而華麗的殿堂中。

　　其中他挖掘到最大的一顆鑽石，就屬巴哈的《聖馬太受難曲》了。孟德爾頌發現了此曲的價值，並決定親自指揮演出，將此曲賦格的藝術重新展現在世人面前。他獨到的眼光讓巴哈復活了，在眾人一片驚呼聲中，巴哈的永恆被重新定位，同時奇蹟似的，樂壇掀起了一股巴洛克風潮。孟德爾頌的魅力，阻絕了塵世的熙熙攘攘，護衛巴哈風華再現，他的音樂品味幾乎改寫了此後一百五十年的音樂史！

曲目推薦

專輯名稱：Mendelssoh：Violin
　　　　　　Concerto in E minor

演奏家：Heifetz

專輯編號：BVCC 37229
　　　　　　BMG 新力

《仲夏夜之夢》

A Midsummer Nights Dream

孟德爾頌　Felix Mendelssohn Bartholdy, 1809-1847

　　十七歲是個作夢的年紀，只是我們的夢通常如幻似影，像肥皂泡泡一樣的奪目、也一樣的脆弱。但是有一個十七歲的天才，他把七彩繽紛的夢，用音符描述了出來，從此精靈的魔法為易碎的夢，添掛了羽翼，讓它得以乘著音符，跨越現實與夢境的交界。

　　還記得那個優雅的紳士孟德爾頌嗎？一八六二年夏天，十七歲的孟德爾頌剛剛看完莎士比亞的劇本：《仲夏夜之夢》，劇中的奇異世界在少年敏感的心中發酵，他提起筆寫信給姊姊芬妮：「剛剛我在涼亭裡完成了兩首鋼琴曲，今晚我就要在那裡創作仲夏夜之夢了，有點不知天高地厚吧？」孟德爾頌果真為這齣迷人的劇作譜出了一首序曲，並在十六年後，應普魯士國王之邀，為《仲夏夜之夢》的戲劇演出續寫了十二首配樂，其中第五幕的前奏音樂《結婚進行曲》，就是那首無人不知的婚禮配樂呢！

　　《仲夏夜之夢》序曲原本是孟德爾頌寫給他與姊姊的鋼琴二重奏版，後來又改編為管弦樂演奏的版本。這十二分鐘的序曲是少年早熟的奇蹟，孟德爾頌以幾近完美的作品，呈現他對此劇的感受與意象，舒曼更讚譽這首序曲為：「籠罩著青春的花朵」。音樂由木管樂器奏出的和絃開始，接著由小提琴輕柔地揭開神祕森林的薄紗，整個樂團

活潑有力的加入，呈現另一個豪華的附屬主題。而富於旋律的第二主題則由木管樂器展開，另一些迷人的小主題模擬森林中嬉戲的精靈、戀人隨著音樂舞蹈的情景，以及仲夏夜特有的浪漫氣氛——其中還包括了一個維妙維肖的驢叫聲呢！發展部可以聽見舒緩的第一主題再現，精靈們的祝福則安靜地在後跟隨，最後則又回到夢境般的溫柔遐想中，由一開始的四個木管和絃作結。

　　除了序曲之外，另一段《結婚進行曲》更是膾炙人口，這段活潑壯麗的音樂是劇中三對情侶舉行婚宴的配樂。小喇叭首先奏出雄壯的信號，接著管弦樂以祝福與肯定的樂句來引導儀式的進行，新人們在這段莊嚴又華麗的音樂下完成了結婚典禮，此時樂曲夾帶著一小段潛伏的溫和，但隨後出自內心的欣喜又在管弦樂合奏的熱鬧氣氛中現身，這次則回到第一部壯麗的主題中，更加堅定且頭也不回地帶領新人步入洞房。

　　今日我們聽到的《仲夏夜之夢》組曲通常包括了揭示幻境的《序曲》、以木管描述精靈舞蹈的《詼諧曲》、表達黑夜森林神祕感的《間奏曲》、以法國號和巴松管溫柔傳情的《夜曲》，以及歡欣鼓舞

曲目推薦

專輯名稱：Mendelssohn：A Midsummer Nights Dream

演奏家：Eugene Ormancy

專輯編號：BVCC 38285 BMG 新力

的喜慶音樂：《結婚進行曲》。這些如詩一般美麗的音樂，是嚴謹的架構、靈活運作的樂曲素材與跳脫現實的幻想完美的融合。徐徐晚風中，在閃爍的夜空下不經意的一眨眼，你將進入孟德爾頌十七歲那年所構築的幸福夢境裡，那是當年仲夏夜最美的回憶。

弦外之音

孟德爾頌之最（三）：最神乎其技的風景畫師

你相信嗎？孟德爾頌除了作曲之外，也畫得一手好畫！更神奇的是，他還將這兩項天分合而為一，用音符畫出了文學的詩意與大自然的呼喚。

《平靜的海洋與幸福的航行》是他乘船旅行的音樂寫生，靈感則得自於歌德詩篇；「芬加爾洞窟」將海上風暴搬進了音樂廳；在蘇格蘭古堡的小徑中漫步，他撿拾了《蘇格蘭交響曲》的片段；《美人魚公主的故事》裡可以聽見水波粼粼與愛情主題；而一段義大利之旅則成就了風光明媚的《義大利交響曲》。

孟德爾頌用最擅長的音樂捕捉這些文學意境與自然景觀，他的音詩作品為浪漫派開闢了一條繪情繪景的大道，連華格納都豎起大拇指稱讚他為「第一流的風景畫師」！

《乘著歌聲的翅膀》

On Wings of Song

孟德爾頌　Felix Mendelssohn Bartholdy, 1809-1847

　　孟德爾頌的名字「Felix」在德語中就是「幸福」的意思，這名字可真準確的預言了他的一生，這位幸運兒生前兼任演奏家、樂團指揮、教授等職務，在每個領域中皆有出色的表現，最難得的是他總是那麼受大家的歡迎。其音樂中，很少出現不安、痛苦、黑暗的情緒，其音樂反映了實際的現實生活，因此大多數的作品都是甜美、悅耳的。

　　這首獨唱曲《乘著歌聲的翅膀》更是洋溢著喜悅安祥，優美的旋律搭配意境高雅的歌詞，把浪漫樂派最拿手的抒情性表達得淋漓盡致。聆聽它時，一種溫暖的色調會瀰漫在空氣四週，橙色、金橘、柔和的淡粉將人輕輕暖暖的包圍，彷彿即將插上羽翼迎風翱翔。《乘著歌聲的翅膀》也是首易唱易記的歌曲，讓人愛不釋手之外，更會忍不住跟著旋律哼唱，整首曲子沒有過多的迭宕起伏，溫溫然散發一股鎮定人心的祥和氣氛，適合當作睡前的安眠曲。而今我們聽到的版本除了歌唱曲之外，更有許多器樂版本，如鋼琴、小提琴、水晶音樂等，都十分喜愛收錄這首老少咸宜的曲子，由各種樂器所呈現的旋律線更為單純透明，在夜晚聽來尤其有一股靜謐之美。

　　雖然一生順遂幸福，卻也是個早逝的天才。他將生命奉獻給音樂，身兼數職的他卻仍不忘努力作曲、推廣各項音樂活動的演出。過

度的工作與姊姊突逝的噩耗終於讓精力充沛他感到極度疲累，再加上一些說不清的病症、浪漫派樂家獨具的虛弱與絕望，終於在一八四七年走完短暫的一生。溫雅如他，想必離開人世時，正是在上帝的引領下，乘著歌聲之翼翩然遠逝。

弦外之音

孟德爾頌之最（四）：最能善用魚骨的指揮家

「指揮」是音樂王國裡獨裁的君主；是交響樂團裡的精神領袖；是決定所有的音樂要素者（包括速度、輕重、情緒、開始與結尾等等）；更是團員們茶餘飯後攻擊謾罵的對象。在千軍萬馬砲聲隆隆的演奏會現場，彈奏著各樣樂器的軍團們就是靠著指揮嚴厲的眉毛與手上那根指揮棒來辨識方向。而指揮家手上這根決定性的小銀棒，正是孟德爾頌最偉大的發明呢！光是這項專利品，想必也讓他一輩子吃喝不盡了。自從他突發奇想把一根包裹著皮革的鯨魚骨充當旗幟使用後，後代的指揮家們紛紛起而效尤，散漫的團員們再也沒理由在任何一場排練中鬼混，這些鯨魚骨終於有了第二專長啦！

曲目推薦

專輯名稱：Heifetz Encores

演奏家：Various artists

專輯編號：BVCC 37286 BMG 新力

《第二號匈牙利狂想曲》

Hungarian Rhapsody No.2

李斯特　Franz Liszt, 1811-1886

音樂家生平

李斯特是十九世紀浪漫樂派的英雄人物，他不僅是一位作曲家、
評論家，還是一位魅力非凡的鋼琴演奏家。著名的作品有：鋼琴曲《匈牙利狂想
曲》、《愛之夢》；交響曲《浮士德交響曲》、《但丁交響曲》；協奏曲《第一號鋼
琴協奏曲》、《第二號鋼琴協奏曲》。

　　狂熱、抑鬱的匈牙利，是塊矛盾又繽紛的土地，它孕育了鋼琴奇
才李斯特，他為遙遠的故土寫下十五首鋼琴獨奏《匈牙利狂想曲》。這
系列狂想曲融合了匈牙利民歌與吉普賽舞曲的特色，旋律多采多姿、
節奏生動有力、充滿民族風味。他對這十五首情繫祖國的曲子鍾愛有
加，還選了六首改編成管弦樂曲，讓管弦樂的豪華壯麗重新詮釋狂想
的樂念。其中的第二號狂想曲最為風光，不但叫好叫座、遠近馳名，管
弦樂版與鋼琴獨奏版更橫掃古今，歷久不衰呢！

　　《第二號匈牙利狂想曲》由八小節厚重莊嚴的序引開始，進入緩
慢哀淒的「拉桑」部分，這段抑鬱的行板旋律與不久後出現的輕快舞
風形成強烈的對比。隨後一段明快華麗的旋律如煙火般在夜空閃爍不
已，但不久氣氛又寂靜了下來，陰暗面再度出現，卻引來第二段熱情奔
放的「夫利斯卡」部分。「夫利斯卡」節奏輕盈活潑、引導一連串華麗
的高潮。中間是旋律優美氣氛壯麗的快速舞曲，一次比一次更加的燦

爛輝煌，高昂的情緒迅速瀰漫於整首樂曲，氣勢奔騰地邁向絢麗的結尾。抑鬱的「拉桑」與狂熱的「夫利斯卡」正是兩個強烈的匈牙利風格，但不管抑鬱或熱烈，這首樂曲嚴謹的結構讓音樂的進行顯得極為均衡細緻。大師的風格、成熟的手法、收放自如的情感讓這首狂想曲既野蠻又典雅，在狂想的樂思中充滿了民族風味的慧黠氣息。

弦外之音

「李斯特瘋」

　　此專有名詞是為了解釋其走紅的程度而發明的。在演奏時他慣用誇張的肢體動作來表達強烈的情感，讓每場音樂會都結合了聲音與視覺的雙重效果。其出眾的才華與瀟灑的外表，誇張的炫耀行徑，不費吹灰之力成了「師奶殺手」的始祖。所有崇拜他的婦女都陷入瘋狂。寫信算含蓄，她們更愛漏夜圍守著音樂廳，以一睹風采，或在演奏會中途適度昏厥以表達內心的狂熱，更喜歡蒐集他朝觀眾席拋擲的白色手套、喝了一半的香檳、掉落的頭髮，與留有汗漬的手帕。瘋狂的演奏家，就是要有瘋狂的信徒來膜拜。

曲目推薦

專輯名稱：Liszt：Piano Conertos / Les Preludes / Hungarian Rhapsody 2

演奏：Lazar Berman / 鋼琴；維也納管絃樂團

指揮：Carlo Maria Giulini

專輯編號：4745632　DG 環球

《第一號鋼琴協奏曲》

Piano Concertos No.1

李斯特　Franz Liszt, 1811-1886

喜歡把鋼琴當作打擊樂器「敲打」的李斯特，從十九歲便開始醞釀寫一首了不起的鋼琴協奏曲，他幾乎把這個任務當成鋼琴師生涯的巔峰成就，一個作品修了又修改了又改，費了好大一番功夫才終於在四十四歲那年親自首演，並由五天前才拿到總譜的白遼士客串指揮。

歷經如此「苦心琢磨」的降E大調《第一號鋼琴協奏曲》果然不同凡響，李斯特設法將鋼琴與管弦樂團「融合」在一起，破除了以往鋼琴與樂團主、協奏從屬關係、或是相互競奏的對立角色，而讓鋼琴展現極致的音色與音量，與壯觀的樂器編制相配合，兩者均衡的地位也使他的協奏曲更加「交響化」了。除此之外，李斯特更打破了樂章與樂章間的區隔，在演奏時將四個樂章貫連一起沒有中斷，第一樂章的主題並時時穿插復現於各樂章中，曾經出現過的主題也在終樂章中再次展現，使得整首曲子聽起來就像一首「特大號奏鳴曲」，表現出主題的連貫與統一。

英雄式的《第一號鋼琴協奏曲》要求獨奏者用充滿活力與熱情的技巧來表現，第一樂章開門見山以管弦樂齊奏令人印象深刻的強悍音型，每次有人疑惑的向李斯特請教這個主題的涵義，大師總是很

協奏曲

　　最早的協奏曲是指一群樂團為人聲伴奏，到了十八世紀遂演變為由獨奏樂器與管弦樂團相互對答的型態。

　　在古典與浪漫時期，有許多協奏曲是為了突顯某位大師的演奏技巧而寫的，作曲家在樂曲中會安排許多「裝飾樂段」，讓超技演奏家即興演出華麗的裝飾奏，這時整個樂團便會鴉雀無聲讓愛現狂獨奏家秀個過癮。不過到了現在，作曲家為了怕才華不夠的演奏家當眾難看，通常都事先把即興的樂段寫好，以保持作品的水準，但是這樣一來，我們就沒有耳福體驗這最刺激的一段了。

　　協奏曲在作曲家心中是很重要的一種曲式，許多屬害的作曲家在一生中都會寫個幾首了不起的協奏曲（其實大部分是寫給自己炫技用的）；今天這種曲式也讓樂迷們達到「雙重滿足」的效果，既可以欣賞獨奏者神乎其技的才華，又能過癮的聆聽整個豐富的管弦樂團是如何與獨奏樂器進行「對話」，作曲家對各種樂器特質的掌握與了解，也都呈現在協奏曲中了！

不耐煩的答道：「你們之中根本沒有一個人能了解！」（這就是他了不起的地方了）總之，第一主題旋繞在磅礡的氣勢、戲劇化且扣人心弦的段落之中，而第二主題則出現鋼琴抒情的演出，精緻細膩又風騷熱情。慢板的第二樂章由大提琴與低音提琴靜靜的奏出主題，此後鋼琴以夢幻般的旋律自由地持續發展。具有詼諧曲色彩的第三樂章在三角鐵與弦樂撥奏的引導下，將音樂帶往活潑俏皮的幻想中，第一樂章

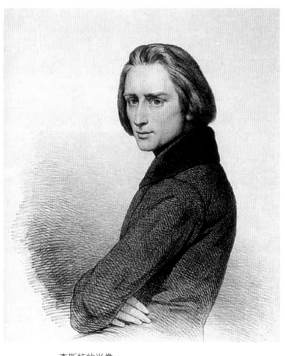

李斯特的肖像。

的主題再現後，全曲返回莊嚴的快板，這個樂章由於強力使用三角鐵，曾經被樂評家奚落了一頓，笑稱怎麼會吹捧如此不登大雅之堂的樂器，不過李斯特不以為意，《三角鐵協奏曲》的封號也就從此不脛而走了。豪華的終樂章根本就是李斯特拿來給鋼琴演奏者炫技用的，這個樂章的素材是由前幾段旋律變形而來，但經過一番改造後交織成令人驚奇的奔放樂章。

李斯特的《第一號鋼琴協奏曲》對於主題的發展、結構的改革、配器的安排與鋼琴炫技的經營上都十分的新穎且成功，也難怪成為今日受到大眾喜愛的名曲了。

曲目推薦

專輯名稱：Liszt：Piano Conertos / Les Preludes / Hungarian Rhapsody 2

演奏：Lazar Berman / 鋼琴；維也納管絃樂團

指揮：Carlo Maria Giulini

專輯編號：4745632
DG 環球

交響詩《前奏曲》

Symphonic Poems ,"Les Prelude"

李斯特　Franz Liszt, 1811-1886

　　匈牙利音樂家李斯特在三十五歲以前，活躍於舞台上，是個紅極一時的鋼琴演奏家；但一八四八年定居於威瑪之後，他不再眷戀絢麗的聚光燈，退居幕後投身於作曲與教學的工作。這段期間，李斯特對於「交響詩」此一新體裁的解讀開拓，有嶄新的詮釋與發展。「交響詩」原是一種附有標題的單樂章管弦樂曲，樂曲的內容以標題的文學或視覺意象為出發點來譜寫，新的和聲、新的結構與新的動機處理法，在「交響詩」中展現一種富有詩意的面貌。李斯特共寫了十三首交響詩，但以第三號《前奏曲》最為傑出、也最有名氣。

　　交響詩《前奏曲》雖然帶有標題，並不以描寫風景或故事為主旨，李斯特曾說：「交響詩讓作者能複述他的印象與靈魂的探險。」由此可知，李斯特注重的是藉由這種新潮的曲式，讓嶄新的管弦樂法勾勒出某一種印象、喚起聽眾獨特的心理感受。

　　《前奏曲》原本是根據詩人奧特蘭的作品《四元素（水、火、風、大地）》所寫成的一首合唱樂的序曲。一八五〇年他將這首序曲加以發展改寫，成為一篇獨立的管弦樂曲交響詩，同時也為這首交響詩找了一個貼近音樂內容的標題。剛好當時他正讀到法國浪漫主義詩人拉

李斯特的「花系列」

　　關於李斯特與他身邊幾個女人的緋聞八卦，那是三天三夜也講不完的。才貌出眾、感情又特別豐富的李斯特，一生中風流韻事一樁接著一樁，卻沒有一段感情是開花結果的。情海浮沉數十載後李斯特看破紅塵當神父去了，但事實上卻仍不改風流本性，即使穿起道袍、年紀一把，卻仍戀情頻傳。在幾段「花系列」緋聞中，較著名的是與阿黛爾‧勞普魯娜蕾德伯爵夫人，以及瑪麗‧達古夫人的兩段「姊弟戀」，還有與年紀相差四十一歲的歐嘉爆出一段「師生戀」，學生歐嘉曾以死相逼，吵吵鬧鬧分手後又寫了一本回憶錄：《鋼琴家的回憶──一個哥薩克女人對他的神父朋友、鋼琴家的愛情》，來報復李斯特的薄薄倖（李斯特在書裡當然不會有什麼好下場）。

　　在威瑪時期，他則與卡洛琳公主同居，這十三年間卡洛琳對李斯特的作曲生涯影響頗大，公主深厚的文學素養讓李斯特的音樂更富詩意與哲理，在浪漫時期，音樂與文學的結合是十分密切而自然的。李斯特的十三首交響詩、「超技練習曲」等作品便是在這時期產出的。

馬丁的《詩的冥想》，詩篇中恰巧有段文字十分切合音樂的內容：「人生是什麼呢？只不過是死亡之歌的前奏曲罷了。每個美好的生命都是從愛而來的，但沒有人能夠躲避暴風雨的襲擊。風暴摧毀了青春幻影，在風暴過後，靈魂如何得到安息與幸福呢？或許只有寧靜的大自然能安慰受摧折的靈魂。但當號角聲響起，不管是為了什麼，人們匆忙加入戰鬥的漩渦中，在奮戰的過程裡實現自我，恢復生命的力量。」

這段詩文探討了人生中的愛情、無可避免的風暴、大自然的呼喚與不斷追求自我實現的過程，李斯特以此詩篇的精神敲定了《前奏曲》這個曲名，而《前奏曲》全部四大樂段，亦正與拉馬丁的詩互為呼應，第一部「春天與愛的心情」，由莊嚴的行板開始，帶有寓意深遠的冥想性格，人生由此動機綿延而出，充滿原始的蓬勃生機；第二部「風雨人生」展開一段生命中必經的狂風暴雨，更迭的調性、怒吼的管弦樂，以及急促的節奏都籠罩在旅途之中；第三部「平和的田園牧歌」，從風暴中走出的人們投向自然的懷抱，抒情的氣氛氤氳了整個樂段，和緩地引出對幸福生活的憧憬與人生理想的追求；第四部「戰爭與勝利」，管弦樂奏出生動的進行曲，鏗鏘行進中情緒也逐漸高漲，全曲在壯闊宏偉的音響中結束。

　　李斯特的音樂有他強烈的風味，尤其他性格獨特的管弦樂法，使得這首滿是哲理的交響詩更不容易消化，但是只要一次次隨著樂曲經歷人生的高低起伏，便能感受音樂所要傳達的一切。每當這首「交響詩」最後那澎湃洶湧的氣勢再次敲擊內心，一股強韌的生命力與信心也油然而生，你會發現，原來音樂可以如此直接地與心靈交流，為每個人帶來獨一無二的啟發。

曲目推薦

專輯名稱：Liszt : Piano Conertos / Les Preludes / Hungarian Rhapsody 2

演奏：Lazar Berman / 鋼琴；維也納管絃樂團

指揮：Carlo Maria Giulini

專輯編號：4745632
DG 環球

第六號波蘭舞曲《英雄》

Polonaise No.6 ,"Heroic"

蕭邦　Frederic Chopin, 1810-1849

音樂家生平

英年早逝的蕭邦是浪漫樂派時期最重要的鋼琴作曲家，鋼琴不僅
僅是他最擅長的樂器，也是他最喜愛的作曲媒介，他的作品幾乎都是為鋼琴而寫的，
著名的作品有：鋼琴奏鳴曲第二號《送葬》；波蘭舞曲《英雄》、《軍隊》等。

　　出生於華沙的蕭邦是個混血兒，他的父親是法國人，母親則是
波蘭人，因此蕭邦身上既有法國的浪漫纖細，亦有波蘭血統中與生俱
來的強烈愛國心。二十歲那年，蕭邦因為動盪的情勢而離開了波蘭，
成為半生漂泊的異鄉遊子。一杯故鄉的泥土隨著蕭邦四處流離，但他
時時刻刻心繫著多難的祖國，也把憂國傷時的情懷、對波蘭熾熱的思
念，譜成了多首性格雄壯的鋼琴曲。

　　第六號波蘭舞曲《英雄》便是蕭邦熱血沸騰的愛國作品之一。全
曲由一段莊嚴熱烈的序奏開始，隨後堂堂引出偉岸的英雄主題，一種
略帶滄桑的感情是英雄的風格，奔騰的氣勢排山倒海般襲來，充滿力
度的熱情在蕭邦的作品中實屬難得。樂曲進入中段後持續擴大作品幅
度，一連串下降音行製造了華麗雄偉的效果，而熱切的情緒仍一刻不
離的在指間翻滾澎湃。結尾處再度回到開頭的主題，更加奔騰、接著
漸弱，安排了一個隱匿的懸疑，然後把未盡的情感投注於一陣死灰復

弦外之音

虛弱的鋼琴詩人

　　一般人眼裡的藝術家通常可分為兩種，一種是不修邊幅、性格孤僻的大怪人；另一種是虛弱無比咳著血創作的癆病鬼。雖然這絕對是不正確的刻板印象，但很遺憾的，「鋼琴詩人」蕭邦正符合了上述第二類特質——他患有肺病，骨瘦如柴、纖弱敏感，而且為愛吃盡了苦頭。

　　這個早逝的天才將畢生的心力投入於鋼琴創作之中。沒有第二個選擇，他細緻的情感只有黑白鍵最懂、最能表達。以下推薦的曲目是你絕對、絕對不能錯過的（放心吧，這些作品沒有肺病特效藥的苦味，而且絕對甜美、可愛、如詩般精緻迷人）：

・第十五號前奏曲《雨滴》

・第三號練習曲《別離曲》

・馬厝卡舞曲（共五十一首）

・小狗圓舞曲

・華麗的大圓舞曲

・降E大調夜曲

・幻想即興曲

・第一號與第二號鋼琴協奏曲

燃的石破天驚。演奏既終，一股餘韻卻久久迴盪，那正是蕭邦對於祖國訴不盡、揮不去的哀切思念。

波蘭的村莊景色。

　　蕭邦所留下的十五首波蘭舞曲多帶有嚴肅、剛毅、爽朗的男性特質，與蕭邦其他珠玉般清新小品有很大的不同。「波蘭舞曲」係源自於波蘭的三拍子舞曲，速度較圓舞曲稍慢，並帶著進行曲的豪壯精神，是在宮廷中發展使用的儀式性民族舞曲。蕭邦將波蘭舞曲發揚光大，並提升它的層次。藉著華麗的舞曲，蕭邦傾訴了滿腔的愛國熱情，也把鋼琴音樂的可能性帶入一個全新的境界。除了這首《英雄》外，第三號波蘭舞曲《軍隊》及《革命練習曲》，亦是蕭邦赫赫有名的愛國作品。

曲目推薦

專輯名稱：Chopin: 7 Polonaises
演奏 / 指揮：Arthur Rubinstein

專輯編號：BVCC 37234
　　　　　BMG 新力

鋼琴奏鳴曲第二號《送葬》

Piano Sonata No.2 in b flat Minor

蕭邦　Frederic Chopin, 1810-1849

「進行曲」多半都是指節奏輕快、氣氛歡愉的行進音樂，諸如：《軍隊進行曲》、《土耳其進行曲》……等等，但有一種進行曲曲調特別哀傷、氣氛極為凝重，那就是《送葬進行曲》。這種描述送葬隊伍行進時的音樂，當然是步履沉重的；蕭邦的第二號鋼琴奏鳴曲中，第三樂章便是著名的《送葬進行曲》。傳說蕭邦是為了祖國波蘭而譜寫此曲，當時波蘭遭受俄國佔領，自由被剝奪的波蘭人民雖生猶死，蕭邦觸景生情有感而發，遂為祖國作了這首《送葬進行曲》。

第二號鋼琴奏鳴曲寫於一八三九年夏天，當時蕭邦與愛人喬治桑同居於法國中部的諾漢，諾漢是喬治桑的故鄉，是一個寧經清幽的避暑之地。患有肺病的蕭邦在此得到充分的休息，在精神與體力都復原良好的狀況下，完成了第二號鋼琴奏鳴曲。這首奏鳴曲共有四個樂章，由於第三樂章《送葬進行曲》淒美婉約，真摯的情感自然流露十分動人，於是第二號鋼琴奏鳴曲便又加上了《送葬》的標題。

蕭邦以鋼琴為他創作的中心，晶瑩剔透的音符從蕭邦的手中流瀉出，成了細緻華美的傾訴，就連鋼琴奏鳴曲也特別具有抒情的意味，在曲式或風格上均有自由、浪漫、粲然的柔性之美。這首《送葬》鋼琴奏

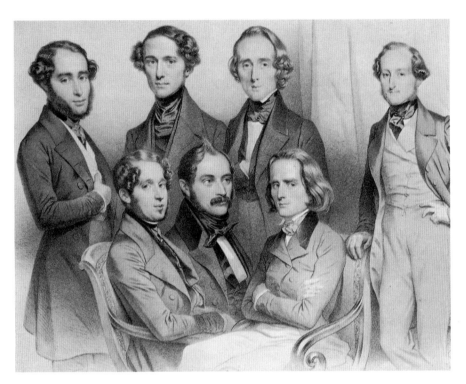
浪漫樂派時期的演奏家，蕭邦為後排左起第三人。

鳴曲發表後，由於其中的四個樂章都有獨立的風格，樂章之間並沒有連貫，甚至不是在同時間完成，因此舒曼曾說：「蕭邦把四個個性不同的孩子勉強湊在一起……。」雖然這四個孩子有自己的話要說，但畢竟是同一個母親所哺育的，這或許是蕭邦所刻意安排的章節，要讓這自由不羈的四個樂章擦撞出獨特的火花。

第三樂章是四拍子的緩板，樂曲的開頭便由鋼琴模擬教堂莊重的鐘響為始，鐘聲陣陣敲打在每位送

蕭邦的肖像。

行者的內心，肅穆的氣氛中哀傷的旋律緩緩吐出，像是所有親友的嘆息和戚然的淚滴。送葬的隊伍緩緩前進，此刻恬靜的旋律又像是一位死者摯愛的親友正在回憶他生前的點滴，哀傷與溫馨攪拌成一種奇異的滋味，融在鹹鹹的淚水裡，說不出的悽楚惶恐。教堂的鐘聲再次響起，送行隊伍的腳步也更加沉重蹣跚，低沉的音域如此空洞，直到消失在路的盡頭。

雖然名為《送葬》，但蕭邦慎重其事地為逝去的人譜了這麼一段寧靜莊嚴的樂曲，將祝福化在旋律裡靜靜地陪他走完人生最後一程。如此誠摯的音樂多少化解了死亡陰沉的威脅，彷彿音樂懂得替人訴說難以言盡的哀傷，又彷彿音樂比送行者更為哀傷；他不僅僅懂你，還能伸出手來安慰你。蕭邦的鋼琴音樂，善解體貼刻劃入微，是惹人愛憐的解語花。

曲目推薦

專輯名稱：Chopin: Piano Sonatas

演奏家：Idil Biret

專輯編號：8. 554533 Naxos 金革

《兒時情景》之《夢幻曲》

Traumerei ,"Kinderszenen"

舒曼　Robert Schumann, 1810-1856

音樂家生平

在舒曼二十多年的創作生涯中，他寫過歌劇、交響曲等大型音樂
作品，但他最擅長的曲式仍是鋼琴曲與藝術歌曲；這類型的室內樂作品最能呈現舒曼
纖細的特質，最能將他的精神與思想刻劃傳神，著名作品有：鋼琴曲《兒時情景》、
《森林情景》；協奏曲《 a 小調鋼琴協奏曲》等。

　　一八三八年，十九歲的克拉拉接到了愛人舒曼的一封來信：「這
幾天我整理了一些鋼琴小曲，並選了其中的十三首，將它們收錄為
《兒時情景》鋼琴曲集。克拉拉，妳一定也會為我高興吧？每當我彈
著這些可愛的小曲，小時候發生過的許多事情一一浮現腦海，我的心
情便盈滿感動。」

　　那一年舒曼二十八歲，他與戀人克拉拉因為得不到女方家長的應
允而被迫分開，於是，舒曼每每坐在鋼琴前，讓指尖滑過琴鍵，把對愛
人的思念寄託於旋律之中。《兒時情景》曲集共有十三個小曲子，每一
首均有一個標題，內容或描述新生兒的純真，或敘述孩童們開心地嬉
鬧玩耍，或譜出小舒曼甜甜地向媽媽撒嬌的對話。其中第七首《夢幻
曲》則是孩子們玩累了，臨睡前躺在媽媽的懷邊，一面聽著母親的催眠
曲，一面想像著各種奇幻夢境，最後輕輕柔柔沉入夢鄉的畫面。

舒曼於 1810 年 6 月 8 日誕生於薩克森州的小城茲維考。

　　《夢幻曲》的旋律絕對比它的標題來得夢幻，短短的兩分半鐘之內，鋼琴的純粹，像一個母親在孩子耳邊的呢喃；又像一個孩子編織的小小優雅的夢。難怪有人說這首曲子是最溫柔的胎教音樂；更有許多人在打開音樂盒時會聽見這個熟悉的旋律，溫馨甜美的氣氛隨之洋溢在空氣中，讓人深深陶醉。

《夢幻曲》是獻給無可救藥的浪漫主義者；更是獻給需要放鬆的
考生、孕婦、失眠症患者，以及緊迫盯人的主管的最佳音樂。

《兒時情景》的樂譜扉頁。

曲目推薦

專輯名稱：Schumann：Carnaval
　　　　　Kinderszenen
演奏家：Ikuyo NakaMichi

專輯編號：BVCC 37243
　　　　　BMG 新力

《森林情景》之《預言鳥》

Vogel als prophet ,"Waldscenen "

舒曼　Robert Schumann, 1810-1856

　　舒曼寫作鋼琴組曲《森林情景》時，已如願以償與愛人克拉拉結婚。這一對音樂家夫妻聯手建立了幸福的家庭生活，但是隨著孩子一個個出生，現實的壓力卻使得舒曼備受精神錯亂的折磨。音樂家的生命全繫於音樂當中，舒曼雖然屢屢在狂亂與理智之間掙扎，卻仍寫出了他特有的，充滿恬靜與冥想意味的《森林情景》。

舒曼《森林情景》Op 82 樂譜扉頁。

　　《森林情景》含括了九首小曲，音樂從一個小男孩步入幽深的森林開始。小男孩走進森林後不久便迷路了，接著他走進了恐怖的沼澤，遇到獵人，然後在山谷間被許多精靈鬼怪糾纏，他看到許多不可思議的景物，終於在一連串的冒險後，回到現實，結束了似夢如幻一般的旅程。

　　《預言鳥》是九首小曲中的第七首，正如它的標題所暗示的，這支曲子充滿了童話式的趣味，每一

個音符皆洋溢著魔幻想像，將感情帶入森林的神祕預言中。優美悅耳的琴聲扣人心弦，是一段讓人覺得不可思議，印象深刻的曲子。

　　音樂之美在於它無拘無束的自由幻想，如果你想放下工作上的煩憂，讓心靈恣意地練習想像，讓情緒經歷一次綠色的探險，那麼《預言鳥》會是最佳的背景音樂。

弦外之音

　　舒曼的妻子克拉拉也是位著名的鋼琴家，更是舒曼音樂最忠實的鑑賞者。常常舒曼新譜好一首曲子，便拿給她彈奏，夫妻倆既是靈魂的伴侶，又能在患難時互相扶持。

　　無奈舒曼四十歲後，躁鬱症的病情漸漸一發不可收拾。一八五六年，終於在精神病院裡結束了痛苦的歲月。那些日子，她為了看護精神錯亂的丈夫，當然也吃了很多的苦，讓我們來看看她在日記裡寫的一段話：「丈夫去世時的面容，實在很美。他的額頭是澄清的，有著弓形的弧度。當我站在深愛的丈夫遺體旁，心情卻不可思議地感到非常平靜。啊！真希望此刻他將我一起帶走，因為他已經把我最深愛的人和我的愛情全都帶走了。」

曲目推薦

專輯名稱：Schumann: Piano
　　　　　Concerto

演奏家：Arthur Rubinstein

專輯編號：BVCC 35078 BMG 新力

歌劇《茶花女》之《飲酒歌》

La Traviata ,"Libiamo, ne'lieti calici"

威爾第　Giuseppe Verdi, 1813-1901

音樂家生平

義大利歌劇大師威爾第出生於政局動盪的義大利北方小村落，家境貧困的他在父母和村人的協助之下，展開了他的音樂學習之路。威爾第一生共寫了二十六部歌劇，他不僅賦予歌劇全新的藝術價值，劇中每位角色的人物刻劃也反映出當代人民的心底心聲，其著名作品有：《茶花女》、《弄臣》、《馬克白》等。

　　義大利作曲家威爾第在他的著名歌劇《茶花女》中，寫了一首家喻戶曉的《飲酒歌》，全曲洋溢歡樂滿堂的氣氛。想必在飯館酒廊裡，威爾第是拿著酒瓶到處吆喝著乾杯的海量男子。

　　歌劇《茶花女》的第一幕中，女主角薇奧麗塔正設宴款待嘉賓，大廳裡觥籌交錯，眾人皆沉浸於歡樂的氣氛中。愛慕薇奧麗塔的阿爾費多在朋友的起鬨下即席創作了這一首飲酒詩，隨後男女主角帶出著名的二重唱，賓客們也隨聲附和，大家一同歌誦愛情、吟唱美好的歡樂時光。

　　《飲酒歌》最能將宴會的氣氛引領至高潮，但不同於一般酒館歌的粗放豪情，《飲酒歌》的青春浪漫吐露著女性高雅的氣質。我們不難想見巴黎上流社會晚宴的豪華盛況，男高音與女高音的歌聲詮釋了

亞伯特為李奧諾拉在《茶花女》中演出
時所設計的服裝造型。
《茶花女》的鋼琴樂譜手抄本封面。

所謂的「歌舞昇華」。一直到今天，這首曲子不但是音樂會上常見的曲
目，更是款待賓客、宴會飲酒時最佳的助興曲，只要樂聲響起，歡樂隨
之到來：盡情享樂吧！煩悶已被拋去，大家乾杯吧！

曲目推薦

專輯名稱：Verdi：La Traviata
演奏家：Carlos Kleiber

專輯編號：15132 DG 環球

弦外之音

　　《茶花女》是根據小仲馬原著改編而成的愛情悲劇，但一八一五年在威尼斯初演時卻一點也不淒婉動人，更正確的說法應是：當天簡直就是女主角的災難之夜。

　　原來劇中女主角薇奧麗塔是患有肺病的巴黎名交際花，照理應似林黛玉般是個病美人，但當天飾演薇奧麗塔的歌手卻體壯如牛，這個不合常理的安排惹火了戲院三樓的聽眾，他們一下子噓聲四起，一下子大喊「像臘腸一樣肥胖！」於是在賺人熱淚的劇情與氣氛中，爆出了哄堂大笑。

《茶花女》的鋼琴樂譜手抄封面。

　　自此以後，劇院經理人便在演出合約上加了兩條規定：

1. 凡飾演薇奧麗塔的女歌手不得超過四十五公斤。
2. 在演出前兩天只能吃劇院提供的水果餐。

歌劇《弄臣》之《善變的女人》

Rigoletto ,"La donna e'mobile"

威爾第 Giuseppe Verdi, 1813-1901

法國小說家雨果曾寫了一齣十分傑出的戲劇：《國王的娛樂》（Le Roi S'Amuse），但只上演了一次就被禁演了。後來威爾第以此為題材，將之改寫為歌劇：《弄臣》。威爾第本人對這部歌劇深具信心，他十分清楚此劇的優點：簡潔、緊密、動聽，劇情瀰漫著不安，卻又幽默寫實。

歌劇中最著名的第三幕詠嘆調《善變的女人》，由飾演花心公爵的男高音唱出公爵的女人觀。歌詞中描述女人的虛偽善變，並以此為藉口掩飾自己的薄倖：「女人善變的心如風中飛舞的羽毛，不斷地改變主意，不停地變換腔調。那美麗的臉龐，一會兒笑，一會兒哭，只不過是偽裝而已。……要是相信她們，你就是傻瓜，和她們在一起不能說真

曲目推薦

專輯名稱：Famous Opera arias

演奏 / 指揮：Placido Domingo

專輯編號：BVCC 37299
BMG 新力

威爾第《弄臣》第二幕的佈景，左上角的圖為該劇劇本的扉頁。

話，但這愛情那麼的醉人，若是不愛她們，又辜負了青春……。」

　　據說這部歌劇尚在排演階段時，所有的人都覺得這將會是一齣前所未見的成功歌劇，於是本人也興致勃勃地搞起神祕來，他將劇中最精采的曲譜藏了起來，說是重要機密，不可外洩。原來威爾第怕這些歌曲一旦曝光，馬上會傳唱到大街小巷，所以在演出前一天才神祕兮兮地拿出來讓演員們練唱呢！（威爾第真是徹底了解並實踐商業機密的道理！）果然，《弄臣》在威尼斯首演後，轟動了整個城市，尤其《善變的女人》一曲，更是叫好又叫座，馬上成為人人爭相傳唱的流行歌

曲，這首詠嘆調（Aria）就像空氣般，迅速蔓延到威尼斯的每個角落，更讓威爾第身價連三漲，從此成為家喻戶曉的歌劇大師呢！

弦外之音

　　威爾第早期的歌劇作品擅長以澎湃的大合唱、團結愛國的主題來撼動人心，例如《遊唱詩人》中的《鐵砧大合唱》、《納布果》的《希伯來奴隸合唱曲》，均是歌劇作品中極具鼓舞力量的合唱曲。其音樂讓人明白：只要勇氣不死、希望不滅，思想和感情亦將永遠自由，不受統治。

　　威爾第是整個義大利的一部分，他是義大利革命運動的忠實擁護者，擁有很大的影響力。就在義大利統一的萌芽階段，他的名字甚至成為一個象徵團結的街頭口號呢！只見滿街情緒高漲的群眾大喊著「威‧爾‧第‧萬歲！」（VIVA V.E.R.D.I！）原來該句正是：「Viva Vittorio Emanuele Re D'Italia」的縮寫。

　　一八六〇年威爾第當選國會議員，雖然他本人對這個職位不是很在意，不過還是做了好幾年，至今在他誕生地附近的布塞托（Busseto）市議會裡，還掛著一幅他的側面像呢！

威爾第的紀念明信片，他於 1901 年 1 月 27 日逝世於米蘭，享年 88 歲。

《天堂與地獄》序曲

Orphee aux enfers

奧芬巴哈　Jacques Offenbach, 1819-1880

音樂家生平

常常有人會將奧芬巴哈和巴哈弄混，實際上，出生於法國
一八一九年的奧芬巴哈和出生於一八六五年的巴哈可是整整有
一百多年之差，就連樂派也是天壤之別，一位是巴洛克時期，一位是浪漫樂派時
期。奧芬巴哈的作品多半以輕歌劇和舞台作品為主，他的歌劇代表作為：《霍夫曼
的故事》。

　　你知道奧芬巴哈（Offenbach）為何有這一個滑稽的姓氏嗎？他到
底在「經常」著什麼呢？或者又在「巴望」什麼、「哈」著什麼呢？其
實他最哈的就是聽眾的掌聲了，於是天天搶流行、趕時髦，寫出的樂
曲既詼諧又充滿幽默感，尤其其輕歌劇作品，插科打諢樣樣都來，也
使得他榮登「法國喜歌劇創始人」的寶座呢！喜歌劇《天堂與地獄》的
故事乃改編自希臘悲劇神話，描述音樂家奧菲斯到地獄探望死去的愛

曲目推薦

專輯名稱：Offenbach:Orphee aux enfers　　專輯編號：400044-2 DG 環球
演奏 / 指揮：Berliner Philharmoniker /
　　　　　　Herbert von Karajan

妻，他用音樂感動閻羅王，於是獲准讓他帶著妻子離開地獄，重返人間。然而在途中奧菲斯因好奇心作祟，忍不住回頭看了妻子一眼，此舉動壞了閻羅王的禁令，於是可憐的妻子再度墜入地獄。雖然這樣的劇情有點荒誕無稽，但誰在乎呢？重要的是音樂好聽、舞蹈精采，可說完全對了巴黎人的胃口，於是他就這麼無厘頭地紅了起來，光是靠這齣歌劇的收入，就讓他在諾曼地購置了一棟「奧菲斯度假別墅」呢！

《天堂與地獄》序曲以沉重陰暗的旋律開始，象徵不見天日的地獄，但接著甜美優雅的旋律逐漸將光明帶入。最後他採用法國康康舞曲，熱鬧又活潑的舞曲帶來了高潮，無厘頭的程度簡直跟作曲者如出一轍。明明是齣悽慘的悲劇，他偏偏要顛覆正經，在眼淚中穿插這些輕快熱鬧的曲調，讓觀眾們又哭又笑，彷彿要解放正襟危坐的觀眾，用幽默辛辣的角度重新解讀苦哈哈的悲劇。

弦外之音

廣告時間

累了嗎？來點熱歌勁舞吧！那邊奧芬巴哈正賣力地秀出大腿，他的康康舞曲保證讓你渾身是勁！此曲曝光率始終居高不下，這得歸功於各電影與廣告配樂強力的放送！你猜所有採用這段樂曲的產品當中，哪一樣的業績衝得最高呢？答案是：「宅急便」。聽到這段熱鬧又充滿節奏感的音樂，想乖乖坐在椅子上都很難呢！也難怪顧客的物件保證能準時又正確地送達。我們相信像這樣具有指標性的音樂，是永遠不會被人遺忘的，就像電影《紅磨坊》，也引用了這段熱鬧非凡的舞曲呢！

《霍夫曼船歌》 Barcarolle

奧芬巴哈　Jacques Offenbach, 1819-1880

．．．

　　奧芬巴哈是法國浪漫樂派的作曲家。顧名思義，「浪漫樂派」的作品講求浪漫隨性、自由任意的表現，樂曲的旋律通常飽含豐富的感情。有次奧芬巴哈正乘著小船，在靄靄夕陽下閒適地隨著湖水擺盪。突然靈光一閃，急急忙忙拿著筆把腦中的旋律記錄下來。這段旋律後來就被用在歌劇《霍夫曼的故事》中，是全劇最經典的歌曲之一（這個故事給我們的啟示是：如果你是作曲家，即使泛舟也務必記得隨身帶筆）。

　　歌劇《霍夫曼的故事》是描寫詩人霍夫曼三段充滿奇想的愛情故事。這齣歌劇在風格上乃是較為輕鬆通俗的「輕歌劇」形式，全劇三幕分別描述霍夫曼與三個女人（更正確的說法是一個女機器娃娃與兩個女人）的愛情故事。奧芬巴哈為這齣歌劇投注了全副精力，他最後的心願就是能看到這齣歌劇的上演，只可惜事與願違，《霍夫曼的故

曲目推薦

專輯名稱：Offenbach：Les Contes
　　　　　 d' Hoffmann

演奏 / 指揮：Sdiji Ozawa

專輯編號：028942768222
　　　　　 DG 環球

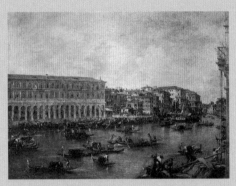
事》在奧芬巴哈去世四個月後才得以正式登上舞台。不過這齣歌劇活潑的劇情與優美的曲調，在上演後即受到許多觀眾的熱烈歡迎，一直到今天，還是世界各大劇院經常演出的曲目。

《霍夫曼船歌》描述劇中男女主角泛舟於威尼斯的河道上，河岸風光與濃情蜜意讓男主角情不自禁地高歌起來，歌曲甜美溫柔，與河水波動的韻律融合為一，扣人心弦。這段優美的樂曲曾被改編為管弦樂曲與各種器樂曲，無論以何種樂器詮釋，它所洋溢的浪漫與悠閒氣氛，始終廣受大眾喜愛。

《卡門》Carmen

比才　Georges Bizet, 1838-1875

音樂家生平

出生於巴黎的比才自幼就在父母的栽培下學習音樂，並進入
巴黎音樂學院就讀。初出茅廬的比才剛開始的音樂事業發展得
並不順利，直到他在一八六三年發表的《採珠人》讓比才大放異
彩。比才最著名的作品《卡門》於一八七三年發表，可惜的是首演迴響不高；但事實
證明比才的作品是不朽的燦爛之作，它成為歌劇史上演出最多次的作品。

說到比才，人們就想到熱情的西班牙與蕩婦卡門（其實比才是道
地的法國作曲家），的確，歌劇《卡門》不但是比才的代表作，更是
歌劇史上歷久不衰的熱門劇碼，劇中女主角所演唱的曲目，也是所有
次女高音躍躍欲試的經典。

《卡門》一劇係改編自法國作家梅里美的原著小說，故事內容充
滿了濃濃的西班牙情調，比才被這種異國風味所深深吸引，於是運用
他豐富的想像力與創作能力，寫出了劇中一曲曲色彩瑰麗、節奏強烈
的熱情吉普賽之歌。

只可惜這齣歌劇一八七五年在巴黎的首演，卻遭到觀眾大喝倒
采，看慣了端莊壯麗場面的觀眾，根本無法接受《卡門》中一些粗
暴、不道德、下層階級的情節與「不夠優雅」的音樂。這個失敗的首
演成了永遠的遺憾，作曲者比才在三個月後即因病逝世，無法看到
《卡門》日後在舞台上的亮眼成績。

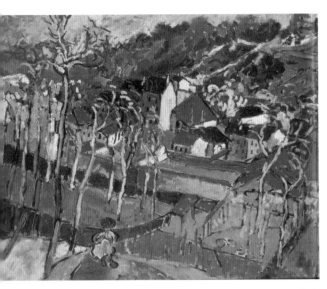

烏拉曼克──《布吉瓦村》；比才於 1838 年 10 月 25 日誕生於巴黎近郊的布吉瓦村。

《卡門》之所以大受歡迎，與其金黃的西班牙風情、賣座的愛情主題以及戲劇張力濃厚的音樂風格息息相關。由於這一齣歌劇的成功，現今樂團時常將劇中幾首著名的曲目挑出來作為組曲演奏，這一些曲子都是絢爛迷人的不朽之作，也時常出現於各種場合的配樂之中。以下介紹幾曲著名的片段：

1.前奏曲《鬥牛士》：首先由木管、小提琴和打擊樂器奏出鬥牛士進場的進行曲，熱鬧又華麗的合奏令人印象深刻。接著引出豪氣干雲的《鬥牛士之歌》，昂揚的男子氣概是這段音樂的主要色彩，雄糾糾的鬥牛士神氣地出場後，緊接著又返回開頭的進行曲旋律。進入第二段行板後，「命運動機」在弦樂的顫音中哀哀奏出，與第一段的朝氣蓬勃形成強烈對比。這個充滿不協和音的命運動機是悲劇的預言，管弦樂合力營造出一股緊張的低氣壓，就在崩裂的臨界點上，音樂卻嘎然而止。

2.《哈巴奈拉舞曲》：手腕高明的卡門唱出這首

著名的詠嘆調來勾引唐荷西：「愛情像一隻叛逆的小鳥，難以馴服捉摸不定，牠若拒絕你也無可奈何，威脅與祈求都沒有用，牠是天空自由的鳥兒。……愛情！愛情是個不受拘束的流浪兒，目中無人也不願被說服。但若我偏偏愛上了他，就得當心啊，我將跟他日夜不分離。」這首歌曲源自於西班牙民謠，熱情又放浪的曲調將卡門愛恨分明的性格表現無遺，簡直極盡媚惑之能事。

3. 《鬥牛士之歌》：鬥牛士在第二幕出場，大家高聲合唱《鬥牛士之歌》，兩個主題以 AABB 的曲式輪流出現，A 段主題風格粗獷澎湃，眾人歌誦鬥牛士的英勇，群眾們情不自禁地高聲歡呼；B 段主題帶有平穩的進行曲風格：「鬥牛士快準備上場吧，在英勇的戰鬥中，可別忘了有一雙黑色眼眸正等著你，充滿了愛情，正等著你！」

1958-59 年《卡門》在米蘭史卡拉劇院演出的第一幕，圖左為卡門的服裝設計。

《卡門》劇情簡介

女主角卡門是一名菸草工廠的女工，她的愛情觀既前衛又大膽，艷麗的外貌與靈巧的手段往往將男人玩弄於股掌間。

她首先看上了衛兵唐荷西，三兩下就將他勾引到手，唐荷西為了卡門鋌而走險，加入了走私集團，還背棄了故鄉的母親與戀人。但卡門不久後又愛上了鬥牛士埃斯卡米洛，鬥牛士的豪情擄獲了所有觀眾，也讓卡門投向他的懷抱。

為愛落得孑然一身的唐荷西哀求卡門回心轉意，但卡門狠心拒絕了他，於是妒火中燒的唐荷西拔出尖刀刺死了卡門，燙人的愛情主題終究以悲劇收場。

這段旋律讓人情緒高漲，旋即充滿了戰鬥力，活潑的曲調也十分易記易哼，是一首絕妙的提神之歌。

曲目推薦

專輯名稱：Bizet: Carmen **演奏**：維也納愛樂樂團

指揮：卡拉揚 **專輯編號**：BVCC 37258 BMG 新力

《阿萊城姑娘》組曲之《小步舞曲》

Minuetto ,"L'Arlesienne"

比才　Georges Bizet, 1838-1875

　　比才出生於巴黎，從小便由同為音樂家的雙親悉心栽培，在優良的音樂環境中成長。比才學音樂的過程算是十分順利也很早就發揮了過人的作曲天賦，但一心想在歌劇配樂上有一番成就的比才卻也嘗試過許多失敗的作品，一直到二十五歲寫的《採珠人》才讓他初嚐成名的滋味。三十四那年比才為法國文豪都德的劇本《阿萊城姑娘》寫了二十七首管弦樂曲，比才從中選取了四首作為「第一組曲」，後來他的親友基羅又從中選了三首，並挪用比才另一歌劇「貝城佳麗」的「小部舞曲」共四首樂曲組成了「第二組曲」。

　　雖然《阿萊城姑娘》大名鼎鼎，但這個姑娘卻不像比才筆下另一女主角「卡門」般有嬌豔鮮明的形象，事實上《阿萊城姑娘》只是劇中男主角福來德利暗戀的對象，而且從來沒有出現在舞台上，但這個俏佳人卻讓福來德利朝思暮想，即使他答應母親的請求與青梅竹馬的女友薇薇訂婚了，卻仍對阿萊城姑娘念念不忘。最後就在福來德利與薇薇結婚當天，突然傳來阿萊城姑娘與人私奔的消息，福來德利感到所有的忌妒、悲憤、震驚與傷心全部一湧而上，遂從窗口跳下自殺身亡了。雖然此劇男女主角從同到尾沒有碰面的安排實在太另類，導致剛上演時沒有得到觀眾的認同，但比才為此劇所寫的配樂卻成為真正的

弦外之音

長笛

　　多數人都認為吹奏長笛的模樣很動人！若演奏家是男生，必定溫文儒雅風度翩翩，若是女孩，臉孔絕對是高雅脫俗氣質出眾。觀察一下樂團裡的長笛手吧，或看看長笛演奏家的專輯封面，通常能得到印證。長笛原由木頭製造，但現代的長笛已改由金屬製成。它可拆成「吹口管」、「身管」與「尾管」三部分，聲音是由管內空氣柱的顫動而來，藉著按鍵來控制空氣柱的長度改變變音高。音色明亮甜美，具穿透力，但短笛才真正具有超強穿透力，其音高比長笛高了一個八度，更為嘹喨尖銳，在樂團中能跨越所有的樂器傳到聽眾耳裡。指法與長笛相近，學長笛的人通常會附帶學短笛，以備不時之需。據說長笛是希臘神話中牧童所吹奏的樂器呢！德布西在「牧神的午後前奏曲」中安排了一段如夢似幻的長笛獨奏，午後的水畔在笛聲中如仙境般寧靜夢幻。

　　還有哪裡聽得到長笛美妙的聲音呢？

韋瓦第　　　：《金絲雀》長笛協奏曲
莫札特　　　：第一與第二號長笛協奏曲、C 大調長笛與豎琴協奏曲
孟德爾頌　　：《仲夏夜之夢》
普羅高菲夫：《彼得與狼》裡的「小鳥」

　　當然，還有不可錯過的《阿萊城姑娘》第二組曲中的《小步舞曲》，這個樂段是每個長笛手都躍躍欲試的經典。

傑作，不但延續並提升了此劇的藝術價值，更成為所有歌劇樂迷最佳的入門作品。

　　《阿萊城姑娘》第二組曲裡的降 E 大調《小步舞曲》雖然不是取

左：《阿萊城姑娘》的書封。右：《阿萊城姑娘》的書中內頁。

自原劇的配樂，但今天卻做為《阿萊城姑娘》第三幕第二景的前奏曲。這首《小步舞曲》由 A-B-A 三段旋律所組成，在豎琴的伴奏下以長笛獨奏吹出甜美優雅的 A 段旋律，長笛清澈圓潤的音質讓這首《小步舞曲》獨具寧靜深沉的風味，接著其他樂器漸次加入，在 B 段齊奏出有力而莊嚴的樂段，與 A 段主題形成明顯的對比。蓬勃的 B 段旋律豐富了曲子的變化，讓靜謐的小步舞曲增加了厚度與鮮明的對照。一切寂靜下來後，音樂又返回長笛與豎琴的美妙合奏，熟悉的旋律再次響起，這段純淨而沒有壓力的樂曲果真是睡前良伴。

曲目推薦

專輯名稱：Bizet: Carmen-Suite,
　　　　　　L' Arlesienne-Suite

演奏：Myung-whun Chung
專輯編號：4717362 DG 環球

c 小調《第二號鋼琴協奏曲》

Piano Concerto No.2 in c Minor

拉赫曼尼諾夫　Sergei Rachmaninoff,
1873-1943

音樂家生平

出生於俄國的拉赫曼尼諾夫從小展現出非凡的音樂才華，不僅
進入音樂學院就讀，還於名師門下學習作曲；一八九二年他以畢業之作《阿雷可》
（Aleko）獲得大獎。然而，好運並沒有持續，一八九七年《第一號交響樂》的首演招
來樂評及觀眾的漫罵批評，直到《第二號鋼琴協奏曲》的發表才讓他重回觀眾懷抱。

────────────────────────────────────

　　精神科診療所內正進行一場重要的臨床實驗，催眠師達爾醫生坐
在大鋼琴家拉赫曼尼諾夫身旁用低沉的聲音喃喃念著：「你是作曲的
天才……你所創作的偉大樂章即將問世……下一個作品是鋼琴協奏曲
……是 c 小調……貝多芬或柴可夫斯基也寫不出這麼好的東西……你
是作曲的天才，你一定能寫出鋼琴協奏曲……。」

　　原來，自從其《第一號交響曲》公演失敗，慘遭批評後，自信瓦解
的他整整三年寫不出一個音符來，鎮日茫茫然不知所措，直到朋友介
紹他求助於當時的精神科權威達爾醫師，情況才出現轉機。針對這種
作家或作曲家們常患的「靈感障礙症」，醫生決定用催眠的方式重新
建立他的自信。經過一整個春天的努力，「自我暗示法」果然奏效，他
擺脫了「懦夫」的噩夢，整個人像換了靈魂一般，再度拾回作曲的功
力，靈感如水庫洩洪奔湧而出，同年夏天（1900年）便以驚人的速度

拉赫曼尼諾夫的肖像畫。

完成了 c 小調《第二號鋼琴協奏曲》，他感激涕零的把這個作品獻給偉大的達爾醫師──一個幫助他度過生命難關的恩人（催眠療法歷久不衰，不是沒有原因的）。以上故事絕對屬實，不相信的話，親身聽聽這首從黑暗走向光明的鋼琴協奏曲就知道了。

第一樂章：中板。樂曲由八個小節如鐘聲般冷凝的和弦開始，引出憂鬱灰黯的第一主題，雲海般壯闊的旋律就此展開，降 E 大調的第二主題明朗激動，與第一主題相互交疊穿梭，在管弦樂團不時激動的怒吼下，鋼琴綻放如火樹銀花般的光輝，構成壯麗的狂風驟雨。

第二樂章：持續的慢板。此慢板樂章是他展現抒情旋律的驚人之作，充滿幻想的天籟迴盪全曲，狂想曲式的表白最後卻以寧靜甜美的鋼琴獨奏作結。

曲目推薦

專輯名稱：Rachmaninof：Piano Conc. No. 2 in C minor

演奏/指揮：Andre Previn

專輯編號：Universal Classics 環球

五大鋼琴協奏曲

　　鋼琴是樂器裡尊貴的皇帝，一架鋼琴就能支撐起一個完整有秩序的宇宙，但若是一架鋼琴再加上一整個龐大的管弦樂大隊呢？這個宇宙便是包羅萬象、無所不能了。聆聽五大鋼琴協奏曲吧——

貝多芬：降 E 大調第五號鋼琴協奏曲《皇帝》
柴可夫斯基：降 b 小調《鋼琴協奏曲》第一號
拉赫曼尼諾夫：c 小調《鋼琴協奏曲》第二號
舒曼：a 小調《鋼琴協奏曲》
李斯特：降 E 大調《鋼琴協奏曲》第一號

　　第三樂章：詼諧的快板。石破天驚的開頭展現了迥異於第二樂章的陽剛之氣，第二主題現身時，樂曲的步調又突然墜入一片神祕的東方色彩，歷經幾番戲劇性的轉折之後，以強有力的歡呼反映從崎嶇之中走向勝利的激動之情。

　　《第二號鋼琴協奏曲》自問世以來便成為眾所注目的傑出作品，樂迷們無不臣服於它壯闊的樂曲架構、絢爛的鋼琴技巧與充滿浪漫樂風的抒情特質。聆聽這種糾糾葛葛、有很多話要說的樂曲並不輕鬆，一不小心還會勾起記憶中最不忍的某些回憶，但這首樂曲之所以如以受到歡迎，正是因為其中的字字句句皆出自作曲家肺腑之言，是用眼淚與才華換來的燦爛之作。

《聲樂練習曲》Vocalise

拉赫曼尼諾夫　Sergei Rachmaninoff, 1873-1943

拉赫曼尼諾夫是樂界的「長人」，不但名字長、臉長、手指頭長、連身高都有一百九十幾公分那麼長。個性嚴肅的他習慣理個小平頭，在演奏前不發一語且面無表情的端坐在琴椅上，直到現場鴉雀無聲後才開始演奏。

舞台上的拉赫曼尼諾夫是尊貴的巨人，他對藝術的呈現、對自我的要求都非常嚴苛而一絲不苟，無法容忍別人給予的負面評價。（還記得他曾因作品受到抨擊而一蹶不振，直到接受催眠療法才漸漸復原的故事嗎？）

寡言的拉赫曼尼諾夫在音樂上卻有很多話要說，每顆飽含感情的音符幾乎氾濫成災。雖然拉赫曼尼諾夫是二十世紀的俄國作曲家，但他的音樂卻承襲了蕭邦、柴可夫斯基延留下來的浪漫血統，也多少感染了李斯特在鋼琴作品表現出的巨匠風範，他在作品中時常流露一股俄式的莫名感傷、抒情的旋律、一種悲切又滿懷感情的氣質。

除了著名的鋼琴作品如《第二號鋼琴協奏曲》、《帕格尼尼主題狂想曲》之外，他也寫過許多練習曲，其中這首深沉哀傷的《聲樂練習曲》原來是寫給女聲樂家妮娜‧柯雪茲（Nina Koshetz）的練習曲，目的是讓聲樂家平日練唱之用。後來這首曲子又被改編成管弦樂版，由弦樂來詮釋原本的人聲部分，聽起來同樣的優美細膩、扣人心弦。

弦外之音

練習曲

　　練習曲原本是為了樂器學習者或演唱者提高他們的演奏（演唱）技巧而寫的曲子，這些曲子不會刻意講求音樂性或旋律性，但多半針對某一個練習者需要提升的「關鍵點」來量身設計，因此是實用成分多過於鑑賞成分的。

　　但後來漸漸出現一些兼顧「美觀與實用」的練習曲，例如兩位浪漫樂派的鋼琴大師——蕭邦與李斯特，都寫出不少融合了艱澀技巧與優美音樂性的練習曲。從此以後，這種曲式便不再拘泥於音樂家們平日練習之用了，許多傑出的練習曲登上了舞台，成為一件供樂者聆賞的、真正的藝術作品。

　　有哪些不光拿來練習的練習曲？

　　蕭邦：《革命練習曲》、《離別練習曲》

　　李斯特：十二首《超技練習曲》、三首《演奏會用練習曲》、《帕
　　　　　　格尼尼大練習曲》

　　拉赫曼尼諾夫：《聲樂練習曲》

　　《聲樂練習曲》全長約四分鐘，不過後來出現的各種改編版本則長度不一。一開始這首曲子作為聲樂練習曲時也是沒有歌詞的，女演唱家用母音「a」來發音，把自己的喉嚨當成一種最原始自然的樂器來「演奏」這首曲子。結果因為它的旋律實在太優美，再經過女高音天籟之聲加以詮釋，簡直就是靈魂澄澈的吟唱，感情纖細如縷、絲絲入

拉赫曼尼諾夫。

扣,結果許多器樂也紛紛加入「聲樂練習」的行列,小提琴、長笛、鋼琴、甚至是假聲男高音也慕名而來演唱了這首曲子。現在市面上關於《聲樂練習曲》最原汁原味的祖母級唱片錄音,應該就是一九二九年拉赫曼尼諾夫親自指揮費城管弦樂團所灌錄的版本了。

《聲樂練習曲》其實是一首十分哀傷的曲子,簡單的旋律似乎在傾訴內心悲切的情感。但是在心情浮躁尋求寂靜的時候,這首曲子特別能平撫不安的情緒,它所營造出的無比深邃神祕的世界,能把人帶往最沉最深的暗夜。

曲目推薦

專輯名稱:Romantic Piano Favourites

演奏 / 指揮:Peter Nagy

專輯編號:8. 550141 Naxos 金革

《搖籃曲》 Wiegenlid

布拉姆斯　Johannes Brahms, 1833-1897

音樂家生平

身處浪漫樂派潮流的布拉姆斯是位一脈繼承古典樂派的音樂
家，他的作品中既帶有浪漫樂派的新穎曲式，又兼具了古典樂
派的莊嚴與客觀，音樂中不僅蘊藏了豐富的情感，還富哲理性；
名的作品有大眾耳熟能詳的《搖籃曲》和鋼琴曲《匈牙利舞曲》。

著

　　夜幕低垂，小鳥們已歸巢，星星高掛天空一閃一閃望著窗內的
小寶寶，小寶寶安安穩穩躺在搖籃內，小腳踢呀踢，睜著眼睛還不肯
入睡，於是身旁的母親唱起這首布拉姆斯的《搖籃曲》：「玫瑰輕聲
道晚安，在銀色的夜空下，睡在那露珠裡，它們躲著不讓我們看見，
當黎明悄悄來臨，上帝就會將它們與你一同喚醒。我的寶貝，甜甜的
睡著吧，天使在身邊陪伴你，保護你一夜安眠，帶領你到那夢的園
地。」一曲輕唱完畢，小寶寶也乘著歌聲的翅膀進入夢鄉了。這一幕
真是美好啊：可愛的小寶寶、慈祥的母親、還有每個母親都要感謝的
《搖籃曲》！若是沒有這些功德無量的安眠曲，還真不知道要如何哄
這些精力旺盛的寶寶入睡呢！

　　這首不知伴過多少嬰孩入眠的《搖籃曲》是布拉姆斯著名的小
品，恬靜的曲調、安祥的旋律、溫婉的歌聲與晶瑩的鋼琴伴奏，賦
予這首《搖籃曲》充滿了安定人心的力量，真是「寶寶聽好，您聽也
好！」尤其夜深人靜的時候能夠讓這首動人的搖籃曲陪在身邊，就像

天使陪伴左右，沉寂的夜也顯得更深更靜了。

　　一八五八年，布拉姆斯在漢堡指揮一個女子合唱團，他與其中一位女團員法柏維繫了一段親密的友誼，法柏歌聲甜美才華過人，特別喜歡演唱維也納風格的圓舞曲。後來法柏嫁作人婦，一八六八年產下次子，布拉姆斯得知這個消息後，便決定為她寫一首《搖籃曲》以為賀禮。布拉姆斯想起法柏從前常常哼唱的曲調，於是採用圓舞曲的旋律，加上許多切分音的節奏編成這首恬靜的《搖籃曲》。

　　此曲結構為反覆的兩段式，切分音的曲調像是母親用手輕拍孩子的規律節奏，再配上安詳的詞境與溫柔的歌聲，表達出一個母親對孩子的無限憐愛。不過話說回來，布拉姆斯雖然寫出這麼動人的《搖籃曲》，但他本人卻是個不折不扣的大光棍呢！而另一個「大光棍寫搖籃曲」的例子是舒伯特，舒伯特的《搖籃曲》甜蜜徐緩之意境與催眠的功效，正好與布拉姆斯的這首不相上下，而舒伯特寫作這首哄寶寶入睡的《搖籃曲》時，還只是個十九歲的少年呢！真讓人佩服這兩位終生未婚作曲家「鐵漢柔情」的想像力。

曲目推薦

專輯名稱：MYSTERIUM-SACRED ARIAS

演唱：Angela Gheorghiu

合唱：羅馬尼亞國家合唱團

合唱指揮：Marin Constantin

演奏：倫敦愛樂管絃樂團

樂團指揮：Ion Marin

專輯編號：466 102-2 Decca 福茂

《匈牙利舞曲》第五號

Hungarian Dance in g minor

布拉姆斯　　Johannes Brahms, 1833-1897

　　有一天晚上，布拉姆斯在酒館喝著悶酒，吧台旁的一個角落突然傳來陣陣樂聲，那是由匈牙利小提琴手所演奏的吉卜賽音樂。這陣陣抑揚頓挫的樂音勾起了他的回憶，他想起小時候為了賺些微薄的外快，也曾在餐廳當起廉價的鋼琴手，為客人彈奏些通俗娛樂的曲子。那時在龍蛇雜處的酒館中，他認識了許多從匈牙利過來的流浪者，這些人多半很會唱歌跳舞，而他們的音樂有股濃濃的吉普賽風格，粗獷的旋律奔流在煙霧繚繞的酒館裡，震撼他小小的心靈。這段回憶像種子般深植在他的腦海裡，終於在二十多年後，他的才華已足以將回憶中的樂曲譜成一段段更加粲然的樂章。三十六歲那年，布拉姆斯完成了《匈牙利舞曲》第一、二集；並在十一年後，再度推出三、四集。

　　《匈牙利舞曲》中的第五號升 f 小調是最著名的一首，這首曲子熱情可愛，與布拉姆斯其他較為一絲不苟的巨作比起來，有著令人印象深刻的強烈魅力。此曲以簡單的三段式構成，在時快時慢的速度變化中，奔放的旋律四處飛舞，緩急交錯的節奏像是一個表情豐富的舞者，在台上緊緊抓住眾人的 目光，飛揚的裙擺下踩踏著熱情的舞步，高低音對答不斷製造高潮，樂曲最後第一段主題再現，以熟悉的強勁節拍俐落作結。

練習曲

　　留著落腮鬍的布拉姆斯是個沉默而固執的人，他堅持對古典風格的使命感。在浪漫樂派情緒奔湧的浪濤中，獨自揮舞著古典主義的旗幟，感到自己任重而道遠。這個愛穿過時長大衣的老先生還真悶啊，但更悶的是他的第三樣堅持──他對克拉拉・舒曼的柏拉圖式愛情，終其一生，非卿不娶。他在二十歲那年認識舒曼夫婦，從此成為舒曼夫婦極力提拔的年輕朋友，但他卻對克拉拉獨獨藏著一份愛慕。長他十五歲的克拉拉是他心中完美女性的化身──聰慧、高貴、美麗而堅強。他與克拉拉一直保持著頻繁的信件往來，在舒曼過世後，布拉姆斯給予克拉拉的支持更是從未間斷過。這段純潔的友誼維持了四十年，卻始終未曾突破道德約束，所有的愛情宣言都以音樂的面貌，有禮且有理地抒發呈現。

　　在他心底是如何讓這份熱情安份的藏在心中呢？或許從一封給克拉拉的信件中可找到答案：「所謂激情，對人類而言是不自然的。它是種例外，亦一無是處。真正理想的人，應該是不管遇到快樂、苦惱或悲傷，都能保持內心的平靜。激情最好是盡快過去，否則便應盡快把它趕走。」這封情書簡直比牧師的佈道稿還要沉重，其壓抑換得了今日我們耳中悠然的旋律，願他所承受過的漫長等待得以安息放下，願天下苦戀的情人都能修得正果！

費爾迪南・瓦德姆勒所繪《婚禮的場面》：布拉姆斯總是以愉快的心情面對音樂，所以他的音樂中經常洋溢著明快的氣氛。

布拉姆斯四手聯彈鋼琴曲《匈牙利舞曲》的封面。

《匈牙利舞曲》的出版受到廣大群眾的喜愛，大家深深被這種強烈的民族風所吸引，布拉姆斯所向無敵席捲了當時的音樂舞台，但這樣耀眼的成績也惹惱了一群匈牙利作曲家。眼紅的他們決定一起控告布拉姆斯侵占著作權，還好法庭審判布拉姆斯勝訴，因為布拉姆斯所出版的樂譜乃掛名「改編」，而非「著作」。這一場官司也算是《匈牙利舞曲》極度熱門的證明之一吧！爾後為了提供各場合演奏之需，布拉姆斯還將最初的鋼琴聯彈版本改編成管弦樂曲呢！而今我們聽到的小提琴獨奏、鋼琴獨奏等五花八門的演奏版本，巧妙各有不同，但樂曲的吉卜賽風格，狂熱又哀愁的濃烈情緒，一直是匈牙利音樂的正字標記。

曲目推薦

專輯名稱：Brahms：21 Hungarian Dances

演奏／指揮：Claudio Abbado

專輯編號：477542-4 DG 環球

《拉德斯基進行曲》

Radetzky March

老約翰・史特勞斯　Johann Strauss I, 1804-1849

音樂家生平

提到老約翰・史特勞斯就直覺聯想到他是圓舞曲的拓荒者！出生
於一八○四年奧地利維也納的老約翰・史特勞斯從小就發現自己有著無法抗拒音樂的
魅力，長大後的他還和好友互相激勵，寫了多首優美動人的圓舞曲。由於老約翰・史
特勞斯不停頻繁的出演，使得他的婚姻破碎，身體也漸漸不堪負荷，於一八四九年逝
世於維也納。

　　「圓舞曲之父」老約翰・史特勞斯一生共寫過一百五十多首圓
舞曲，對於圓舞曲地位的提升功不可沒。他的音樂輕鬆愉快、雅俗共
賞，總是能帶給大家歡樂的氣氛。除了圓舞曲之外，老約翰・史特勞
斯的《拉德斯基進行曲》也非常有名並受到歡迎。在今日，這支曲子
更是維也納新年音樂會上，將氣氛拉升到最高點的「必備安可曲」！

　　老約翰・史特勞斯為了歌誦在一八四九諾瓦拉會戰時，率軍擊敗
革命軍的總司令拉德斯基元帥，於是便以他為名寫下了《拉德斯基進
行曲》。這首進行曲雄壯輕快，讓人聯想拉德斯基元帥閱兵時英姿煥
發的模樣，與旗下軍隊凱旋而歸的盛大場面。開頭四個小節的序奏生
動活潑，就像拿著擴音器廣播勝利的信使，要大家盡情歡呼慶祝；中段
的旋律表現流暢，雖然是一首進行曲，卻仍保留了圓舞曲輕快悅耳的
特質。另外因為拉德斯基元帥出生於波西米亞，所以也可以聽到吉卜

賽風味的旋律。樂曲最後由序奏再引回第一段，熱烈簡潔地總結全曲。

　　每年的第一天，維也納愛樂管弦樂團都會舉辦新年音樂會，按照慣例，觀眾們會在音樂會結束時大叫「安可」，而這首《拉德斯基進行曲》一定是年年登場的安可曲。這首曲子雄壯活潑的特質十分能帶動氣氛，更精采的是，每每曲子演奏到一半時，指揮者便會突然轉身將指揮棒朝向觀眾，觀眾們也會十分有默契地打起拍子來。這時台上台下大家樂成一團，每個人的心裡都被新年歡喜的氣氛，以及千百人大合奏的熱烈盛況給感動得一場糊塗。

　　音樂會結束後，大家開開心心地回家，好像已經將自己除舊佈新了一番，元氣滿滿展開新的一年。音樂的動人，就在於它能帶給生命熱騰騰的感動、能與聽眾產生共鳴。尤其若能參與現場演出的音樂會，實地感受從作曲家身上流瀉出來的智慧與感情，必定能從中得到一些啟發、感動。更好運一點的話，甚至能勾起往日的回憶、激起對未來的憧憬；又或者，能認識坐在鄰座、品味等級相符的同好，甚至還能開始與他（她）約會呢！

曲目推薦

專輯名稱：J. Strauss Concert

演奏 / 指揮：Lorin Maazel / Wiener Philharmoniker

專輯編號：BVCC 37251　BMG 新力

圓舞曲《維也納森林的故事》

Radetzky March

小約翰·史特勞斯 Johann Strauss II, 1825-1899

音樂家生平

「圓舞曲之王」小約翰·史特勞斯不僅承襲父親老約翰·史特勞斯對圓舞曲的發揚，並大力創作並提倡圓舞曲，甚至將這股潮流推展到歐洲各地；著名的作品有：圓舞曲《維也納森林的故事》、《藍色多瑙河》、《皇帝》；還有輕歌劇《蝙蝠》、《吉普賽男爵》。

在奧地利首都維也納的郊區，座落著一片美麗的森林。由於維也納盛產音樂家，所以時常有許多作曲家們來此休憩玩耍。這些來此做森林浴的作曲家們，原本是為了讓腦袋徹底放鬆，沒想到這片幽靜的森林卻為他們激發出更多的創作靈感。貝多芬交響曲中的某些樂思就是在此尋得；舒伯特亦在此萌生《美麗的磨坊少女》的寫作動機；而圓舞曲之王小約翰·史特勞斯，則乾脆直接為這座森林描繪了一幅肖像，題名為：《維也納森林的故事》圓舞曲。

這首圓舞曲由一段佔有相當份量的序奏、五段小圓舞曲以及充滿朝氣的尾奏所組成。在樂曲的開頭，由單簧管吹奏出和緩的牧歌旋律，這座綠意盎然的森林就此展現在我們眼前：林中聳立著許多挺拔的柏樹、雲杉和藍杉，婉轉的鳥鳴聲在枝枒間輕輕啼唱，陽光慵懶地灑落在色彩繽紛的花朵上。沿著樹林小徑攀登望遠，只見眼前一片森林海，

史密得漢默的素描作品，圖上的樂譜為《維也納森林的故事》之序引旋律。

在微風的吹拂下陣陣綠意波濤起伏，不遠處尚有潺潺水流，晶瑩的水珠鑲在粉藍嫩紫的花瓣上，煞是動人。屏息細聽，森林裡正傳來「朗特拉」民俗舞曲的旋律，村民隨著音樂手足舞蹈，歡樂的氣氛在寧靜的小鄉村中蔓延開來，人們一派悠閒，沐浴在森林芬芳的馨香中。

小約翰‧史特勞斯在這首圓舞曲裡用了一個特別的民俗樂器：「齊特琴」（zither），齊特琴在序奏與尾奏上都有獨奏的部分，它甜美純淨的音色宛如林中精靈彈奏的天籟，喃喃淺唱亦如精靈們的耳語，十分

曲目推薦

專輯名稱：Waltzes, Polkas /
Cso+Weber: Invitation
to the Dance

演奏 / 指揮：Fritz Reiner
專輯編號：BVCC 37145
BMG 新力

的迷人。《維也納森林的故事》如實地描繪這片美好的世外桃源，音樂裡有大自然與人的和平共處、與世無爭的歌唱舞蹈，很適合於晨起時播放；或是在歷經一天的奔波勞累後，無拘無束地闔眼聆聽，以任何最放鬆的姿態進入這一片碧綠的可愛森林。

弦外之音

古典樂小抄

　　小約翰·史特勞斯十分熱愛他的故鄉維也納，每次他結束了漫長的旅行演奏，回到維也納這片可愛的土地上時，他的心情便分外的安心舒坦。維也納如畫的美景、淳樸的風俗，以及深厚的文化涵養都讓他以身為奧國音樂家為榮，這樣的心情也時常展現在他精緻優美的作品中。

　　在他六十九歲的生日宴會上，他更激動地說過這一番話：「如果說我身上真有什麼才能的話，那麼我得感謝這座可愛的城市——維也納。我一切的力量都來自於這塊土地，我耳中所聽到的旋律，充塞在維也納的天空，而我只不過用心的傾聽，然後動手把它寫下來而已。」這句話不正是《維也納森林的故事》最佳的詮釋嗎？

小約翰·史特勞斯的肖像。

圓舞曲《藍色多瑙河》

Blauen donau Waltz

小約翰·史特勞斯　Johann Strauss II, 1825-1899

在奧地利，每年的維也納新年音樂會中，一定會出現《藍色多瑙河》這支曲目。紳士翩翩地向淑女們邀舞，成雙成對地滑入舞池中，在優雅歡樂的氣氛裡掀起這一年的序幕。這首圓舞曲不但是小約·史特勞斯最有名的圓舞曲，它的重要性以及受歡迎的程度，更是讓奧地利人將其視為第二首國歌呢！

波光瀲灩的多瑙河靜靜蜿蜒於歐陸蒼翠的土地上，那是一八六六年，奧地利在普奧戰爭中落敗，整個維也納籠罩著一層陰霾。正在多瑙河上泛舟的小約翰·史特勞斯感受到市民低落的情緒，於是決定以充滿母愛象徵的多瑙河為題材，寫一首光明歡愉的曲子來鼓舞士氣。

湛藍的河水、河畔的綠地、遠處蓊鬱的森林，以及多瑙河美麗的傳說，讓史特勞斯的靈感就像水流般清晰流暢，很快便完成了男聲合唱《藍色多瑙河》。但聲樂版的《藍色多瑙河》剛發表時並未受到重視，後他以管弦樂的方式重新詮釋此曲，並親自指揮演出，果然一炮而紅，從此席捲世界各地的古典音樂排行榜，歷久不衰。

小行板的序奏緩緩響起，弦樂輕柔的顫音象徵清晨河面氤氳薄霧，接著號角與笛音驅逐了晨霧，在漸強的樂聲中河面灑上了金色陽光，展開多瑙河畔快樂明亮的一天。隨後五個小圓舞曲陸續登場，第一

圓舞曲的主題旋律是全曲的靈魂所在，它朝氣蓬勃的生機帶來了樂觀的精神；第二圓舞曲以柔和之姿撫慰人心；第三圓舞曲歡樂淳樸，跳躍的旋律有如村民的舞蹈；第四圓舞曲延續了幸福的氣氛；第五圓舞曲將舞池中旋轉的身影帶至高潮，然後主題旋律依次響起，在歡樂滿人間的氣氛中結束全曲。《藍色多瑙河》洗淨戰爭帶來的煙硝塵灰，其湛藍輕輕流過愛樂者的心，一如母親般教人們記起歡笑的美好：燈火已照亮大廳，樂聲也即將揚起，跳舞吧！拋開所有的煩惱不安，跳舞吧！

弦外之音

音樂家語錄

其一：史特勞斯的好友布拉姆斯剛步出《藍色多瑙河》發表會現場，他說：「那段旋律實在太美了！真可惜那不是由我寫出來的作品！」

其二：樂評家漢斯利克也接著提出了他自己的看法：「海頓所寫的奧地利國歌已經夠美的了，但是現在我們又多了一首，那就是《藍色多瑙河》。」

曲目推薦

專輯名稱：Strauss：Bluen Donau Waltz Op.314
演奏/指揮：Willi Boskovsky
專輯編號：4434732 Decca 福茂

歌劇《指環》之《女武神的騎行》

Die Walkure, "Der Ring des Nibelungen"

華格納　Wilhelm Richard Wagner, 1813-1883

音樂家生平

歌劇改革者華格納誕生於德國的萊比錫，他從小就很喜歡詩歌與戲劇，對音樂的興趣頗高，並努力學習作曲；可惜的是，他染上揮霍的惡習，早期的作品非但沒有受到歡迎，還得四處編曲以求維生，直到歌劇《尼貝龍根的指環》的上演才漸漸得到世人的迴響。華格納一生在歌劇上做了很多的努力，不單單將歌劇的主導地位由義大利轉為德國，劇中充滿美好的詩歌、完備的舞台要素和氣氛十足的戲劇效果，更讓觀眾們欽佩不已。

　　早在奇幻電影《魔戒三部曲》問世之前，德國歌劇巨星華格納就推出了畢生扛鼎之作「指環四部曲」——也就是歌劇《尼貝龍根的指環》。原來華格納不只是歌劇界的巨人，他的指標性更是影響了「奇幻風格」音樂的發展，與電影作品的誕生呢！自一八五一年起，華格納共花了整整二十六年的時間，才完成全長十五個小時的《尼貝龍根的指環》。這齣名副其實的「巨作」，共包含了四部連續歌劇《萊茵黃金》、《女武神》、《齊格菲》以及《諸神的黃昏》；每次完整的演出共要花掉四個晚上，更神奇的是，華格納為了要求最好的舞台呈現與音響效果，還特地為它蓋了一座專門演出的劇院呢！這樣的排場至今仍是空前絕後，真夠神氣的！

法蘭茲·斯塔森的油畫作品，華格納於 1813 年 5 月 22 日誕生此處。

　　《尼貝龍根的指環》複雜的情節乃根據北歐神話所改編，並融入了日耳曼英雄傳說與華格納個人的幻想，探討的內容觸及了愛與救贖、墮落的神性與命運無常等錯綜深奧的題材。華格納藉著歌劇豐富的內涵，傳達了他對整個世界的觀照，這齣歌劇，音樂語彙之龐大豐富，或許生活中少有機會全面探索，但其中幾個著名的片段仍是十分值得我們細細品味的。

　　《女武神的騎行》是第二部曲《女武神》之第三幕的序曲，音樂描述威風的女武神騎著帶翼的天馬，鎮日在天空上來回逡巡，她們負責救起在戰場上受傷的武士，並將之運回宮殿療傷。這個任務聽起來可真神氣威武啊！這些勇敢善戰的女武神是身穿黑皮衣的女飛仔，而她們神氣的戰馬簡直就是天界的武裝救護車，一匹匹此起彼落呼嘯而過。

　　在這段音樂中，我們可以聽到專屬女武神的動機

《女武神》之《女武神的騎行》。

旋律反覆穿梭於整個樂段中，雄壯華麗的風格，生動地勾勒出女武神
威風凜凜的模樣，銅管樂吹奏出她們神氣的吆喝聲，堆疊出十分壯麗
豪邁的氣氛。在電影《現代啟示錄》中，導演柯波拉用了《女武神的
騎行》作為一場直昇機攻擊的背景音樂，不但刻劃出殺戮戰場緊張的
情勢，還營造了一股奇異的詭譎氣氛呢！

曲目推薦

專輯名稱：Wagner：Der
Ring des Nibelungen

演奏/指揮：Sir Georg Solti

專輯編號：455555 Decca 福茂

《邀舞》

Invitation to the Dance, "Aufforderung zum Tanze"

韋伯　Carl Maria von Weber, 1786-1826

音樂家生平

誕生於一七八六年的韋伯從小就接受了良好的音樂薰陶，並和弟弟一塊　　到慕尼黑學習作曲；成年後的他先後在德國各地擔任指揮並寫作歌劇，其中最著名的作品有《自由射手》和《魔彈射手》。除了歌劇之外，韋伯還相當喜愛鋼琴的音色，《邀舞》就是十分優美的鋼琴曲。

韋伯是德國浪漫派國民歌劇大師，他最有名的作品除了歌劇《魔彈射手》之外，這曲鋼琴小品《邀舞》，也是廣受喜愛的大眾名曲。《邀舞》被視為是第一首將標題內容融入音樂之中的鋼琴曲，也是十九世紀典型圓舞曲之首例呢！

這首風格浪漫的鋼琴小品因為太出色了，後來被白遼士改編為 D 大調管弦樂曲，管弦樂團豐富的音響讓美麗的旋律加倍華麗，也成了樂團演出的常見曲目。這首受到這麼多人青睞的曲子，其實一開始是韋伯巧構心思獻給愛妻的生日禮物呢！

一八一九年，韋伯為唱女高音的妻子寫下了鋼琴曲《邀舞》，妻子生日當天，他在客廳為她彈奏這首可愛的生日禮物，並一面解說故事的發展：低音部的旋律代表紳士，他優雅地向美麗的淑女（高音

弦外之音

你不可不知道的舞會禮儀

聽完了韋伯華麗的《邀舞》之後，是否您正對浪漫的舞會嚮往不已呢？以下幾則重要的舞會禮儀，將助您縱橫各大舞會，無往不利輕鬆成為萬人迷。但若您參加的是死黨們的熱舞派對，儘管放心地把這些叮嚀丟到一邊，趕快去把最破的那條牛仔褲找出來穿吧！

◎關於服裝

男士宜著西裝打領帶，皮鞋一定要擦亮，另外若穿深色長褲，切記白襪是大忌。女士們則把最能展現身材的小禮服找出來吧，裙子最好及地，有跟的晚宴鞋能讓身材比例更佳。

◎邀舞

男士邀女士跳舞須先徵得女士男伴的同意，這時男伴應展現風度不可拒絕。男士邀舞時不可扭捏作態，語氣應溫柔誠懇。

女士拒絕男士的邀舞應以委婉口氣說明原因，不可目空一切高貴得像隻孔雀。女士若婉拒了某位男士的邀舞，則在下一首舞曲開始前不宜再接受其他男士的邀舞。

◎一些雜七雜八的叮嚀

第一支舞與最後一支舞，男士應與自己的女伴共舞。

在邀請別的女士共舞之前，男士應先徵得自己女伴的同意。

男士在跳舞前要行禮，曲子結束後可輕輕鼓掌表示謝意，並記得護送女方回座。

男士不可以一整晚只與同一位女士跳舞。（意圖太明顯了吧？）

部旋律）邀舞，女孩子感到羞怯，於是拒絕了他。但後來紳士再度邀請，翩翩風度打動了淑女，於是淑女欣然答應，兩個人深情款款步向舞池，隨著圓舞曲旋律響起，展開這一曲華麗盡興的舞蹈。

　　這一段華爾滋舞曲是《邀舞》的靈魂所在，絢爛流暢的旋律為舞會點綴了高貴的氣氛，眾人的舞步隨著音樂旋轉滑行，陶醉在歡樂的舞會現場。一曲既畢，紳士鄭重地向淑女鞠躬答謝，淑女也優雅地回禮告別。

　　韋伯的妻子聽了這個可愛的樂段後，一定感到心花怒放吧！雖然我們無福聆賞作曲家親自彈奏的《邀舞》，但這支活潑動聽的曲子至今仍活躍在古典樂舞台上，我們相信這樣富有故事性又熱情奔放的樂曲，將持續發光發熱，滿足樂迷們酷愛浪漫的每一個細胞。

曲目推薦

專輯名稱：Invitation to the Dance
指揮：Ondrej Lenard

演奏：Slovak Radio Symphony Orchestra
專輯編號：8. 550081 Naxos

《我的太陽》 "'O Sole Mio"

卡普亞　Eduardo Di Capua, 1865-1917

音樂家生平

義大利音樂家卡普亞早年以拿波里民謠的音樂，作為他的創作素材，然而，反觀他的一生過得並不如音樂裡充滿陽光般順遂的光景，還在貧困的生活中告別了他的人生；雖然如此，他依舊是個樂天知命、熱愛音樂的音樂家。這首家喻戶曉的《我的太陽》，就是他和好友在烏克蘭共同譜寫的曠世名作。

　　《'O SOLE MIO》（我的太陽）是「高音 C 歌王」帕華洛帝的招牌歌，這首充滿陽光的歌曲由帕華洛帝溫暖明亮的歌聲來詮釋實在太正點了！義大利的陽光與熱情、還有一籮筐義大利的慵懶與悠閒，這些醉人的意象都可在卡普亞的歌曲《我的太陽》中找到，心情不好的時候聽聽這首歌，你就會相信原來這個世界還是有許多一點也不費力的快樂可以追求，聽帕華洛帝唱《我的太陽》就是其中最熱力四射的一種。

　　「世界三大男高音」中的老大哥帕華洛帝一九三五年出生於義大利，親切開朗、豪情萬丈是他給人的第一印象，而他的嗓音也正如他的人格特質一樣，豐厚圓潤、嘹喨清澈且充滿了感情，他黃金打造的歌喉在本世紀不知道迷倒了多少樂迷的耳朵，自出道以來所灌錄的每一張唱片，都是古典排行的黃金名碟。三十三歲那一年，剛出道的帕華洛帝在演出董尼才悌的歌劇《聯隊之花》時，被指揮要求以不移調的方式，演唱含有九個高音 C 的詠嘆調「啊！朋友們，這是慶典的日子」，一開

義大利的米蘭街景。

始帕華洛帝以為指揮瘋了，心想：「我可不是什麼闖唱歌手！」不過看指揮嚴肅的表情一點也不像在開玩笑，帕華洛帝礙於情面也只有故作鎮定答應再說。後來，當帕華洛帝釋放驚人能量，將這九個帶胸腔共鳴的高音 C 完美唱出時，樂團團員們幾乎把他當神一樣的崇拜，在場人士更一致起立鼓掌，帕華洛帝便從此贏得了「高音 C 歌王」的美譽（其實帕華洛帝鬆了一口氣，心想這個綽號還真不賴，至少比「闖唱歌手」要體面多了）。

長年沐浴在熱情陽光下的男高音用他的歌聲持續散發魅力，這首《我的太陽》唱道：「陽光燦爛的一天多麼美麗，暴風雨後的天空沉靜不已，空氣清新甜美，洋溢著歡樂的氣氛，陽光燦爛的一天多麼美好……。」聽過這麼可愛的歌曲後，你會驚覺把生命拿來享受都來不及了，還會有人活得不耐煩嗎？

曲目推薦

專輯名稱：Tutto Pavarotti　　專輯編號：4256812 Decca 福茂

《西班牙狂想曲》Espana

夏布里耶　Chabrier Alexis Emmanuel, 1841-1894

音樂家生平

法國作曲家夏布里耶出生於法國小鎮安伯特（Ambert），早年
的他雖然相當喜愛音樂，卻一直以業餘音樂愛好者自居；直到
一八七七年他創作的第一部歌劇問世而且獲得高度掌聲後，才
決心轉往音樂之路發展。這首管弦樂《西班牙狂想曲》是夏布
里耶舉世聞名的作品，曲中洋溢著西班牙陽光與熱情的曲調。

「夏布里耶」、「狂想曲」、「西班牙」這三個名詞湊起來就像
是包君滿意的熱情之樂，光是想像就可以感受那繽紛多彩、熱鬧婀娜
的西班牙風情了。

　　夏布里耶一八四一年出生於法國，是十九世紀後期新藝術風潮中
的業餘作曲家。十五歲那年夏布里耶全家遷居巴黎後，這個年輕人開
始接受普遍的文化刺激，並開始學習鋼琴、和聲學、對位法與作曲。
雖然已經踏上音樂這條不歸路，但是念法律學校的夏布里耶並沒有像
舒曼、西貝流士、柴可夫斯基或史特拉汶斯基一樣，先是被迫唸了法
律又奮不顧身地投入音樂的懷抱。這次夏布里耶很順利的從法律學校
畢業了，而且畢業後更進入政府機關擔任公務人員。白天擁有正職的
夏布里耶到了夜晚卻喜歡和一堆搞音樂的及印象派畫家鬼混，受到這
些朋友帶來的藝術刺激，夏布里耶也當起業餘音樂家來，他的風格自
由奔放，有強烈的節奏性與層次豐富的管弦樂色彩。

狂想曲

狂想曲是一種形式自由、充滿幻想與浪漫情調的曲子,這類樂曲大多富有民族色彩,能夠讓作曲家恣意揮灑音樂熱情,在想像的草原中盡情狂奔。

「狂想曲」的標題是自從李斯特寫了十九首《匈牙利狂想曲》後,才真正被作曲家們廣泛採用,這種曲式無論在形式或內涵上,均能任作曲家自由發揮,是十九世紀中葉後常見的譜曲形式。

還有哪些管不住的狂想呢?

布拉姆斯:《女低音狂想曲》

德弗札克:《斯拉夫狂想曲》

夏布里耶:《西班牙狂想曲》

拉赫曼尼諾夫:《帕格尼尼主題狂想曲》

蓋希文:《藍色狂想曲》

恩內斯可:《羅馬尼亞狂想曲》

有一天,從來不擔心自己寫出來的音樂到底賣不賣的夏布里耶卻真的一炮而紅了,諧歌劇:《星》讓他在樂壇一舉成名,時年三十六歲的夏布里耶也開始思索以音樂家的身分開創事業新版圖的可能性。一八八〇年,夏布里耶到西班牙旅遊,以一個自由藝術家的身分,夏布里耶充分感受西班牙帶給他的熱情幻想。他與西班牙擦撞出的藝術火花如野火燎原,返國後便譜出了充滿異國風味的《西班牙狂想

曲》，這首曲子也從此成為夏布里耶享譽法國樂壇的代表作。

　　閃耀著歡樂與生命力的《西班牙狂想曲》是一首很能振奮人心的曲子，樂曲的開頭以活潑的撥弦節奏展開節慶般的熱鬧氣氛，序奏之後由三段主要旋律自由組合而構成全曲。第一段主旋律是阿拉貢地方的霍塔舞曲，這種由鈴鼓伴奏的三拍子舞曲有明朗熱情的節奏，夏布里耶使用了多樣的打擊樂器來增添繽紛的色彩，在樂器合奏的部分相當熱情有勁。

　　第二段旋律是西班牙南部馬拉加的三拍子舞曲，獨特的節奏持續輕快的舞步。第三段旋律以長號奏出，木管樂器與這段鮮明的旋律相應和，隨後幾段出現過的旋律改變配器方式後以嶄新的樣貌再現，尾奏逐漸累積能量，在一個最強的爆發點上豪華又俐落的結束全曲。

　　夏布里耶的西班牙狂想不但表情豐富，感染力也是迅速又強烈的；這是因為夏布里耶生動的管弦樂配器法，能夠把一堆屬性不同的樂器拼拼湊湊在一起後，重新織成一幅風情萬千的瑰麗畫布。

曲目推薦

專輯名稱：Chabrier : Espana /
Suite Pastorale, etc.

演奏/指揮：John Eliot Gardiner

專輯編號：47751 DG 環球

《泰伊思冥想曲》

Meditation de Thais

馬斯奈　Jules Massenet, 1842-1912

音樂家生平

走在浪漫樂派時期末端的法國歌劇大師暨作曲家──馬斯奈出生 於一八四二年法國的蒙都，努力修習音樂的他還擔任巴黎音樂學院的教授，他的歌劇作品特色不僅充滿富麗堂皇、優雅柔美的味道，還帶著些許感傷的旋律；他的三大名作《泰伊思》、《曼儂》、《維特》中，處處可聽見這樣的曲調及樂風。

　　心情不好的時候、太過激動的時候、用腦過度的時候、或是忙完一天之後⋯⋯在這些時刻裡，想要獨處沉澱的渴望最是強烈，此時手邊的一杯咖啡或玫瑰花茶是少不了的，若能再為自己播放一段安定心情的旋律，好好地躺進這些音符裡天馬行空一番，煩躁的一顆心必定很快就能得到舒緩；像這種一個人的「tea time」，就是要聽馬斯奈的《泰伊思冥想曲》才對味。

　　馬斯奈是十九世紀法國歌劇作曲家，他的音樂多是旋律優美、情感細膩、器樂色彩豐富的曲子，在歌劇中他也特別擅長描寫女性與愛情的題材，最傑出的作品包括：《曼儂》、《泰伊思》、《莎樂美》等劇，雖然馬斯奈當年是法國歌劇界的紅牌作曲家，曾經寫過許多動聽的曲子，但至今讓他留名於樂界的，似乎只剩下《泰伊思冥想曲》一首了。而這首樂曲也遠比它的出處──歌劇《泰伊思》要有名許

多，很多人都聽過《泰伊思冥想曲》，卻不知道原來它是一齣歌劇裡的間奏曲呢！

時光倒回至西元四世紀末，地點是埃及的亞歷山卓城，主題是靈與肉、救贖與墮落的愛情糾葛，怎麼樣？夠有氣氛吧！這齣改編自同名小說《泰伊思》的歌劇，敘述一個浪蕩女與一個修士的愛情故事，女主角泰伊思長得沉魚落雁，卻過著紙醉金迷的放浪生活，年輕的修士阿

弦外之音

小偏方：專治「塞車引發的歇斯底里症」

又塞車了！你在小小的密閉空間裡望路興嘆，歸心似箭卻束手無策。這時候不妨聽一些能夠讓人開心的曲子，短短的、靈巧的、討喜的，讓下面這些可愛的樂章隔絕車窗外所有的狗屁倒灶，在愉快的氣氛中一路平安到家吧！

巴哈：《G 大調小步舞曲》

莫札特：《弦樂小夜曲》

艾爾加：《愛之頌》

波爾第尼：《跳舞的洋娃娃》

克萊斯勒：《愛之喜》

布拉姆斯：《第5號匈牙利舞曲》

比才：《鬥牛士之歌》

柴可夫斯基：《胡桃鉗組曲》

奧芬巴哈：《康康舞曲》

塔那埃爾決定犧牲自己拯救泰伊思的靈魂，他不厭其煩地苦勸泰伊思「浪女回頭」，但自己卻一步步墮入泰伊思誘人的胴體中。此劇第二幕泰伊思照例玩得天翻地覆才回家，阿塔那埃爾苦苦請求她不要再如此放縱，疲憊的泰伊思被阿塔那埃爾的誠心感動了，突然萌生一股安定下來的念頭，但她一時之間又無法斷然割捨夜夜笙歌的生活，於是內心一陣糾葛又一陣掙扎，起伏的情緒全都寫在這首間奏曲裡。泰伊思的冥想，原來是狂歡與遁世的拉鋸戰，是漂泊浪女宗教式的沉思。

　　隨著豎琴柔美的伴奏，小提琴獨奏帶領我們進入冥想的氣氛裡，細膩綿延的樂聲中，可以感受泰伊思起伏不定的心情。這首D大調冥想曲以「虔誠的行板」訴說女主角虔誠的冥想，她的不安、掙扎與困惑，在平靜的曲調中隱約表達出來，但修士真摯的感情像茫茫大海中堅定的小船，一股溫柔穩定的力量正好讓疲累的身心有所依託。這首冥想曲充滿安定人心的氣氛，樂曲的結尾靜謐安祥，所有的起伏都已平息，深沉與安寧亦隨之而來。

曲目推薦

專輯名稱：Massenet : Meditation de Thais

演奏／指揮：Augustin Dumay

專輯編號：France (Megaphon Importservice) 科藝百代

歌劇《蝴蝶夫人》之《美好的一天》

Un bel di, Vearemo aus "Madame Butterfly"

浦契尼　Giacomo Puccini, 1858-1924

音樂家生平

義大利歌劇家浦契尼出生於盧卡（Lucca），早年的他在家鄉接受過音樂教育，並在義大利女王的協助下，進入米蘭音樂學院就讀。首部歌劇《薇麗》（Le Villi）雖未搏得好評，但已漸漸嶄露頭角；接下來的作品《波希米亞人》（La Boheme）則將浦契尼推上高峰，奠定了他的世界地位；下面介紹的《蝴蝶夫人》一劇是他的舉世成名之作。

充滿東方情調的歌劇《蝴蝶夫人》，是義大利作曲家浦契尼最動人的作品之一。歌劇內容描述居住在日本長崎的藝妓蝴蝶夫人（Cio-Cio-San）與駐防當地的美國海軍軍官平克頓相戀結婚，但平克頓返回美國後音訊全無，蝴蝶夫人堅忍地生下一子，從此母子倆相依為命，過著終日翹首企盼的日子，癡癡等待丈夫歸來。

平克頓返美三年後，有一天女僕為了夫人苦等的遭遇泣不成聲，蝴蝶夫人則癡情地唱出滿懷期待的詠嘆調《美好的一天》：「就在一個風和日麗的晴天，那美好的一天，一縷白煙將從海面上慢慢升起，看哪！一艘白色軍艦緩緩入海，看哪！那是他回來了。但我不走下山坡迎接他，我要在這裡靜靜地等候。在熙來攘往的街上出現了他的身影，那個邊跑邊呼喚著『蝴蝶』的小伙子是誰啊？我要假裝沒有聽

見，屏氣凝神地留在屋內，不然我一定會興奮得昏倒的。……就像往常一般叫著我的名字，我相信這一天一定會來到，這美好的一天，他一定會回來，請不要傷心流淚。」

　　無怨的蝴蝶夫人陷入幻想中，望著五月的天空唱出她深信不疑的企盼，婉轉的歌聲緊緊地扣住人心，加上管弦樂充滿悲劇力量的旋律，迴盪在聽眾的心中，讓人一起感嘆這根本不美好的「美好的一天」。

弦外之音

詠嘆調與宣敘調

　　嚴格來說，一齣真正的歌劇是不會有人說話的。當劇中人物要鋪陳對白或推演情節時，便以一種「歌唱式的演說」來呈現，這也就是「宣敘調」。而當主角要表達內心的情感，讓情緒成為全場焦點時，戲劇裡的所有動作會突然停止，大家屏氣凝神讓演唱者開始他的詠嘆，這也就是歌劇中最重要、也最受歡迎的一部分──「詠嘆調」。

　　有哪些著名的詠嘆呢？

男聲：莫札特《費加洛婚禮》「告訴我吧！這種煩惱是不是愛情？」、威爾第《弄臣》「善變的女人」

女聲：浦契尼《波西米亞人》「我的名字叫咪咪」、《強尼‧史奇奇》「親愛的父親」、《托斯卡》「為了藝術為了愛」

二重唱：威爾第《茶花女》「飲酒歌」、德利伯《拉克美》「花之二重唱」

合唱：威爾第《遊唱詩人》「鐵砧大合唱」

《蝴蝶夫人》於 1904 年在米蘭史卡拉劇院演出時的海報。

終於，海港上傳出砲聲，平克頓的船隻靠岸了，但蝴蝶夫人日夜等待的丈夫身邊，竟多了一個美國老婆！滿懷的希望落了空，蝴蝶夫人感到無盡的悲傷與痛苦，她一改被動等待的角色，舉刀自戕，結束了生命。

每回聆聽這首淒美的詠嘆調，身著和服的蝴蝶夫人、日本長崎的海風與五月淡藍的天空，便隨著歌聲浮現腦海。蝴蝶夫人是癡情女子永恆的化身，穿越時空翩然降臨。對照今日愛情、事業均自主的女性，她的不為瓦全，真成了某一個時代背景下古典的腳本了。

曲目推薦

專輯名稱：Madama Butterfly

演奏 / 指揮：Alexander Rahbari

專輯編號：8660015-16

Naxas 金革

The Swan ,"Carnival of the Animals"

聖桑　Camille Saint-Saens, 1835-1921

音樂家生平

身兼鋼琴家及管風琴演奏家的聖桑，是法國浪漫樂派時期相
當多產的音樂家；從小就記憶力過人的他，自從在十歲公開演
奏了貝多芬的鋼琴奏鳴曲後，因而聲名大噪；多才多藝的聖桑
不僅作曲、演奏，還涉獵科學、數學等研究領域，對法國樂壇和
世皆帶來了深遠的影響。

後

　　五十一歲的法國作曲家聖桑，有一次來到奧地利一個小鎮拜訪他
的朋友，這個拉大提琴的朋友，正在為當年度狂歡節音樂會中所要表
演的曲子傷透腦筋，聖桑的來訪簡直就是上帝派來的救兵，於是他馬
上邀請聖桑為音樂會寫作一曲。童心未泯的聖桑決定以動物為題材，
並選用了許多前人的作品加以改編，完成這一部逗趣詼諧的管弦樂組
曲《動物狂歡節》。

　　《動物狂歡節》共有十四個附上標題的段落，分別為「序奏與
獅王進行曲」、「公雞與母雞」、「野驢」、「烏龜」、「大象」、
「袋鼠」、「水族館」、「長耳人」、「林中杜鵑」、「鳥」、「鋼琴
家」、「化石」、「天鵝」與「終曲」。這一組充滿嘲諷與幽默的曲
子在聖桑過世前並沒有正式出版公開，這是因為聖桑覺得這些曲子多

是不登大雅之堂的玩笑之作，但其中的「天鵝」是個例外。「天鵝」是聖桑寫《動物狂歡節》時唯一一個正經譜寫的作品！因此，他本人也對這首優美的曲子愛不釋手呢！

　　話說一群動物正嬉笑怒罵，吵得不可開交時，骷髏人說話了：「噓！不要鬧了！天鵝來了！」接著會場傳來雙鋼琴的陣陣琴音，輕輕柔柔地像波光粼粼的湖水。大家都安靜了下來，此刻大提琴的旋律從容加入，一隻高貴的天鵝緩緩滑行水面，白絨絨的羽毛閃著金光，神態自然優雅，動物們都感染了此刻寧靜典雅的氣氛。天鵝繼續悠然地游過碧波，時而凝視遠方，時而低下頭來輕啄羽毛，最後漸行漸遠，只留下湖面上餘波盪漾的痕跡。

　　這首曲子美得讓人屏息聆聽，深怕一不小心破壞了整曲嫻靜的氣氛，也難怪聖桑本人對它如此鍾愛了。蘇俄著名的舞蹈家巴馥洛娃曾將這首「天鵝」編成芭蕾舞碼《垂死的天鵝》。曲中流露的淡淡憂鬱氣息，加上舞者美麗高貴的姿態，深深感動了無數觀眾。

聖桑的《動物狂歡節》中將動物園常見的動物加入熱鬧的狂歡節場面，與普羅高菲夫的《彼得與狼》有異曲同工之妙。

弦外之音

組曲

簡單地說，組曲就是由若干首短曲組織而成的音樂樂章。

在巴洛克時代，組曲幾乎全是由舞曲組成的，只是這些舞曲並非拿來跳舞，大部分時候，它們只是用來演奏或欣賞。到了十八世紀中期以後，舞曲組曲漸漸不受重視，取而代之的是另一種「描寫性的組曲」。描寫性的組曲由許多小曲組合而成，作曲家可以十分自由的任意搭配。例如穆索斯基的《展覽會之畫》、聖桑的《動物狂歡節》。

另一些著名的組曲——

韓德爾：《水上音樂》組曲、《皇家煙火》組曲

比才：《卡門》組曲、《阿萊城姑娘》組曲

柴可夫斯基：《胡桃鉗》組曲

霍爾斯特：《行星組曲》

拉威爾：《鵝媽媽》組曲

曲目推薦

專輯名稱：Saint-Saens：Carnival of the Animals

演奏家：Charles Dutoit

專輯編號：4144602 Decca 福茂

交響詩《查拉圖斯特拉如是說》選曲

Also sprach Zarathustra

理查·史特勞斯　Franz Joseph Strauss, 1822-1905

音樂家生平

出生於慕尼黑的理察·史特勞斯從小就在良好的音樂環境下長大，學習鋼琴、小提琴還有作曲，但是他所表現出來的音樂成績卻相當平凡。成年後的他最初擔任助理指揮的工作，並開始嘗試作曲；一八九〇年，他以兩首交響詩《唐璜》、《死與變容》大放異彩，音樂事業逐漸打開。以交響詩成名的理查·史特勞斯這時轉向創作歌劇，著名作品如《玫瑰騎士》、《阿拉貝拉》等，皆獲得觀眾好評，可說是早期歌劇的經典作品。

　　如果你對於這個又臭又長的曲名感到頭痛的話，我們絕對能夠體諒你的困惑。但是別太擔心，現在只需要把你的耳朵交給音樂，讓它揭開真正的謎底，同時徹底衝擊你的心靈。至於這個神祕、晦澀的曲名，其實不是拿來嚇人的，我們就暫且將之解讀為：「一個超人眼裡的黎明」吧！

　　作曲家理查·史特勞斯是一個喜歡說故事的人，他說故事的方法，則是用他最擅長的音樂——「交響詩」來表現。一八九六年，理查·史特勞斯完成了這首與尼采的著作同名的交響詩：《查拉圖斯特拉如是說》，這個作品驚人的程度，絕對不輸尼采深奧難懂的哲學思想。有人對理查·史特勞斯企圖想以音樂來描寫哲學的大膽作風提出

理查·史特勞斯作品集的扉頁。

質疑，然而他只是淡淡地回答：「我寫的並不是哲學化的音樂，我只是想以音樂為手段，來傳達尼采偉大的超人思想。」

如果你對以上的說明仍感到困惑，其實那也不太重要，重要的是，這個偽裝深奧的曲子其實十分的大眾，在你人生的某一個場合、或是某一段電視或電影的配樂、甚至是年終尾牙的慶功宴上，你一定聽過這支曲子（就算不曾聽完整曲，至少也聽過前面三分鐘）！它的偉大，就在於它實在太驚人了，讓人難以將它忽略。

電影《2001 年太空漫遊》的第一幕，就是以這首曲子作為主角的。首先銀幕上一片漆黑寧靜，接著小號吹奏三個莊重的長音符緩緩登場，然後精采的來了

曲目推薦

專輯名稱：Richard Strauss：Also sprach Zarathustra

演奏 / 指揮：Herbert von Karajan

專輯編號：466388 DG 環球

弦外之音

音樂家語錄

　　理查‧史特勞斯是「作曲、指揮」雙棲的音樂家，從他持久而精采的音樂生涯來看，我們實在不得不佩服他充滿想法的工作原則。

　　在作曲領域裡，他以嚴謹而不斷求新的態度，創作了許多寫實主義色彩的作品，因此他表示：「聲音才是表達真實事物的媒介，語言只是用來暗示而已。」

　　在指揮舞台上，他更是少數叫好又叫座的指揮大師，後人對他的名言語錄莫不視為傳家寶典，其中十分經典的一句話是這麼說的：「一個指揮家只需拿出他的右手來工作，至於左手呢，讓他插在褲袋裡就可以了。」

　　理查‧史特勞斯站在指揮台上的模樣就是這麼清醒平靜、完全置身於事外，對於一些誇張、情緒化的指揮家，他則表示：「乾脆用耳朵指揮算了！」

理察‧史特勞斯身處在戰車上，由女武神及飛馬陪伴著準備離開威瑪。

亞伯‧威恩格伯為《查拉圖斯特拉如是說》所繪製的樂譜封面。

——龐大的樂團奏出雷鳴般巨大的聲響，定音鼓與戲劇性的和弦聯手製造一陣雷霆萬鈞的聲響，充塞於整個宇宙間，彷彿要宣告一件極為重要的事。這時銀幕遠方升起了一道曙光，地球的黎明以智慧之姿降臨，大地也漸漸甦醒。這種天體運轉般遼闊壯麗的畫面，是尼采筆下超人所見的黎明；而理查‧史特勞斯則用了層層堆疊的合聲、緩緩加強的力度，來製造一股無比震撼的氛圍，此刻，人類對大自然的崇敬與臣服，也隨著樂團驚天動地的狂飆而升到最高點。

　　在人聲鼎沸、一片喧鬧的晚宴現場，如果你是想要抓回賓客注意力的音控人員，不妨試試以這一段磅礡的曲子來作為開場音樂，它的效果絕對你想像中還要驚人。

芭蕾舞劇《柯貝利亞》之 《洋娃娃圓舞曲》"Coppelia"

德利伯　Leo Delibes, 1836-1891

音樂家生平

著名的法國歌劇家和芭蕾舞劇作家德利伯從小就在優良的音樂世家中長大，他的家人皆從事或擔任和音樂相關類型的工作，自己也順利的進入巴黎音樂學院就讀，他的音樂起步之路可說是既順遂又如意。接下來介紹的芭蕾舞劇《柯貝利亞》是德利伯的代表作，此一作品不僅讓他聲名大噪，值得一提的是德利伯還將民族舞蹈和芭蕾舞融作為一體，此一作法甚至令柴可夫斯基都欽佩不已。

　　《柯貝利亞》是德利伯在一八七〇年所創作的芭蕾舞劇。這齣舞劇是根據霍夫曼原著《睡魔》所改編的，劇中的少年傅蘭慈愛上了擺在櫥窗裡的一個漂亮娃娃，他以為娃娃是玩具製造師的女兒，根本不知道自己愛上的是一個玩具呢！傅蘭慈的移情別戀讓未婚妻傷心不已，而被娃娃迷得神魂顛倒的傅蘭慈，還偷偷地潛入洋娃娃主人家裡，企圖向娃娃傾吐愛意。不過傅蘭慈也因此知道自己愛上的是一個玩具娃娃，終於又回到未婚妻身邊。

　　這個故事在現代人的眼裡看來，還真是荒謬可笑，不過我們可以想像在當時手工娃娃的細緻美麗，栩栩如生的模樣，一定勝過許多真實的美人呢！《洋娃娃圓舞曲》是這齣舞劇最著名的一段音樂，小巧可愛，旋律委婉典雅，讓人不難想像真人假扮的娃娃開心跳舞的模

弦外之音

芭蕾

芭蕾是一個用音樂和舞蹈來說故事的表演形式。

音樂在芭蕾舞劇當中，最早只是用來讓舞者展現肢體動作的背景音樂，一直到柴可夫斯基寫了絕妙的芭蕾音樂後，大家才真正開始聆聽芭蕾裡的音樂。漸漸地芭蕾舞曲脫離了舞蹈，甚至成為管弦樂團獨立演奏的曲目，例如一些著名的芭蕾組曲，即使不明白劇情的內容，也可以毫無困難地聆賞。因為這些優美的音樂，本身的內容與美感就已經夠豐富了！

樣，也難怪傅蘭慈會被迷得團團轉了。喜歡圓舞曲的愛樂者，一定也會喜歡《洋娃娃圓舞曲》的優雅動人，它的俏皮惬意，也十分適合拿來當作是電影或戲劇的配樂喔！

曲目推薦

專輯名稱：Delibes：Coppelia

演奏 / 指揮：Andrew Mogrelia

專輯編號：8553356-57 Naxos 金革

《輕騎兵》序曲

Light Cavalry Overture

蘇佩　Franz von Suppe, 1819-1895

音樂家生平

蘇佩是奧國的作曲家，他在世時曾寫了許多膾炙人口的輕歌劇，
在當時的樂界十分活躍。蘇佩的作品兼融了優雅的維也納風格與明朗的　義大利情
調，很受樂迷們的喜愛，但後來這些輕歌劇作品、室內樂或交響樂都漸漸的被人淡忘
了，現今唯有《輕騎兵》及《詩人與農夫》兩首序曲仍廣泛被演出。

\quad《輕騎兵》是蘇佩在一八六六年依維也納詩人柯斯特的詩文改編
的輕歌劇，描述皇家精銳部隊出兵打仗的盛況。一開始即以小喇叭、法
國號相繼吹奏出征的號角，銅管怒號蓄勢待發，將軍正集結、檢視這支
壯盛軍隊。接著將軍派出先鋒戰士刺探軍情，韃韃提琴聲穿梭於危險
的戰區，回報進攻的信號。這時傳來輕快的答答馬蹄，雄壯的輕騎兵軍
隊出發了，原野上捲起沙塵，接著展開一陣殺戮，你來我往短兵相接，
黃沙滾滾瀰漫著緊張的氣氛。中段，節奏突然緩和，豎笛哀哀鳴唱著悲
歌，彷彿為戰死的同袍哀泣，又如黃昏日暮，疲倦的軍隊收兵歸來。隨
著黎明的到來，輕騎兵馬上又展開了更激烈的奮戰，音樂再度回到輕
快的行進節奏，並隨著破釜沉舟的決心，軍隊氣勢越來越高昂，最後所
有樂器齊奏出勝利的萬丈光芒，以壯麗的高潮宣示這次漂亮的勝仗。

\quad《輕騎兵》序曲有著輕快活潑的節奏，樂曲的旋律單純易懂，透
過嘹亮的音響描述旌旗飄揚、騎兵交戰的壯觀畫面，可謂「有情有

序曲

　　序曲是整場歌劇或芭蕾舞劇的開場白，通常由管弦樂團演奏，內容與結構不會太複雜，最大的功用是告訴正興奮交談的聽眾們：嘿！好戲要上演了，開始專心欣賞囉！許多序曲到後來甚至比歌劇本身還有名，這是因為一齣歌劇的搬演費時費力，但好聽的序曲卻能時常拿來演奏，也十分受歡迎。另一種序曲本身與歌劇並無關係，作曲家們把序曲當作主角來寫，只為呈現某個畫面或抒發感情罷了，例如：布拉姆斯《大學慶典》序曲，就是個例子。

　　還有哪些動聽的入門序曲呢？

莫札特：《費加洛婚禮》歌劇序曲

韋伯：《魔彈射手》歌劇序曲

羅西尼：《塞維利亞的理髮師》歌劇序曲

柴可夫斯基：《一八一二》序曲

景」、「高潮迭起」，十分適合當作節目的揭幕樂或作為各種配樂；亦適合親子共賞，以及拿來趕走瞌睡蟲之用。

曲目推薦

專輯名稱：Rossini & Suppe: Ouverturen

演奏 / 指揮：Berliner Philharmoniker / Herbert von Karajan

專輯編號：415377-2 DG 環球

《春天的呢喃》Rustle of Spring

辛定　Christian Sinding, 1865-1941

音樂家生平

辛定原本立志成為小提琴家，最後卻轉向作曲之路，他被公認為繼葛利格之後最重要的挪威作曲家，受到樂壇相當高度的評價。他的曲風不僅具備了葛利格國民樂派的色彩，一生創作也頗為豐碩，這首《春天的呢喃》則奠定了他在樂壇的地位高度。

春天的腳步就像這首《春天的呢喃》一樣，輕盈、優雅如清風拂過草地、花尖一般，溫柔得叫人心都醉了。辛定，這位挪威的作曲家，在這首曲子中讓我們彷彿看見了花仙子揉著惺忪的睡眼，爭先恐後地張開大眼睛醒來時的聲音，連續而綿密的鋼琴聲，如同花開時的迸裂聲，大珠小珠落玉盤的輕盈琴音，讓人真的聽見了春天踩著風的足跡輕輕到來的腳步聲。

這首《春天的呢喃》組曲創作於一八八八年，起初是一首小提琴與鋼琴的合奏版本，是一首短篇小品，先以鋼琴獨奏形式問世，但由於受到廣大樂迷的喜愛，之後的編制從三重奏、長笛獨奏乃至於軍樂隊、管弦樂等，難以計數的改編曲紛紛問世。這首三樂章組曲不是敘事性樂曲，反倒是頗有幾分神似具體而微的協奏曲。

《春天的呢喃》第一樂章為急板，6/8 拍，整個樂章是以 16 分音符交錯為主；第二樂章為慢板，2/4 拍，曲式為 ABA 三段式；第三樂章為 3/4 拍，整個樂章的節奏感強烈，充滿朝氣。這首曲子是辛定

弦外之音

廣告時間

跟春天有關的音樂還可以聽——

韋瓦第：《四季》中的《春》

史特拉汶斯基：《春之祭》

孟德爾頌：《春之歌》；藝術歌曲：《春天》、《春風》

小約翰·史特勞斯；《春之聲》

馬友友的大提琴協奏曲；《阿帕拉契之春》

貝多芬的小提琴奏鳴曲；《春》

鋼琴曲集《小品六首》中的三首曲子，由柏林知名的出版商彼得斯出版社發行，出貨量高達一百萬本。辛定在旅居柏林期間，曾經為了購買樂譜，向彼得斯出版社賒下了一筆不小的帳款，就在他四處籌措還錢時，出版社來函告訴他這個喜出望外的消息：「因閣下的鋼琴小品《春天的呢喃》銷路甚佳，敝社已獲得豐厚的利潤，故所欠書款不必寄還，隨函並退還閣下所立之五萬馬克欠條。」

曲目推薦

專輯名稱：Christian Sinding：Rustle of Spring

演奏／指揮：Bjarte Engeset

專輯編號：557017 Naxos 金革

交響詩《小巫師》L' apprenti sorcier

杜卡　Paul Dukas, 1865-1935

音樂家生平

法國作曲家杜卡一八六五年出生於巴黎，他的音樂既有德國
浪漫樂派的自由與色彩，又兼具了法國式感性的內涵，但是
他對作品的要求十分嚴格，所以他每一首曲子都是嘔心瀝血
字字斟酌而出的，只要稍具不滿便將寫了一半或已完成的樂譜
通通燒成灰燼，是故杜卡只留下十三首作品傳世，但件件均是精
心雕琢的傑作。完成於一八九七年的交響詩《小巫師》是他的成名曲，其他的傳世樂
曲還有華麗的歌劇《阿良納與藍鬍子》，以及學生從火堆中搶救出的《拉貝利》。

交響詩《小巫師》乃根據哥德的敘事詩所編成，故事內容敘述魔
術師有一把神奇的掃帚，這把掃帚在魔術師的命令下能幫忙各種家
事，有一次魔術師外出不在，他的小徒弟對著掃帚唸出偷偷學到的咒
語，沒想到掃帚果然「活了起來」，得意的小徒弟於是命令掃帚到井
邊去取水。掃帚很聽話的一桶一桶把水提過來，小徒弟看掃帚如此勤
奮耐用，便在一旁打起瞌睡來。沒想到當他一覺醒來，卻發現掃帚仍
不停的提水倒水，結果整間屋子都泡在水裡了！慌張的小徒弟想把掃
帚變回原狀，卻發現自己根本不會解除這個咒語，情急之下小巫師拿
起斧頭猛砍掃帚，碎成木屑的掃帚看似被制服了，但一轉眼所有的木
屑都變成一枝枝小掃帚繼續打起水來！眼看著屋內的積水愈來愈高，
小徒弟知道自己闖了大禍，卻一點辦法也沒有。幸好這時魔術師及時
趕回，唸了一段咒語解除危機，一場鬧劇也終於平靜收場。

杜卡以高妙的管弦樂法來「演出」這一個精采的橋段，以詼諧的效果為嚴謹的古典交響詩帶來不同的樂趣，絢麗的配器法與收放自如的張力，讓這首交響詩具有神奇的戲劇張力，簡直就像施了魔法一般，成為杜卡的傳世名曲。

《小巫師》以一段神祕的弦樂序奏代表不可思議的魔法世界，接著以豎笛奏出「掃帚主題」，小巫師唸了兩次咒語後掃帚開始緩緩動了起來，突然定音鼓砰然一響，接著便是巴松管演奏掃帚提水的主題，活潑有規律的節奏代表掃帚勤奮的提水動作。隨著各種樂器漸次加入，音量愈來愈大，速度也愈來愈快，代表房子裡的積水漸漸多了起來，這時小巫師察覺情況不對，慌慌張張拿起斧頭劈向掃帚，音樂頓時安靜了下來，不過這只是暴風雨前的寧靜，不久後小掃帚一一復活，「掃帚提水」的主題再次響起，這回小提琴、巴松管、低音管與倍低音管、法國號與豎笛通通加入了提水的行列，音樂一片懸疑緊張，達到張力十足的高潮。一陣兵荒馬亂後，沉穩的銅管代表老巫師回來解除咒語了，這段尾奏又回到與序奏相同的慢拍子，掃帚也乖乖變回原形。

美國迪士尼公司在一九四〇年推出的音樂動畫《幻想曲》中，最著名的一段便是由米老鼠主演的「小巫師」。卡通的詼諧與《小巫師》多采多姿的音樂色彩搭配得天衣無縫，活潑的動畫配上此曲精采的魔法效果，再加上米老鼠逗趣幽默的演出，真是動畫與古典樂結合的經典範例。

巴松管

　　巴松管還有個綽號叫「低音管」（可別和銅管家族的低音號搞混了），從這個綽號便可知它是木管家族中聲音最為「穩重、瘖啞」的一員，但這並不是巴松管的全部，事實上，其音色雖然較為低沉，卻仍能做出各種多采的變化，有時淳厚、有時強壯、有時哀慟……可說是一種婀娜多姿的樂器。

　　認識巴松管，你可以從普羅高菲夫的《彼得與狼》得到滿意的初體驗。在《彼得與狼》中，巴松管的角色是小彼得的爺爺，低沉的聲音詮釋慈祥的老爺爺真是恰如其分。

還有哪裡可以聽見巴松管的嗚咽？

莫札特：《降 B 大調巴松管協奏曲》

布拉姆斯：《第四號交響曲》

柴可夫斯基：《第六號交響曲》第四樂章

杜卡：《小巫師》

曲目推薦

專輯名稱：Macabre Masterpieces

演奏／指揮：Various artists

專輯編號：8.557930-31

Naxos 金革

歌劇《塞維利亞的理髮師》序曲

Il Barbiere di Siviglia

羅西尼　Gioachio Antonio Rossini, 1792-1868

音樂家生平

出生於一七九二年義大利的羅西尼從小就才華洋溢，並在家
人的引導啟發下，順利的展開音樂學習之路。一八一六年，他
的喜歌劇代表作《塞維利亞的理髮師》發表後，令他轟動樂壇。
一八二九年上演的《威廉泰爾》更是將羅西尼推上世界歌劇舞台的高峰；然而，此時
的他卻選擇隱退，轉向創作鋼琴曲、器樂曲等音樂小品，靜靜的安享晚年。

一八一六年，就在羅西尼生日的前幾個禮拜，這位年輕的作曲家
接到歌劇院老闆最新的任務：「羅西尼！這齣歌劇三個禮拜後就要上
演了，不過劇本也還沒出來……呃，沒關係，我會催他寫快一點的，無
論如何這幾天你們一定要把劇本和音樂搞出來，知道嗎！」沒錯，歌劇
《塞維利亞的理髮師》只花了三個禮拜的工作天就趕出來了，「慢工出
細活」這句話在羅西尼的腦中是不成立的，但千萬不要懷疑這齣歌劇
的品質，事實上，它正是流露羅西尼喜劇天份最偉大的作品！

《塞維利亞的理髮師》故事內容敘述年輕的公爵愛上美麗的富家
女羅西娜，但羅西娜的監護人巴特羅醫生卻為了佔有羅西娜的財產也
想娶她為妻。公爵為了接近羅西娜想盡各種辦法，還找了村裡的理髮
師擔任「愛情軍師」。足智多謀的理髮師果然不負所託，雖然歷經了
幾番波折，但終於讓公爵與羅西娜歡喜成婚，締造了一段良緣。

羅西尼的漫畫肖像。

　　喜歌劇聖手羅西尼擅長以幽默又諷刺的方式描寫人生百態，他以高明的管弦樂法、喜感洋溢的旋律為舞台上的戲劇作精美的包裝，《塞維利亞的理髮師》便是他最知名、最受歡迎的作品；其中的「序曲」也是這齣喜歌劇最有名的一首，亦時常被獨立拿來演奏。此曲以奏鳴曲式作成，首先弦樂和長笛奏出開頭的主要旋律，經過兩個有力的和絃後，展開了一段優美的序奏。首先小提琴演奏熱鬧愉快的第一主題，逐漸發展擴大，然後由木管接手，導引出小提琴的第二主題。樂句持續發展，力度與厚度也逐漸累積醞釀，終於來到一個「引爆點」，在熱烈的氣氛中光輝絢爛的結束。

曲目推薦

專輯名稱：Rossini：Il Barbiere di Siviglia

演奏／指揮：Hermann Prey

專輯編號：457733 DG 環球

《塞維利亞的理髮師》於 1963-64 年在米蘭史卡拉劇院演出時的佈景。

《塞維利亞的理髮師》中的人物造型。

《塞維利亞的理髮師》樂譜封面。

　　這齣歌劇上演那年，四十六歲的貝多芬正著手於輝煌的《第九號交響曲》，由於《塞維利亞的理髮師》實在太轟動了，連貝多芬都忍不住親身跑去觀賞。沒想到這齣喜歌劇竟然也溶化了愛發脾氣的大師，貝多芬向羅西尼恭賀：「啊！羅西尼，像《理髮師》這樣優秀的作品，你一定要繼續寫下去……。」換作是一般人，當然會捧著樂聖的金玉良言再接再厲，但羅西尼可不是這樣想的，這位視美食與享樂為一切的作曲家，在四十歲那年便退休研究心愛的食譜去了，他可不像貝多芬有那麼多苦難要宣洩、一年到頭迎著風雪爬過一座又一座的高山……。事實上，只要有享用不盡的義大利香腸長伴左右，這位喜劇天王便心滿意足，快樂得不得了了！

《威風凜凜進行曲》

Pomp and Circumstance Marches

艾爾加　Edward Elgar, 1857-1934

音樂家生平

艾爾加出身微寒，沒受過什麼正統音樂教育的他，其音樂啟蒙來自於經營樂器買賣的父親以及自己的勤奮苦學；後來他憑著堅毅的信念與卓越的作曲才能，不僅在英國的上流社會打出一片天下，更成為近兩百年來最紅的英國作曲家，這位享譽國際的艾爾加終於替沉寂許久的英國，樂壇揚眉吐氣了一番。

艾爾加的成名曲是交響作品《謎語變奏曲》，後來的清唱劇《杰隆蒂斯之夢》、《威風凜凜進行曲》、《小提琴協奏曲》與《大提琴協奏曲》等也都是艾爾加巔峰時期的上乘之作，其中的《威風凜凜進行曲》更是隆重地歌頌大英帝國鼎盛時期的輝煌氣勢，光是看這個神氣十足的標題，就可以想見音樂是多麼盛大有朝氣，而且與傳統英國風味息息相關了。

《威風凜凜進行曲》包含了第一到第五號共五首曲子，而「威風凜凜」的標題乃出自莎士比亞劇本：《奧塞羅》，其原意指的就是「盛大的遊行」。這五首進行曲最著名的就是 D 大調的第一號，樂曲一開始便有雄糾糾的氣勢，也頗有熱鬧的遊行風味，樂曲行進至中段從陽剛的進行曲一轉為高貴莊重的三重奏，艾爾加自己預料這段旋律

進行曲

　　「進行曲」原本是舞曲的一種，但因為它輕快的節奏與明朗的旋律有一種振奮人心的效果，於是後來遂演變為軍隊行進的樂曲或大眾聚集的儀式音樂之用。

　　「進行曲」是引導兒童進入古典音樂非常適合的一種曲式，因為大部分的進行曲皆活潑簡單，十分能引起孩童的興趣與喜愛，也十分適合律動之用，例如艾爾加的《威風凜凜進行曲》便是一首既莊嚴又能鼓舞士氣的通俗樂曲。

　　還有哪些好聽的進行曲呢？

貝多芬	：《土耳其進行曲》
舒伯特	：《軍隊進行曲》
孟德爾頌	：《結婚進行曲》
老約翰‧史特勞斯	：《拉德斯基進行曲》
華格納	：《婚禮進行曲》
柴可夫斯基	：《斯拉夫進行曲》
蘇沙	：《永恆的星條旗進行曲》

　　「肯定會讓他們醉倒」，果然這是一段充滿懷舊的曲調，似乎是對舊日時光的無限緬懷。懷舊過後第一主題重現，又回到熟悉的熱鬧氣氛中，但更加莊嚴的三重奏曲調隨後又再度現身，不過這一次它將樂曲帶往一個華麗又無比振奮的結尾，雄壯俐落的結束全曲。

艾爾加後來在回憶錄裡寫道：「我永遠忘不了《D大調第一號進行曲》演奏結束時的盛況──所有的聽眾都站了起來大喊『安可』（當時節目只進行到一半），於是我只好再指揮了一次，但結果還是一樣，聽眾們根本就是不打算讓我按照節目單繼續演出……為了維持秩序，我只好第三次指揮這首進行曲。」我們相信艾爾加所說的絕對一點也不誇張，因為一直到今天，這首曲子仍是介紹英國皇室慶典影片的最佳配樂，也常常出現在英國高中的畢業典禮上，艾爾加讓所有的英國人都想起了昔日的光榮，更用音樂為不斷消逝的歲月留住了光輝。

曲目推薦

專輯名稱：Classic Marches

專輯編號：BVCC 37294 BMG 新力

演奏家：Leonard Slatkin

《少女的祈禱》

La Priere d'une Vierge, Op.3

芭達潔芙絲卡　Tekla Badarzewska-Baranowska, 1834-1861

音樂家生平

全世界傳播最廣的鋼琴名曲——《少女的祈禱》出自於一位波蘭女鋼家芭達潔芙絲卡的作品。從未受過任何正統音樂訓練的她，是靠自修學琴的；可惜的是，她在二十三歲就已經香消玉殞，成了永恆的少女。

　　《少女的祈禱》絕對是一首耳熟能詳、家喻戶曉的名曲，全拜身為「垃圾車駕到的主題音樂」之賜，這首名曲傳遍了全台的大街小巷，每當接近某個關鍵性的時刻，街坊鄰居總是人手拎著一袋垃圾駐足於巷口等候垃圾車大駕光臨。不久，遠方終於傳來清脆的《少女的祈禱》，樂聲由遠而近，終於盼到可愛的垃圾車啦，大家完成這一天最後一項重要的任務，心滿意足地回到屋內繼續收看連續劇，在闔上大門的那一剎那，還可以聽見《少女的祈禱》漸去漸遠的低語呢！

　　我們真的很感謝那位把《少女的祈禱》選作垃圾車主題曲的傢伙，他獨到的眼光讓我們每天能聆賞這一首珠落玉盤晶瑩的小品；他過人的睿智為古典與生活作了最完美的連結，讓疲累的人們在倒垃圾的片刻也能欣賞美好的樂章。老實說，雖然我們都是因為倒垃圾才認識這首曲子的，但若是能把曲子找出來單獨完整的聽過，大家一定會

弦外之音

鋼琴

鋼琴之所以被稱為「樂器之王」，絕對不只是因它那壯碩無比的體積。它最偉大的地方便是它寬闊的音域，一個偉大的鋼琴手可以在它的身上如魔術師一般變化各種花樣，更重要的是，你想想看在整個管弦樂團中，除了鋼琴還有那樣樂器能一面展現主旋律同時還為自己伴奏呢？

偉大的鋼琴又可分為兩種，一種是躺著的平台鋼琴；另一是站著的直立式鋼琴。平台鋼琴能夠製造非常巨大的音量，它的音色與表現力也是直立式鋼琴所不及的，所以它多用於演奏會的現場，專業的音樂人士或作曲家也都會盡力存錢買上一台（其實富家千金也時常得到這種豪華的生日禮物啦！）。而直立式鋼琴則是中產階級家庭的福音，雖然它不比平台鋼琴來得敏銳飽滿，但若是演奏者能好好的對待音樂，平台鋼琴還是會有令人激賞的表現的。

鋼琴總共有八十八個琴鍵與藏在琴身中無以數計的金屬線（也就是琴弦），只要你輕按某個琴鍵，有一個連接的小觸鎚便會敲在琴弦上，若是按得大力一些，小觸鎚便敲得更大力，琴鍵的觸覺是很敏銳的，作曲家們便充分運用這個特性寫出千千萬萬感人肺俯的鋼琴曲。

鋼琴的底部有三個踏板，這些踏板可不是給演奏家拿來放腳的，其實它們各有其專門的功用喔。最右邊的是「延長音踏板」，可以讓音符連著音符製造一種波濤洶湧延綿不絕的效果；最左邊的是「弱音踏板」，負責讓音量變得軟弱無力；中間的「特定延長音踏板」則有讓某個音符延長的功能，不過因為它的實用性低，許多鋼琴已經將它淘汰了。踏板的功能讓音色變得更加豐富有變化，所以每個音樂家在演奏曲子時，可都是手腳並用，忙碌得不得了呢！

更喜愛這段每天在街頭巷尾流竄的旋律，甚至願意在睡前跟著音樂來段禱告，讓這位美麗少女的純潔之音伴我們入眠。

作曲者芭達潔芙絲卡是波蘭的女鋼琴手兼作曲家，這首《少女的祈禱》是她十八歲時的作品，抒情的行板彷彿描寫一位純潔的少女獨自跪在教堂的神壇前，低著頭誠摯禱告的模樣。少女對未來的綺思飄散在肅穆的教堂中，一抹陽光穿透彩色玻璃照著她未經世事的側臉，祈禱的主題再次響起，人們也透過少女清澈的眼眸望見神的應允。

《少女的祈禱》以主題與變奏的形式譜寫，單純的架構、充沛的感情、流暢的樂思使得它成為每個學鋼琴的人都想挑戰的曲子。若是初學者能征服此曲，掌握曲子的精髓並富有感情的彈奏，相信會是對自己的一大鼓勵；在許多沒有故事的練習曲之後，彈彈這首柔美的小品，也是一種很好的調劑呢！

曲目推薦

專輯名稱：A Maiden's Prayer / The World's Favorite Piano Pieces

演奏 / 指揮：Walter Hautzig

專輯編號：BVCC 37288 BMG 新力

歌劇《鄉間騎士》之《間奏曲》

Cavalleria Rusticana : Intermezzo

馬士康尼　Pietro Mascagni, 1863-1945

音樂家生平

馬士康尼是義大利作曲家與指揮家，一八六三年出生，一九四五年卒於羅馬，享年八十二歲。獨幕歌劇《鄉間騎士》是他的成名之作，也是義大利寫實歌劇最初的代表作。馬士康尼在劇中摒棄了王公貴族的角色、神話傳說的題材，也沒有戰爭或歷史的故事；他所採用的故事背景是現實的、生活的，主角是中下階級的百姓，這種寫實主義風格對當時歌劇作曲家造成很大的影響，馬士康尼也因此成功的嶄露頭角。

　　《鄉間騎士》一八九〇年於羅馬首演，這是一齣描寫鄉村男女愛恨糾葛的感情戲，故事背景就發生在西西里島的鄉下，男主角杜利都與少女珊杜查原是一對戀人，但後來杜利都愛上另一位有夫之婦，珊杜查傷心欲絕，她明明還愛著杜利都，卻又妒火中燒怨恨他的不忠與欺瞞，於是珊杜查向杜利都新情人的丈夫揭露這個祕密，最後杜利都為這段非法的出軌陪上了一條性命，全劇以男主角的死亡悲劇收場。

　　此「間奏曲」取自《鄉間騎士》的下半段，音樂響起時，舞台的背景是座潔白寧靜的教堂，教堂內正進行復活節的禮拜儀式。「間奏曲」由豐富的弦樂合奏營造莊嚴肅穆氣氛，優美的弦樂與柔和的旋律線讓這曲顯得格外安祥。這雖是首短短四分鐘的曲子，但從一開始盈滿虔敬的心情，慢慢擴展至充滿感情的高潮，激越的情感在豎琴的伴奏下

十分細膩動人。這是首會惹人流淚的曲子，也是首能夠安慰人的小品，他以單純的弦樂來傾訴感情，如此真誠潔淨的聲音，必能觸動人心。

弦外之音

十九世紀的義大利歌劇

　　提到義大利的音樂，歌劇這領域是所有義大利人最引以為豪的，十九世紀後義大利歌劇隨著浪漫主義的精神做了許多革新，戲劇與音樂的份量獲得平等的重視，十九世紀末期更確立寫實主義歌劇的發展，歌手們除講究演唱技巧，對於劇中人物性格的捕捉也更為生動深入。

　　十九世紀的義大利有哪些著名的歌劇作曲家與他們的代表作呢？

羅西尼：《絹絲樓梯》、《塞維利亞的理髮師》、《威廉‧泰爾》

董尼才悌：《愛情靈藥》、《拉美默的露琪亞》、《聯隊之花》

威爾第：《弄臣》、《遊唱詩人》、《茶花女》、《阿依達》

浦契尼：《波西米亞人》、《托斯卡》、《蝴蝶夫人》、《杜蘭朵公主》

白利尼：《夢遊女郎》、《諾瑪》

馬士康尼：《鄉間騎士》

曲目推薦

專輯名稱：Mascagni：Cavalleria Rusticana

演奏／指揮：Herbert von Karajan

專輯編號：457764 DG 環球

《小夜曲》 Serenade

德利果　　Riccardo Drigo, 1846-1930

音樂家生平

德利果出生於義大利威尼斯，是當代著名的鋼琴手、指揮家兼作曲家，曾經創作多部歌劇、芭蕾舞音樂與鋼琴曲，譽享國際的德利果曾被延聘至俄國，在聖彼得堡皇家歌劇院擔任指揮以及宮廷芭蕾舞團的音樂總監，四十年的俄羅斯歲月讓德利果幾乎把他畢生最精華的音樂生涯都奉獻於此。

　　德利果的《小夜曲》原來是他的芭蕾舞劇《富有的丑角》之中的插曲，是一首浪漫的聲樂作品，而今這首優美的樂曲時常以其它的獨奏樂器改編，也是音樂會常見的演奏曲目。不過若要真正「善用」此曲，應該將它恬靜的旋律拿來烘托出臨睡的溫馨氣氛，因為這首《小夜曲》就好像鑲在夜幕中點點晶瑩的星光，極為可愛迷人。

　　這首《小夜曲》是德利果相當出色的作品之一，原曲配有歌詞，大意是：「一片汪洋之中，一抹金色彩霞映照出閃爍的光輝，朦朧的月暈中有我愛人的一絲惆悵，我獨自佇立海邊，等待他的出現，一股喜悅之情也油然而生。」或許受到故鄉威尼斯浪漫船歌的影響，這首小夜曲的節奏也像是一艘在夜裡隨波擺盪的小輕舟，搖曳生姿的韻律、輕鬆悠閒的氣氛，聽起來讓人全身無比舒坦。

　　所謂沒有壓力的聲音應該就像德利果《小夜曲》一樣吧！簡簡單單的旋律流露夜晚的祥和芬芳，點綴出一片繁星閃爍。

弦外之音

雙簧管

　　雙簧管是種嚴苛的木管樂器，「會吹」與「不會吹」的差別，剛好就是「圓滿的天籟」與「鼻塞的鴨叫聲」間的差距。它發聲的方式是藉著空氣帶動兩片簧片的振動而發出聲音。在管弦樂團裡的雙簧管有個非常、非常重要的任務——在正式演出前吹出一個飽滿又自信的A音，以便讓所有樂器進行調音的工作。為何樂團要以雙簧管的音高為標準呢？主要是因為它很容易變換音高，若以其它樂器為準來調音，那麼當所有樂器都準備好時，雙簧管的音高肯定還在太空漫遊，為避免這種不幸發生，便決定一律以雙簧管的音高為基準來進行調音。當然了，雙簧管在出場前必須先與調音器對過音高，以便給全體樂器一個完美的交代。

　　但雙簧管並非是花最長時間調整音高的一樣樂器——如果演出成員中包括鋼琴時——它馬上就被鋼琴比下去啦！想像一下，如果調整一根琴弦需要一分鐘的話，搞定鋼琴的時間就得花上八十八分鐘！所以當雙簧管遇上鋼琴時，它還是得臣服於麻煩的樂器之王。事實上，聰明的它們會在演奏前雙雙進行「彈道比對」，確保兩者的音高和諧一致、完美無暇，接下來要擺平其它的樂器便輕鬆許多啦！

曲目推薦

專輯名稱：The Greatest Hits

演奏 / 指揮：James Galway

專輯編號：BVCC 37284 BMG 新力

國民樂派時期

隨著浪漫時期樂派自由與平等的精神與主義持續發酵之下，伴隨著政治動盪與革命運動悄悄興起的國民樂派正緩緩擴大蔓延。此時期的音樂家帶著一股民族意識的覺醒，以發揚祖國民間音樂為榮，大力推舉民族音樂，展現民族特有風情。

《幽默曲》

Humoresque in G flat Major

德弗札克 Antonin Leopold Dvořák, 1841-1904

音樂家生平

誕生於捷克的德弗札克從小就在家鄉、親友的傳唱下，對民間歌謠
或是鄉村歌曲有相當程度的了解。長大後的他藉由家人和良師的協助，再加上自己努
力不懈的精神，終於在音樂界嶄露頭角，其中以「愛國」為主題的清唱劇《讚歌》更是
獲得熱烈的回響。

　　一九〇三年，德弗札克罹患高血壓臥病在床，著名小提琴家克萊
斯勒前往探視，由於克萊斯勒曾經改編並演出德弗札克的《斯拉夫舞
曲》，所以臨走前還不忘問這位病床上倦容滿面的病人：「還有沒有
什麼好作品可以演出？」結果德弗札克指了指床邊一疊凌亂的樂譜，
說：「你自己找找看吧！」克萊斯勒從那一堆樂譜中「挖」出了這首
《幽默曲》，這首第七號降 G 大調是德弗札克鋼琴曲集《幽默曲》中
的最後一首，克萊斯勒特別鍾愛這首可愛清新的小品，於是將之收列
為自己經常演出的曲目，讓這首曲子成為膾炙人口的世界名曲，就連
小提琴的改編版也十分動聽迷人。

　　德弗札克是少數農家出身的作曲家，其音樂也時常帶著濃濃的鄉
土味，如果你看過他的照片，會覺得這些淳樸的作品，果然就是從這位
害羞的鄉巴佬手中寫出的。指揮家畢羅形容德弗札克是「長得像補鍋
匠的天才」，更有人說他是：「近代長得最像牛頭犬的音樂家」呢！沒

德弗札克鋼琴小品《八首幽默曲》的樂譜封面。

錯，滿臉大鬍子的德弗札克肯定是頭無憂無慮、不會咬人的牛頭犬，愛鄉愛國愛和平的他寫出的《幽默曲》既俏皮又詼諧，是連小學生都會哼上兩句的輕快小曲。

　　降 G 大調《幽默曲》由 A-B-A 三部所構成，A 段節奏活潑輕巧，旋律甜美可愛，像一個調皮的孩子撐著傘在雨中玩耍；B 段氣氛陡然一變，曲風從快樂急轉為哀傷的慢板，憂鬱的旋律倒像一個藏滿心事欲言又止的少女。正當我們納悶發生了什麼事的時候，德弗札克又讓俏皮的 A 段回來了，他說：「沒事啦，開個小玩笑嘛！」於是大家會心一笑，又隨著輕快的節奏開心起來。《幽默曲》是浪漫時期「特性小品」的一種，以此為題的樂曲多是輕柔愉快的作品，這些曲子像一個充滿人情味的朋友，溫暖卻不吵人，任你高興隨時點播，它便忠實的為生活帶來高貴不貴的樂趣。

曲目推薦

專輯名稱：Dvorak In Prague：A Celebration

演奏/指揮：Yo-Yo Ma / Itzhak Perlman / Seiji Ozawa /
專輯編號：SK46687 Sony 新力

b 小調《大提琴協奏曲》

Cello Concerto in b Minor

德弗札克　Antonin Leopold Dvořák, 1841-1904

　　一八九二年到一八九四年間，捷克作曲家德弗札克暫居美國擔任國家音樂院院長，這段時期他所創作的樂曲與當時的美國生活息息相關，曲風不但從純粹的波西米亞風格加入了美國音樂元素，而且也表現出一個遊子對故鄉的深深思念。《新世界交響曲》是美國時期的代表作，而這首降 b 小調《大提琴協奏曲》則是他客居美國最後一年寫出的作品，大提琴溫暖的音色與管弦樂團表現出美國這塊土地自由又粗獷的民族色彩，同時也傳達了他對故鄉所有人事物的深切想念。

　　降 b 小調《大提琴協奏曲》是德弗札克唯一的大提琴協奏曲作品，但早在譜寫此協奏曲之前，他即完成了另一些大提琴與管弦樂合作的曲子，對於如何用大提琴的特質譜寫旋律、如何讓大提琴與管弦樂巧妙搭配融合、如何使低沉內斂的大提琴與豐富的管弦樂取得平衡等等，都有了相當的經驗與技巧，這些有利的要素再加上樂曲中單純開朗的節奏、變化豐富的旋律，讓世人對大提琴協奏曲有了更深的體認，就連布拉姆斯聽了此曲後，都感嘆的說：「我怎麼都沒想到大提琴協奏曲可以這樣子表現？早知道的話，我就自己來寫一首了！」

　　這首大提琴協奏曲不但將大提琴的音色與技巧發揮得盡善盡美，全部三個樂章的架構亦頗有交響曲式的氣派，創作的理念在三大段

波希米亞的鄉村景色。德弗札克於 1841 年 9 月 8 日誕生在布拉格附近伏爾塔伐河畔的尼拉哈‧基維斯。

中一氣呵成串聯成篇，從快板的第一樂章、田園風的第二樂章、到熱情奔放的終樂章，都可聽見他加入了大量的美國黑人與原住民奔放的民族風味。他在美國寬闊的大地上讓樂思馳騁，寫到第二個樂章時，故鄉傳來他的初戀情人瑟芬娜病重的消息（德弗札克後來娶了瑟芬娜的妹妹安娜為妻，瑟芬娜成了他的大姨子），於是他在樂章中加入了一段七年前所寫的歌曲《讓我獨處》的旋律，以傾訴對往日歲月的懷想。但就在隔年德弗札克終於回到捷克後，瑟芬娜卻也離開了人世，他修訂終樂章的結尾，完整引用了《讓我獨處》的旋律，讓大提琴的呢喃詮釋這首瑟芬娜最鍾愛的曲子，並紀念這段他心中永恆的愛戀。

曲目推薦

專輯名稱：Dvorak & Shumann：Cello Concerto

演奏 / 指揮：Janos Starker

專輯編號：BVCC 37262 BMG 新力

弦外之音

大提琴

　　大提琴是聽起來最像人聲的弦樂器，它的音色溫暖、堅定，但是哭泣的聲音又是如此令人心碎，就像一個藏有很多往事的貴婦，最適合詮釋如詩如歌、又一點也不過分激動的抒情旋律。

　　大提琴的體積略為龐大，演奏者不可能像小提琴手般把樂器夾在下巴上演奏，他們必須坐在椅子上，將大提琴夾在兩腿之間「抱著它」演奏。大提琴的音域寬廣，是低音部的主軸，它在交響樂中大多扮演陪襯的角色，少有機會單獨詮釋主旋律。雖然如此，還是有許多人鍾愛大提琴不甜不膩溫柔優美的音色，而這些大提琴演奏家們，絕大部分都是開朗好相處的傢伙，他們迷人的笑容就像大提琴美麗的聲音一樣，特別會安慰人也擅長傾聽與陪伴，對我們而言，這種善良的朋友是永遠也不嫌多的。

　　有一些著名的曲子就是因為大提琴令人陶醉的聲音才紅起來的，不信的話就聽聽這些精選吧——

巴哈　　：《無伴奏大提琴組曲》

海頓　　：《C 大調大提琴協奏曲》

羅西尼：《威廉泰爾序曲》（開頭的《黎明》中有五隻大提琴獨奏）

聖桑　　：《動物狂歡節》之《天鵝》

艾爾加：《大提琴協奏曲》

　　或是直接去租《無情荒地有琴天》這部片子來看看，在這部杜普蕾的傳記電影裡，大提琴淒美哀傷的聲音貫穿了杜普蕾戲劇性的一生。

《新世界交響曲》

Symphony No.9 in e Minor

德弗札克　Antonin Leopold Dvořák, 1841-1904

一八九三年，在捷克已享有盛譽的德弗札克受邀前往美國擔任國家音樂院院長，他在美國停留了三年，這段期間他對於美國本土民謠、印地安音樂、黑人靈歌等多有研究。後來他根據研究的心得，把濃厚的美國精神與思鄉的情懷融合為一，創作了第九號交響曲《新世界》。《新世界交響曲》具有美國本土音樂的風味，也帶著捷克民族音樂的色彩，其中的第二樂章更有德弗札克對故鄉濃濃的眷戀，是最著名的片段。

第一樂章：慢板到很快的快板。慢板的序奏以大提琴低沉的呢喃開始，木管樂器應和著這個沉思的音型，接著法國號、中提琴與大提琴奏出第一主題，充滿朝氣的旋律讓沉思的氣氛一掃而空。在第一樂章中，我們可以聽到黑人靈歌的旋律與節奏，粗獷豪爽的風味顯示一種大無謂的自信，豐富的旋律不斷的開展變化。最後一段的尾聲逐一回顧曾經出現的主題，管弦樂雄壯的合奏掀起了令人振奮的高潮，熟悉的第一主題也輝煌再現。

第二樂章：緩板。在莊重低沉的和弦上，憂傷的《念故鄉》旋律由英國管緩緩奏出，思鄉的哀愁如泣如訴。這段抒情的旋律充滿了故鄉的泥土味，是一個孤寂的遊子對遠方故土的淒切懷想。木管在中段

引出新的主題，莊嚴的氣氛中抒發著壓抑的哀傷，隨著樂器的加入，越來越飽滿的色彩又逐走了哀傷的氣氛。思鄉的第一主題再度由英國管奏出，這段委婉的傾訴帶著飽和的張力，一種略帶甜美的感受讓平靜取代了一切，一種全新的希望也緩緩在心底升起。

第三樂章：詼諧曲，非常活躍的快板。第三樂章描繪的是印地安人在森林中的舞蹈盛宴，但這段旋律卻帶著濃厚的波希米亞風格。活潑開朗的舞曲在田園間無憂無慮的展開，輕鬆又充滿活力的氣氛與第二樂章的慢板相互映襯。

第四樂章：火熱的快板。九小節的序奏像逐漸加熱的鍋爐，慢慢積聚足夠的動能後，引出了小號與法國號奏出的主題，樂觀又高昂的旋律充滿了力量。第一、二、三樂章的主題於發展部再次被引導出來，回顧的手法讓整首交響曲有完整的統一感。

《新世界交響曲》讓美國人為之瘋狂，也讓捷克人更熱烈的擁抱波希米亞音樂。而德弗札克僅謙虛的表示，這首交響曲是為了表達對美國新世界的印象和致敬，也是對故鄉家園的思念與回顧。

曲目推薦

專輯名稱：Dvorak：Symphony No. 9 "Aus der Neuen Welt"

演奏 / 指揮：Herbert Von Karajan

專輯編號：4355902 DG 環球

《大黃蜂的飛行》

The Flight of Bumble Bee

林姆斯基－高沙可夫　Nikolas Rimsky-Korsakov, 1844-　　1908

音樂家生平

身為俄國「強大五人幫」成員之一的林姆斯基－高沙可夫對俄國的樂壇貢獻極大，不僅為樂曲帶了革命性的影響，還成就了俄國音樂的榮耀。他一生寫了許多樂曲，其中以歌劇和管弦樂的作品成就最高，像《大黃蜂的飛行》、《天方夜譚》等，皆取材於俄國的歷史與民間故事，他能獲得俄國「交響教皇」的美號可說是名不虛傳。

　　你以為古典樂只是一些不痛不癢或裝模作樣的音符組合而成的噪音嗎？關於「音樂是唯一需要付費的噪音」這句話，我們要提出強烈的抗議。有一些古典樂的確是虛張聲勢拿來嚇唬人的沒錯，但大部分的古典樂絕對都有豐富的內涵可以探究，嗯，就算沒有什麼重大的事情要宣告世人，至少，他們會賣力的耍一些把戲逗人開心！現在我們就來見識一下音樂演戲的絕活──掌聲歡迎大黃蜂狂掃過境！

　　別懷疑你的耳朵，首先登場的一連串急速下行半音階，正是大黃蜂振翅呼嘯而過的情景，接著不斷的上行、下行，代表黃蜂高速盤旋的模樣，嗡嗡振翅的聲音由遠而近不斷反覆迴旋，讓人想起炎炎夏日一望無際的田園上空，覓食的黃蜂黑壓壓一片擺出大陣仗。緊湊的主旋律攀升至高音階後，經過幾次的來回飛舞，下降的撥奏和絃終於暗示

聖彼得堡復活教堂一景。

黃蜂的離行，隨著音量的降低，大黃蜂漸行漸遠，終致消失於視線外。

《大黃蜂的飛行》全曲僅僅短短的兩分鐘，但緊湊的樂句、活潑的節拍、不斷高漲的力度，就像在催促著人「快！快！起來運動！還坐在椅子上幹嘛？看看你肚皮上的游泳圈，還有疊著一層脂肪的大腿，再不動就要抬不起來啦！」這段動感十足的旋律原本取自歌劇《薩丹王的故事》，作曲者是俄國「強大五人幫」的成員之一林姆斯基－高沙可夫。現今這首通俗的音樂常被拿來獨自演出，亦被改編為各種樂器的獨奏版。但是我們堅信，它最好的功用是在你揮汗如雨踩著跑步機的時候拿來撥放，保證能加速脂肪燃燒的效率，它神奇的激勵效果在所有樂曲中亦是一絕！

曲目推薦

專輯名稱：In a Persian Market & Sabre Dance

演奏／指揮：Arthur Fiedler

專輯編號：BVCC 37293 BMG 新力

關於大黃蜂的飛行理論

依據生物學的觀點，所有的飛行動物都應該要有輕盈的身體、一雙有力的翅膀，但令人訝異的是，大黃蜂這種生物恰恰相反，在牠笨重的身軀上，短小的翅膀顯得如此輕薄脆弱。

物理學家從流體力學的觀點來看，大黃蜂的身體與翅膀如此不成比例的組合，是不可能飛得起來的。但事實上，所有的大黃蜂沒有一隻是飛不起來的，牠們飛行的速度也絕對令人刮目相看！

這個大自然的神祕現象到底要如何解釋呢？這時社會行為學家提出了他們的看法：大黃蜂根本不懂得什麼「生物學」與「流體力學」，牠們只知道肚子餓了就要飛起來尋找食物，否則便會活活的被餓死！

不管這是不是事實的真相，我們都欣賞這樣的說法。樂觀無比、奮勇向前的大黃蜂，給了我們最正面的啟示：只要信念存在，生命永遠充滿希望！

林姆斯基－高沙可夫攝於 1900 年。

交響組曲《天方夜譚》

Scheherazade

林姆斯基－高沙可夫　Nikolas Rimsky-Korsakov, 1844-1908

　　林姆斯基－高沙可夫是俄國「強大五人幫」之中最年輕的一員，原本是個海軍士官，畢業後便跟著船艦到遠洋服役，踏遍了美洲、歐洲、地中海、太平洋等地，豐富新奇的航海生活讓他感到印象深刻，後來他將大海波濤洶湧的意象、夜空中滿天星斗的美景都寫進了交響組曲《天方夜譚》之中，曲中濃郁的異國情調與多采多姿的器樂組合，讓我們見識了林姆斯基－高沙可夫用管弦樂來說故事的拿手絕活。

　　《天方夜譚》原曲名為：《雪赫拉莎德》（Sheherazade），內容就是我們小時候認識的第一位沙豬的故事：被戴綠帽子的蘇丹王為了報復，構想了一個有史以來最血腥的復仇計畫，他決定在新婚之夜處死每個剛娶進門的王妃。計畫一開始進行得十分順利，不過有一天輪到雪赫拉莎德王妃，聰明的她為了終止這個愚蠢的血腥計畫，便開始夜夜向蘇丹王說一些精采的故事，蘇丹王為了把故事聽完，總是決定放她一馬隔夜再處死，不過到了隔夜，雪赫拉莎德又開始另一個更神奇的故事。（這個聰明的王妃應該是天賦異稟的小說家吧！）就這樣沒完沒了，過了一千零一夜之後，蘇丹王也決定放棄他的復仇計畫了。

　　林姆斯基－高沙可夫的交響組曲《天方夜譚》，便是擷取了《一千零一夜》之中的四個故事：「大海與辛巴達的船」、「卡蘭德王子的故

比林斯為《天方夜譚》繪製
的插圖。

事」、「小王子與小公主」與「巴格達的慶典」，他為這四個標題以交響曲的結構譜上旋律，形成各自獨立又相互映照的四個樂章。這四個樂章段落鮮明，因不同的故事情節而有不同的管弦樂色彩，但代表雪赫拉莎德的《溫柔小提琴獨奏》與代表蘇丹王的《粗暴銅管》卻貫穿了這四個段落，這兩個主要動機與各個主題緊密的交織變化，結果呈現出如萬花筒般瑰麗迷人的東方世界。

　　融合文學與音樂的《天方夜譚》的確成功地受到熱烈迴響，而作曲者本人對這個作品也有一些附註：「在譜寫《天方夜譚》時，我只希望透過音樂的暗示，將聽眾的想像力帶到我曾漫遊的幻想國度。如果聽眾喜歡我的交響樂，我也希望他有一個明確的印象：這個樂曲是在敘述一個東方故事，而不僅只是一個通俗的主題，一個接著一個演奏的四段曲子。」

曲目推薦

專輯名稱：Rimsky-Korsakov：
　　　　　Scheherazade, Op.35
演奏／指揮：Myung-Whun Chung

專輯編號：4378182 DG 環球

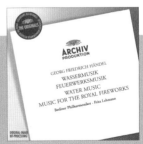

弦外之音

火力強大的一批人

　　國民樂派中赫赫有名的俄國「強大五人幫」（The Mighty Five，或暱稱 Power Five）結集五位各自擁有不同工作的人共同實踐他們的音樂理念。他們遵循祖師爺葛令卡的遺訓，致力擺脫傳統西方音樂的影響力，回頭擁抱俄國的傳統音樂，結果這不務正業的五個人成為俄國民族樂派的中流砥柱。讓我們瞧瞧這五個人到底是「搞什麼的」，以及他們最強大的火力吧！

　　巴拉基列夫（Balakirev）辦過音樂學校，也擔任過鐵路官員，代表作是：《伊士拉美──東方幻想曲》。

　　凱薩‧庫宜（Caesar Cui）是砲兵學校「築城法」的教授，是個報社的業餘樂評，擅長寫藝術歌曲，也是「強大五人幫」中最長壽的（享年八十三歲）。

　　鮑羅定（Borodin）在陸軍醫院裡專攻化學與醫學，成名曲是：《伊果王子》。

　　穆索斯基（Mussorgsky）結束軍旅生涯後跳槽至政府技術部門上班，是個公務員，代表作有《展覽會之畫》及《荒山之夜》。

　　林姆斯基－高沙可夫（N. Rimsky-Korsakov）是海軍軍官，退伍後竟能在聖彼得堡音樂學院找到作曲教授的工作，代表作是《天方夜譚》、《西班牙隨想曲》。

　　穆索斯基和林姆斯基－高沙可夫是哥倆好一對寶，他們曾經合租了一個房間，共用一架鋼琴與書桌，在作曲上互相切磋砥礪，直到林姆斯基－高沙可夫結婚搬走為止。

《a 小調鋼琴協奏曲》

Piano Concerto in a Minor

葛利格　Edvard Grieg, 1843-1907

音樂家生平

「挪威音樂之父」——葛利格從小就擁有過人的音樂天分，但調皮搗蛋、成績差的他直至碰到著名的小提琴家歐布爾後，才啟發他潛在的音樂天賦。他這一生為鋼琴譜下許多美麗的樂章，其中最有名的就屬《a 小調鋼琴協奏曲》；另外，他為挪威民間故事《皮爾金》所創作的曲子，也將他推上音樂事業的巔峰。

葛利格出生在海洋、森林與群山環繞的挪威，年輕時便深受故鄉獨特的自然景色與民俗風情所影響，儘管他曾在德國接受正統浪漫派音樂的陶冶，但回國後卻致力於打出挪威國民派音樂的一片天下，他擅長透過抒情的天賦，將祖國的山河景觀、傳統的民族歷史與人民真實的生活感受用音樂表達出來。這樣充滿民族熱情的音樂對當時正極力爭取國家獨立的挪威人民而言，是最能鼓舞人心的一股力量，因此大家對葛利格的作品鍾愛有加，而挪威政府給予這位「國寶級作曲家」的報酬，便是在他年僅三十一歲時頒給他一大筆終身年俸，使他不必再為金錢苦惱，能夠全心創作音樂與舉辦演奏會。

在鋼琴音樂方面，擁有「北歐的蕭邦」之稱的葛利格，與蕭邦一樣都能在作品中流露細膩的情感與獨特的藝術風格，其鋼琴作品有如歌的旋律、精緻的和聲，且能收放自如地發揮鋼琴巨大的潛能。他寫了不少鋼琴小品，但唯一大部頭的《a 小調鋼琴協奏曲》卻是其中最有

柯雷特——《貝爾根的碼頭》葛利格於 1843 年 6 月 15 日誕生於挪威西岸貝爾根，該城在當時是全北歐最大的港口。

名的，此曲創作於一八六八年，當時才二十五歲的葛利格將他對生活的熱情和故鄉的壯麗景致帶入了音樂中，因此我們可以聽見此曲如行雲流水一般的舒暢自然、北歐秀麗的風光，還有鋼琴揮灑自如的瀟灑俊逸，聆賞這種才華橫溢的作品自然能有心曠神怡的感受。

第一樂章：適度的快板，此一樂章有個戲劇性的開頭——急促的定音鼓從極弱到攀升至極強，接著出現一個爆發性的和弦後，鋼琴以澄澈亮麗的聲音奏出華麗的一連串下降音符，然後便由木管與法國號帶來進行曲式的主題，深具民謠色彩的純樸歌謠與燦爛的華麗風格相映成趣。第二樂章：慢板，降 D 大調寧靜的風格讓這個慢板樂章格外含蓄動人，樂曲中段鋼琴又展開奔放激昂的花奏，讓這個慢板擁有活力十足的特質。第三樂章：適度而活躍的快板，終樂章以挪威民族舞曲為基礎，第一主題與第二主題活潑輕快，一片狂熱激昂，第三主題卻是冥想的悠閒牧歌，挪威舞曲在尾奏再次出現，這回

《a小調鋼琴協奏曲》的封面。

它以磅礴的氣勢帶領全曲奔往絢爛的終點。

此曲於一八六九年首次公演後，即受到熱烈的迴響，當時鋼琴奇才李斯特已風聞葛利格傑出的作曲才能，並表示願意與他見面晤談。葛利格接獲大師的信後受寵若驚，一八七〇年便帶著這首《a小調鋼琴協奏曲》前往會晤。李斯特拿到樂譜後立即到琴前試奏，由於此曲有豐沛的情感，又能展現精湛的演奏技巧，正對李斯特喜歡炫技的胃口，而它渾然天成的大匠之風更讓李斯特驚為天人，於是大師一曲彈畢後激動地對葛利格說：「太棒了！這麼優秀的音樂，你一定要多寫幾首！」

曲目推薦

專輯名稱：Schumann & Crieg：
　　　　　Piano Concertos
演奏 / 指揮：Arthur Rubinstein

專輯編號：BVCC 37242
BMG 新力

華倫斯克爾德——《鋼琴家的畫像》，挪威名鋼琴家紐巴特與葛利格交情匪淺，《a小調鋼琴協奏曲》就是葛利格送給他的謝禮。

<div style="background:black; color:white; text-align:center;">

弦外之音

</div>

與尼娜表妹琴瑟和鳴

　　一八六七年是葛利格幸運的一年，首先他在挪威古典樂界已漸漸打響名號，並得以進入挪威音樂學院任教，同年六月更與他相戀多年的尼娜表妹步上禮堂。婚後幸福的生活與漸入佳境的音樂事業讓他特別的春風得意，隔年他便在愉快的心境下創作了《降a小調鋼琴協奏曲》。

　　尼娜表妹是位優秀的女高音，她是葛利格作曲的靈感泉源，更是詮釋葛利格歌曲的不二人選，葛利格與她琴瑟和鳴，我們從一封葛利格的信件可以看出他是如何深愛著妻子：「為何歌曲在我的音樂中佔了很重的份量？原因便是我與所有的凡人一樣，被上天賜予天分，而那天分便是愛。我曾愛上一位具有完美歌喉與演唱天賦的女孩，後來她成為我的妻子，更是我終身的伴侶。」

　　果然，一個成功的男人背後，一定有一位偉大的女人！

詩劇《皮爾金》之《蘇薇格之歌》

The Solveig's Song in "Peer Gynt Suite"

葛利格　Edvard Grieg, 1843-1907

　　挪威作曲家葛利格的音樂啟蒙者是他的母親，小時後他隨著母親學習鋼琴，但比起彈奏那些琴譜上的音樂，葛利格更喜歡演奏自己寫的曲子。十五歲時葛利格前往萊比錫音樂院當起小留學生，主修作曲與鋼琴，這三年他孜孜矻矻向當代一流的音樂大師學習，將潛藏的作曲天賦開發了出來，並深受德國浪漫派樂風的影響。留學返國後葛利格投身於挪威的獨立運動，當時的局勢讓他體認到故鄉的音樂、國家的歌謠才是他真正要努力的目標，於是他把留學時期的德國浪漫風格通通拋到腦後，開始致力於研究北歐民間音樂，他的作品加入了許多民族音樂的元素，從此成為挪威最具代表性的國民樂派作曲家。

　　一八七六年，葛利格受劇作家易卜生之託，為他的詩劇《皮爾金》創作配樂，雖然一開始葛利格認為《皮爾金》的劇情太過奇幻，編寫配樂不易，但念及此劇蘊含濃厚的民族風格，還是爽快的答應了。隔年葛利格完成了全劇共三十二首配樂，這些生動的樂曲打響了《皮爾金》的知名度，多年後葛利格更將配樂改編為各包含四個樂章的第一與第二組曲，《蘇薇格之歌》便是第二組曲中的第四首歌。

　　在易卜生的筆下，皮爾金是個任性、充滿野心、沒有責任感而且

《皮爾金》第一組曲的樂譜封面。

整天異想天開的男人，他一生以幻想為生涯藍圖、四處漂泊毫無定性，但是這麼差勁的男子卻有一個更傻的女人深愛著他——那就是純情的蘇薇格。皮爾金荒唐了大半輩子後一無所有的回到故鄉，他發現年少時的情人蘇薇格早已白髮皤皤且雙目失明，卻仍癡癡的等著他，疲憊的皮爾金最後躺在蘇薇格的懷中，聽著溫柔的搖籃曲緩緩垂下眼皮，結束曲折浪蕩的一生。

凄美的《蘇薇格之歌》曾在劇中出現三次，道出蘇薇格對愛情的執著與難以排遣的相思之苦，優美舒緩的曲調卻異常的平靜無波，那或許是用歲月鑿出的沉靜深刻，亦是以光陰換來的雲淡風清。此曲包括簡短的前奏、兩個主題以及尾奏，採用挪威民歌改寫而成的第一主題極為憂傷抒情，葛利格以傑出的手法保留了民歌的純樸清澈，由弦樂傳達蘇薇格細膩的情感。第二主題氣氛轉為明朗愉快，但仍是含蓄輕巧的，最後樂曲又回到前奏深沉的冥想中，並不落痕跡的消逝遠方。

在夜晚聆聽《蘇薇格之歌》，特別能進入歌曲幽

弦外之音

法國號

　　法國號是銅管樂器中最驕傲的一員，這也難怪了，因為他的出身是皇家狩獵隊中用以壯大聲勢的號角，因此他的聲音聽起來也特別的高貴、優雅、像一個成熟獨立的次男高音。法國號從巴洛克時期開始便加入了樂團，算是銅管樂器中的老大哥了，而他的體型在一堆管樂器中十分的容易辨認——就像人體的大腸和小腸。沒錯，環繞在一堆彎彎曲曲的小腸之外的是管徑粗一點的大腸，然後整個腸子通往一個向外擴張的喇叭狀出口。

　　一個音符從法國號手的嘴巴送進蜿蜒的甬道裡，歷經一連串大腸與小腸的歷險後通往光明的樂海（其間還得跨越唾液的柵欄），這是需要點時間的，因此若是這個法國號手在演奏時岔了神，沒能在那驚險的萬分之一秒把音符送出（偏偏這又是個重要的獨奏的話），下一刻你就會聽見指揮發出比管樂器要大聲一百倍的怒吼——「太晚了！太晚了！」

　　另外法國號也是一種「水陸兩棲」的樂器，他既是「銅管五重奏」裡的重要成員，卻同時在「木管五重奏」中軋了一腳，當然，這也是因為法國號溫潤的音質與木管樂器相當速配，所以才能混在一群纖弱的木管中呢！

聆聽高貴的法國號——

韓德爾：《水上音樂》組曲第二號的開頭

莫札特：降E大調第三號《法國號協奏曲》

理查‧史特勞斯——降E大調第二號《法國號協奏曲》

韋伯：《魔彈射手》序曲

葛利格：《蘇薇格之歌》中也可以聽到一段美妙的法國號伴奏

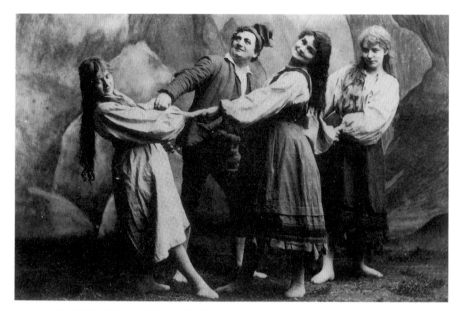

1876 年 2 月，由卜易生編劇，葛利格配樂的歌劇《皮爾金》在奧斯陸首演時其中一張劇照。

深的意境中，曲中一段段甜美的旋律似乎能夠理解一個人所有的苦惱，並且能夠溫柔的安慰你，告訴你：「暫且放下所有煩惱，今夜就沉沉的睡去，進入甜美的夢境。」

曲目推薦

專輯名稱：Grieg：Piano Concerto /
Peer Gynt Suites

專輯編號：
28946914229 DG 環球

交響詩《我的祖國》之《莫爾道河》

Die Moldau of "Ma vlast"

史麥塔納　Bedřich Smetana, 1824-1884

音樂家生平

雖說德弗札克是捷克國民樂派極富盛名的音樂家之一，但史麥塔納可說是捷克國民樂派的先驅；他最著名的作品是接下來即將介紹到的交響詩——《我的祖國》，這首交響詩由六篇組曲組成，其中以《莫爾道河》一曲最為著名。

莫爾道河發源於捷克山區，壯闊的河水貫穿首都布拉格，流入德國境內。「波希米亞國民樂派之父」史麥塔納聽見心中潺潺的水流，想起足下波希米亞大地受過的苦難，於是譜出了交響詩《我的祖國》。

《我的祖國》一共包含了六首曲子，均是以捷克的風土民情、神話傳說作為主題。其中第二首《莫爾道河》，描繪這條捷克的母親之河從上游到下游的自然風光，隨著樂聲緩緩前進，我們彷彿可看到大河兩岸靜態與動態的景物，一一劃過眼前。這首標題式的音樂，作者在總譜附上了充滿詩意的文字說明，音樂與文字相互輔佐印證，幽幽美感躍然紙上。樂曲由河流的源頭拉開序幕，兩支獨奏長笛代表森林中即將相聚的兩道小河，接著管弦樂團的其他樂器漸次加入，緩緩擴張樂曲的幅度，正如莫爾道河漸漸成形。小提琴、雙簧管及低音管接著奏出民謠風格的莫爾道河主題，從恬靜舒緩慢慢擴展至奔騰壯麗。這條河流

史麥塔納的肖像。

急速地穿越波希米亞山谷（管弦樂的主題至此全部展開）、流過幽靜的森林，森林裡傳來法國號扮演的狩獵號角聲，然後大河來到鄉村田野，村民在這兒跳著節奏活潑的舞曲，歡欣慶祝一場結婚盛宴。到了晚間，水面閃耀著波光粼粼，精靈在河濱嬉戲玩耍。流水湍急，在經過聖約翰峽谷時，銅管樂器響徹雲霄，然後浩浩蕩蕩的河水繼續奔流，平靜威嚴地前往首都布拉格，最後如夢一般消逝在遠方。

　　《莫爾道河》滿載著史麥塔納的愛國之情，馳騁於故鄉的土地上，令人訝異的是，這樣悠然又熱情的樂曲竟是作者在失去聽力的狀況下寫出來的！可見史麥塔納的才氣並不因身體的殘疾而稍有折損。與貝多芬一樣，他們在聽覺受損後更加敏銳地察覺出內心的聲音，寫出來的曲子自然永恆動人。爾後，《莫爾道河》成為每年五月間舉行的「布拉格之春音樂節」開幕時所演奏的曲子。每當弦樂拉出溫柔的主題旋律，莫爾道河再次款款流過，不禁教人想起作曲者歷經煎熬的一生，與其滿腔的才華熱情。

曲目推薦

專輯名稱：Smetana：Ma Vlast

演奏/指揮：Antoni Wit

專輯編號：8.550931 Naxos 金革

交響詩《羅馬三部曲》

Roman Trilogy

雷史碧基　Ottorino Respighi, 1879-1936

音樂家生平

義大利作曲家雷史碧基自小便接受正規嚴格的音樂訓練學習小提琴及中提琴，之後轉赴聖彼得堡擔任小提琴手的第一把交椅。因緣際會之下認識了林姆斯基－高沙可夫，進而大大影響了他創作的曲式及樂風，並潛心研究作曲放棄演奏生涯。一九一三年，雷史碧基任職於羅馬的音樂學院教授作曲，自此定居於羅馬直到去世。

　　義大利作曲家雷史碧基是音樂王國裡的彩繪詩人，他最豐碩的成就，便是把義大利的器樂音樂帶向世界舞台。其代表作：《羅馬三部曲》交響詩——《羅馬之泉》（一九一六年）、《羅馬之松》（一九二六年）與《羅馬之節日》（一九二八年），就像為他的第二個故鄉羅馬譜寫了最璀璨的一首導覽之詩，用一種純感官的、比文字更富生命力的方式，讓世界各地的人們享受「永恆之都」的人情風土。

　　首部曲《羅馬之泉》表達了古都羅馬獨具的景緻與歷史背景。他將一天劃分為四個時段，分別描繪四座噴泉。音樂史上以某個地方做為題材而寫的樂曲雖很多，但像他這般鉅細靡遺地描繪，並以天光變化作為背景來敘說的，還真是難得呢！可見他是多麼熱愛羅馬這片土地了。隨著清晨濛濛霧靄現身的是黎明時，「朱麗亞別墅之噴泉」，柔美的田園牧歌繚繞在噴泉四周，泉水霧氣氤氳幻想無限。接著是早

晨時，「海神特萊頓噴泉」，此噴泉坐落在羅馬熱鬧的巴伯里尼廣場（Piazza Barberini），半人半魚的海神正吹奏著海螺，法國號代表噴泉從海螺之上迸流而出，水珠在陽光下折射出繽紛色彩，炫目活潑。正午時，「特雷維噴泉」是最燦爛華麗的一個樂章，能聽到海神騎著海馬奔馳的聲音。每個來到「特雷維噴泉」的觀光客，總會朝噴泉投擲幾個銅幣，據說如此虔誠的祈禱，將來必定能再度蒞臨羅馬！隨著夕陽西下，我們來到了日落時，「麥第奇別墅噴泉」，柔和的曲調映襯著逐漸昏暗的光線，不遠處有小鳥歸巢的啁啾聲、樹葉婆娑的細語呢喃，與厚實安篤的鐘聲，遊覽羅馬之泉一天的歡欣與疲累，在此得到細膩的釋放。

在完成《羅馬之泉》不同天色、不同光線的泉水幻影後，意猶未盡的他再度寫下《羅馬之松》，從古代的羅馬開始，為我們介紹繁衍於城中姿態各異的松樹。他再次將一天劃分為四個時段：「波蓋斯別墅之松」是日正當中的風景，還可以聽見孩童嬉鬧的笑聲；「地下墓穴附近之松」最具思古之幽情；「喬尼科洛之松」則描繪出了暗自晶瑩的夜色；「亞培安大道之松」在破曉中響起雄壯的進行曲，那是凱旋而歸的軍隊氣勢豪邁的行進之聲。《羅馬之松》描述的地點現今都是熱門的

名勝古蹟，這些松樹至今也仍安好地挺立在這些公園、小徑、廣場四周，下次有機會到羅馬遊覽時，不妨試著漫步於這一排排的松樹下，感受雷史畢基曲中的松濤綠波。第三部曲《羅馬之節日》分別描述古羅馬、十二世紀的羅馬、文藝復興時期的羅馬以及現代羅馬的四個節日。《羅馬之節日》的成就不若前兩部曲那麼高，被演出的機會較少，但這一系列的三部曲均讓人對羅馬留下深刻印象。

他在羅馬擔任音樂院教授期間，對於收藏在圖書館裡的古代史料下了番苦心研究，他把研究的成果注入音樂中，完成了《羅馬三部曲》，這種孜孜不倦的精神令人佩服，也深深影響了後代的作曲家。

歌劇《盧斯蘭與魯蜜拉》序曲

The Overture ,"Ruslan and Ludmilla"

葛令卡　Mikhail Glinka, 1804-1857

音樂家生平

俄國國民樂派創始人之一，同時也是首位獲得國際重視的俄
國作曲家——葛令卡，出生於貴族世家，自小便接受了良好的
音樂教育。他所創作的作品中，歌劇《為沙皇效命》不僅是史
上第一部俄文歌劇，同時也為日後的俄羅斯音樂發展奠立基礎；
另一齣歌劇《盧斯蘭與魯蜜拉》則是他最為成熟的作品。

葛令卡是俄國民族音樂的提倡者，享有「俄國國民樂派之父」的
美名，「強大五人幫」便是他的徒子徒孫。他出生於貴族之家，從小受
到良好的教育並得以學習音樂。自少年時期便對傳統俄國民謠十分感
興趣，雖然曾鑽研古典與浪漫樂派的作曲技巧，卻能廣用俄羅斯傳統
民謠的素材，創作許多個性鮮明的民族性音樂。其後，俄國接連出現許
多以發揚國民音樂為志的作曲家，蔚為一股強大的「國民樂派」潮流。

一八三〇年，葛令卡赴義大利旅行後，深深著迷於歌劇的魅力，
但他想寫的是真正屬於俄國的本土歌劇。一八三六年推出首部歌劇作
品《為沙皇效命》；一八四二年再度完成《盧斯蘭與魯蜜拉》。這兩部
歌劇都使用了許多俄羅斯民謠，卻被上流貴族斥為「馬童的歌劇」。
雖然一開始這種正宗的俄國歌劇並不受歡迎，但他並未改變初衷；而
事實上，不久後俄國人民與作曲家便了解這種代表國家音樂的可貴之

處，柴可夫斯基曾說《盧斯蘭與魯蜜拉》是俄國的「歌劇之王」；而李斯特也從中擷選《傑諾莫爾進行曲》改編成鋼琴曲。此歌劇後來雖已鮮少上演，其序曲卻仍受到廣大樂迷的青睞，也是演奏會上常見曲目。

　　歌劇《盧斯蘭與魯蜜拉》的故事取材自俄國民間傳說，並依俄國作家普希金的敘事詩改編而成。內容描述基輔大公的女兒魯蜜拉擁有三個情人，她週旋於三位年輕的騎士間不知如何取捨，後來她不幸被惡魔傑諾莫抓走，基輔大公便向三位騎士保證，誰能救出公主魯蜜拉，便讓他與魯蜜拉成婚。於是騎士盧斯蘭奮勇救出公主，憑著過人的智慧與勇氣，終於與魯蜜拉結為夫妻。《盧斯蘭與魯蜜拉》序曲乃奏鳴曲式，流暢快速的曲風富有濃厚的俄國地方色彩。音樂由一個輕快的小序引開始，活潑流暢的第一主題在全體合奏的強大和弦中出現，不久後中提琴、大提琴與低音管共同奏出第二主題，低音域的第二主題是第二幕中盧斯蘭所唱的詠嘆調主題。音樂繼續經過發展部與再現部，然後進入壯麗明快的終結部，也就是惡魔傑諾莫的主題。此尾奏以罕見的六全音階組成，刻劃陰森的邪惡力量十分傳神，在華麗的氣氛中樂曲的力量逐漸擴大增強，最後以雄壯的性格結束曲子。

曲目推薦

專輯名稱：Russian Festival　　　　Bramall

演奏 / 指揮：Anthony　　　　　　　專輯編號：8.550085 Naxos 金革

歌劇

　　歌劇是結合了戲劇與音樂的表演形式，一部劇力萬鈞的劇本產出後，得搭配上適切的音樂才能夠呈現震撼人心的舞台效果，因此歌劇中的音樂往往具有決定成敗的關鍵性，而這些感染力十足的音樂又可分成哪幾大類呢？

　　1. 序曲：歌劇序曲乃用以宣告觀眾演出即將開始，通常序曲的性格能夠反映整齣歌劇的氣氛，就像畫龍點睛般提示全劇的精華。

　　2. 宣敘調：演出歌劇的演員們是不講對白的，他們需要對話時就以宣敘調半唸半唱的方式來表現，劇情也就在宣敘調中持續鋪陳發展。

　　3. 詠嘆調：這是歌劇音樂中的精華，每當情節發展至一個高潮，故事主角內心澎湃洶湧不吐不快時，作曲家便為主角們安排一首動人的詠嘆調。許多著名的詠嘆調後來也被歌唱家們單獨取出演唱。

　　4. 二重唱、三重唱等重唱形式：當故事裡有兩個或兩個以上的角色進行對話時，便以重唱的方式來呈現，在此需顧慮角色性格的不同，旋律得依角色個性來編寫，較難有完整的音樂樣貌。

　　5. 合唱：歌劇裡的合唱曲多為陪襯或營造氣勢的用途，大多是配合大場面而出現的磅礴雄壯的樂章。許多歌劇合唱團的成員都是業餘的音樂愛好者呢！

交響詩《芬蘭頌》Finlandia

西貝流士　Jean Sibelius, 1865-1957

音樂家生平

西貝流士出生於一八六五年政局十分不穩且受到帝俄統治的
芬蘭，並在家人的期待下修習他毫無興趣的法律；由於他對音
樂的熱愛仍持續增強，終於獲得家人首肯轉往音樂學院進修。隨
著長年受到俄國暴政壓迫的芬蘭人民其日益高漲的民族意識，讓正值青年的西貝流士
也義無反顧的投入這場抗暴風潮之中。他所創作的一系列愛國樂曲中，以交響詩《芬
蘭頌》獲得最熱烈的迴響，不僅被選訂為芬蘭第二國歌，並間接促成芬蘭獨立自主，
是首深具時代意義的樂曲。

西貝流士是芬蘭的國寶級音樂家，這首交響詩《芬蘭頌》是他在
一八九九年，三十四歲時所寫的。他年輕時曾到柏林學習作曲與演奏
技巧，但回國後，他發現自己的國家已經遭到俄國的侵占統治，於是這
個年輕人身體裡的愛國血液整個沸騰了起來，他把在德國學到的正統
音樂教育通通拋到一邊，致力於描寫祖國蕭瑟的寒風、冰雪覆蓋的原
始森林、漫無邊際的永夜、與凜冽淒清的一片枯寂。彷彿只有這些絕對
的「本土」產物，能與他胸口火熱的鬱悶相比。他以音樂為武器，投入
了反抗帝俄的行列，《芬蘭頌》更是芬蘭人心中崇高的精神指標，就像
抗戰時期少不了的愛國歌曲一樣，成為所有人民在精神層面的依託。

《芬蘭頌》開頭以一連串陰森森的呻吟之聲開始，這是被壓抑的
情感極力想從鐵幕中逃脫而扭曲變形的聲音。進入主部之後，激情輝
煌的主題有如滔滔江河，鏗鏘有力的敲擊人心，這種強烈的情感歸屬

《芬蘭頌》的封面，西貝流士在 1898 年為祖國創作的樂曲。

於人民對祖國的愛，是威力無窮而感染力極佳的。就在激情稍稍舒緩之時，木管接著奏出優美的抒情歌曲，光明之聲象徵芬蘭人民渴望的和平安定，又像母親般慈愛的安慰所有傷心流淚的子民。這段恬靜的音樂終止後，第一段激昂的旋律再度出現，這次所有的力氣都被引爆了出來，人民相信信念終得永恆的勝利，莊嚴肅穆的尾奏伸開雙臂，迎接即將到來的榮耀。

在芬蘭人的心目中，《芬蘭頌》比「芬蘭國歌」更能凝聚人民對祖國的熱愛，但想也知道，蘇俄老大當然不怎麼欣賞這樣的作品，他們像要剷除群眾「思想的毒瘤」般禁掉了這首曲子，不過剛毅的芬蘭人也不是這麼好欺負的，《芬蘭頌》越禁越紅，不僅在本國的公開場合鼓舞著所有愛國之心，更流傳到世界各地，讓蘇俄老大知道沒有火藥的武器一樣厲害。

一八九七年，西貝流士得到芬蘭政府的賞識，頒予終身俸讓他能專心致力於作曲，受到國家如此的厚愛，果然兩年後西貝流士即寫出了這首絕世之作《芬蘭頌》；一九一八年芬蘭掙脫俄國的統治獲得獨

立，西貝流士也一躍成為人民心中的愛國英雄。長壽的西貝流士活到九十二歲，他的雕像、紀念碑、博物館與他傑出的交響曲作品一樣，林立於芬蘭的各個角落，永遠受到尊敬讚揚。

弦外之音

熱烈的小提琴之夢

如同許多作曲家一樣，西貝流士曾經為了家人的期盼「誤入歧途」去攻讀法律，但後來果然受不了音樂的誘惑，再度「誤入歧途」走向音樂的懷抱。小時候，西貝流士發現小提琴是一種「攜帶方便」的樂器，只要碰到什麼令人陶醉的事物，便可以拿出來演奏一番宣洩內心的情感，於是他八歲開始學小提琴，並夢想能成為舉世無雙的小提琴大師。

一九〇三年，夢想要成為小提琴大師的西貝流士終於寫出了生平第一首（也是唯一一首）小提琴協奏曲 d 小調《小提琴協奏曲》，在他心目中，這是他所有作品裡最優秀的一首。雖然他終究沒有實現成為小提琴大師的美夢，但這個作品日後卻成為所有小提琴演奏家的試金石。

一粒夢的種子，多年後終於以自己的方式開花結果。

曲目推薦

專輯名稱：Siblius：Finlandia

演奏／指揮：Petri Sakari

專輯編號：8554265 Naxos 金革

《展覽會之畫》組曲

Pictures at an Exhibition

穆索斯基　Modest Mussorgsky, 1839-1881

音樂家生平

穆索斯基是俄國「強大五人幫」中最勇於革新的一員，年輕時的他是個高貴的陸軍軍官，傳世的名曲除了《展覽會之畫》組曲外，還有著名的《荒山之夜》。可惜的是他在年輕時就染上酗酒惡習，從此以後惡性循環一路走下坡。四十二歲時，他因為嚴重的酒精中毒被送進醫院，臨終前只留下一張友人為他畫的病中肖像。

　　喜歡音樂的你，也喜歡繪畫嗎？如果答案是肯定的，那麼這次你走運了！接下來要介紹的這首曲子正是將畫布上的風景與音樂結合為一的名曲：《展覽會之畫》，若你是視覺與聽覺同樣敏銳的類型；有實際在畫廊參觀畫展的經驗，那麼一定會對這一闋組曲格外的「有感覺」。怎麼樣，感覺來了嗎？請繼續看下去吧。

　　一八七三年，穆索斯基的畫家好友哈特曼因病去世，隔年穆索斯基與朋友們為哈特曼舉辦了一場遺作之展覽。看完展覽之後，穆索斯基覺得用音樂來紀念這位朋友與他的遺作是最有意義的方式，於是他便挑選了其中印象最深刻的十幅畫，將繪畫一一轉為旋律寫成了十首鋼琴獨奏小品，並用「漫步」這個主題為間奏，串連起每一首曲子。後來素有「管弦樂魔法師」之稱的拉威爾將鋼琴曲改編為管弦樂組曲，在首演後大獲好評，現今我們聽到的鋼琴獨奏或管弦樂版本在演

奏會上均同樣受到歡迎。

　　樂曲由「漫步」主題所展開，小喇叭以明亮的聲響率領銅管部門奏出悠閒的漫步，帶領大家細細欣賞今日的藝術盛宴，而「漫步」這個進行曲主題也將以變奏形式作為每一幅畫作的前導，就好像欣賞了一幅畫後稍作喘息調整心情，再以輕鬆的步伐走向另一幅作品。

　　在第一幅畫「侏儒」中，我們可以聽見猛烈的鼓聲以及一些味道悲涼的曲調，描寫矮小侏儒以古怪的姿勢走路的模樣，充滿陰森怪誕的氣氛。

　　「古堡」以薩克斯風將我們的視線引領到一座中世紀古堡之前，在那兒有一位唱著歌的田園詩人，曲風頹廢、感傷、懷舊、又帶著一點浪漫的情懷。

　　「御花園」中有孩子們天真無邪的笑靨，此曲節奏輕快明亮，還可以聽見木管模仿小朋友在花園中玩耍嬉笑的聲音呢！

　　「牛車」這幅畫是描寫波蘭鄉村的大車輪牛車在小路上緩緩前行的樣子。低音管吃力的不斷反覆，小鼓輪鼓聲是車輪壓著碎石路的聲響，讓人感到一股老牛拖車的沉重壓力。

　　「雛雞之舞」在《展覽會之畫》組曲中算是當紅的曲目，它描寫小雞啄破蛋殼，在這個嶄新的世界快樂跳舞的樣子，巴松管與弦樂的急速顫音像小雞慌亂又滑稽的動作，十分的討喜可愛。

　　「猶太人」以兩種不同的音色代表富人胖子與窮人瘦子的對話。弦樂合奏是胖子粗魯的威嚇聲；裝著滅音器的喇叭則代表瘦子卑微的回應，極盡幽默諷刺。

「利莫基市場」以熱鬧的管弦樂象徵市場的喧囂嘈雜，是一段活潑有朝氣的音樂。

　　「墓窟」剛好與前一段熱鬧的音樂形成對比，這是一幅藝術家舉著小燈觀看地下墓穴的圖畫，陰森的音樂以慢板奏出，營造了好一股恐怖氣氛。

　　「雞腳上的小屋」這是俄國童話中巫婆巴巴　牙加的小茅屋，哈特曼的畫作中設計了一個座落在雞腳上的鐘錶造型房子，曲風充滿了童話風格，號角聲乃是騎著掃把在天飛翔的女巫。

　　「基輔城門」穆索斯基根據畫中俄羅斯風格的城門寫了這一首豪華壯麗的終曲，在拉威爾的版本中可以聽見雄壯的號角與管弦樂代表厚實的城牆，還有歡欣的節慶音樂與教堂肅穆的鐘聲。隨著音樂的厚度與力度不斷增加，作曲者以讓人屏息的「基輔城門」向聽眾道別，也以凱旋式的高潮為哈特曼實現了夢想。

曲目推薦

專輯名稱：Mussorgsky：
Pictures at an Exhibition

演奏/指揮：Jose Serebrier

專輯編號：8.557645 Naxos 金革

MUSSORGSKY
STOKOWSKI
Pictures at an Exhibition
Boris Godunov • Night on Bare Mountain
Bournemouth Symphony Orchestra
José Serebrier

《西班牙組曲》Suite Espanola

阿爾班尼士　Isaac Albéniz, 1860-1909

音樂家生平

西班牙國民樂派的代表人物——阿爾班尼士出生於西班牙巴塞隆納北方小城，他也是一位音樂小神童，自小便到各地巡迴演出，足跡遍及歐、美，成績相當斐然。身兼鋼琴家與作曲的他，擅長採用西班牙南部的民俗音樂做為素材譜曲，他的鋼琴組曲代表作有：《伊貝利亞》、《西班牙組曲》等，曲中到處洋溢著西班牙風情。

　　阿爾班尼士是西班牙的鋼琴家、作曲家，只活了四十九歲，卻是個多產的音樂家，其作品從鋼琴曲、管弦樂曲，到歌劇與神劇，各類型的音樂產量豐碩，創作力極為活躍。他也算是個小天才兒童，彈得一手好琴的他，四歲便在巴塞隆納登台演奏，七歲在巴黎舉辦音樂會，成績驚艷四座。成年後也曾拜師於李斯特門下，精湛的琴藝不斷往前超越。對於作曲，他也頗有天分，後來致力於創作西班牙音樂，由於自小在各國遊歷與學琴，吸取了歐洲音樂的精華，其西班牙樂曲雖然民俗風格濃厚，但也能有細膩古典的處理手法，加上勤奮不懈的工作態度，果然將西班牙音樂發揚光大，讓許多色彩鮮麗的西班牙樂曲傳世不朽。

　　他一共寫了兩百五十多首鋼琴曲，《西班牙組曲》便是其中斐然的一頁。《西班牙組曲》可說是所有西班牙音樂裡的代表作，全曲共包含了六首鋼琴小品：前奏曲、探戈舞曲、馬拉加舞曲、小夜曲、卡塔羅

尼亞奇想曲與索基柯舞曲。這些來自西班牙各地的舞曲，帶有濃厚的西班牙地方色彩，氣氛熱情節奏強烈，吉卜賽民謠與略帶滄桑的吉他風也盈滿樂曲。《西班牙組曲》雖然是首鋼琴音樂，但也十分適合以吉他演奏，後來西班牙名指揮家拉斐爾把它改編成管弦樂曲，豐富的音樂效果讓這首組曲更加燦爛華麗。若要聆賞這種地方色彩濃厚的樂曲，不妨聽聽由西班牙樂手演奏的版本，他們血液裡天生的熱情與音樂細胞，相信能賦予這首樂曲最傳神的詮釋。

弦外之音

木管與銅管五重奏

你知道木管五重奏與銅管五重奏分別包含了哪幾樣樂器嗎？

木管五重奏：長笛、雙簧管、豎笛、低音管、法國號
銅管五重奏：兩把小號、法國號、長號、低音號

發現了嗎？法國號因為音色高雅溫潤，雖然是個貨真價實的銅管樂器，但也能在木管五重奏中佔有一席之地呢！

曲目推薦

專輯名稱：Albeniz:Iberia / Suites Espanolas Nos. 1&2

演奏／指揮：Guillermo Gonzalez

專輯編號：Naxos 8. 554311-12

Spanish Music Collection
8.554311-12

ALBÉNIZ
Iberia
Books 1-4
Suites españolas,
Nos. 1 and 2

Guillermo González,
Piano

2 CDs

《綠袖子幻想曲》

Fantasia su Greensleeves

馮威廉斯　Ralph Vaughan Williams, 1872-1958

音樂家生平

提到英國作曲家馮威廉斯時，對他的印象多半是他譜寫的著名
作品：《綠袖子幻想曲》，實際上，他可是英國國民樂派數一數二的代表人物之一
唷！身為牧師之子的他自幼便學習小提琴與鋼琴，並進入英國皇家學院就讀；此外，
他畢生致力蒐集英國民謠，並編纂成《英國讚美詩歌集》，讓後世的愛樂者都能聽到
這珍貴的文化資產。

「綠袖子──Greensleeves」這個曲名取得真好，雖然這首曲子和
綠色的衣服一點關係都沒有，但是我們卻從中可以聯想到一片綠意與
薄紗般飄逸朦朧之美的意境。

「綠袖子」原是十六世紀的蘇格蘭民謠，馮威廉斯將這首迷人的
歌謠編入他的歌劇《戀愛中的約翰爵士》裡，成為《綠袖子幻想曲》；
曲子中間有一段明顯的對比樂段，這個對比樂段則是來自另一首民
謠：「可愛的瓊安」。蘇格蘭地區有許多優美動聽的民謠，這些歌謠有
的帶著悲傷的色彩，但卻都是馥郁馨香，一點也不過於激動或浮濫，溫
潤的特質讓這些歌謠受到人們的喜愛，因此一代一代的傳唱下去。

馮威廉斯從英國皇家音樂學院畢業後，便致力於蒐集、整理英
國各地民謠，他甚至加入了「英國民歌研究會」鑽研古英國的民間歌
謠。由於實在太喜歡這些風味濃郁的民謠，加上一股傳承的責任感，

馮威廉斯在他的許多作品中都融入了民謠的旋律，他把這些民謠加以改編後介紹給聽眾，讓大家都能更為熟悉並重新認識這些珍貴的文化遺產。

《綠袖子幻想曲》是一首大家都耳熟能詳的曲子，它在英國就像空氣一般深深融入英國民眾的生活，在世界各地也都是家喻戶曉的名曲。音樂跨越了語言的藩籬，優美的旋律不需翻譯，就這麼親切的、柔和的、平靜的打動愛樂者的心。或許因為經過時間的淬煉吧，《綠袖子幻想曲》有一種悠遠的、古意盎然的風味；每當這一段熟悉的旋律響起，心情就顯得特別寧靜安詳。現今我們聽到的編曲是由豎琴、長笛與弦樂合奏的，這些美麗的樂器幾乎能製造出地球上最動人的聲音，這麼迷人的黃金組合讓聽眾在《綠袖子幻想曲》裡能夠嗅到清新的草原氣息、見到遼闊的藍天綠地、甚至還有幾隻羊兒無憂無慮的在湖邊吃草。

綠袖子的幻想就是如此清新可愛，遠遠的從天國似的地方來到你的耳際，如夢似幻，讓人忘卻一切煩憂，是一曲安定神經的上乘之作。

曲目推薦

專輯名稱：Williams：Fantasies / the Lark Ascending

演奏／指揮：Neville Marriner

專輯編號：414595 Decca 福茂

現代樂派時期

The Modern Era

隨著時代的演進與變化，古典音樂的走向及風格
也朝向多元化的方向發展，各類型的曲風有如雨
後春筍般，不僅異軍突起且更加大鳴大放；音樂
的調性及風貌已不再統一，音樂家們也各持派
別，此一時期的著名派別有：新古典主義、印象
主義、俄羅斯音樂，還有在美國展露頭角的新潮
流音樂。

《貝加馬斯克組曲》之《月光曲》

Clair de Lune ,"Suite Bergamasque"

德布西　Claude Debussy, 1862-1918

音樂家生平

法國作曲家德布西自幼在家人的安排下學習音樂，長大後順利的進入音樂學校修習鋼琴和作曲。畢業後的他因結識象徵主義、印象主義的詩人、畫家等，深受他們美學、藝術觀念的影響，創作了「印象派」的音樂風格，可說是印象樂派的創始人，其代表作品有：管弦樂《海》、《牧神的午後前奏曲》和鋼琴曲《棕髮女孩》。

在音樂史上有幾個重要的轉折時期，而德布西是二十世紀近代樂派的先鋒，對於音樂，他摒棄了所有古典或浪漫樂派的舊有骨幹、任何簡潔或均衡的原則，大膽採用一種全新的音樂語言──不諧和的和弦、一連串奇怪的音響，來捕捉一種透過光影、聲音、各種感官而得到的「印象」。

這一種風格與同時代的印象派繪畫有相近的風貌，當時的畫家如莫內、雷諾瓦等人擅長描繪光影閃動下若有似無的朦朧美，而德布西則以音符為顏料，千變萬化試圖描摹心中稍縱即逝的光與影、感覺與氣氛。

德布西的鋼琴曲《月光》正是這種捕光捉影的音樂代表。此曲創作於一八九○年，是《貝加馬斯克組曲》中的第三首。當時德布西正

印象派音樂大師──德布西，由佛克德所繪製的油畫。

於義大利北方旅行，對於當地獨特的風光格外有感覺，於是便完成了包括《前奏曲》、《小步舞曲》、《月光》、《巴斯埃比舞曲》四首小曲所組成的《貝加馬斯克組曲》。其中的《月光》是情境音樂的典範，亦是德布西的作品中最受大家熟知與喜愛的佳作。

鋼琴曲《月光》乃是很有表情的行板，樂曲由靜謐且深沉的音響開始，淡淡描繪飄忽朦朧的月色。進入了稍快的中段之後，一連串琶音暗示月光下流轉的水波，閃爍的光影營造了極度感性浪漫的氣氛，清冷透明的月光始終與現實保持著一段距離，所有的景色都覆蓋了一層夜的薄紗。柔和的曲調最後緩緩地淡出視線，一曲結束之時讓人頗有一種「不知身在現實或夢境」的安祥感受。

想聽聽月光灑落在水面的聲音嗎？《月光》悠遠與感性的情調將為你佈置一個史上最夢幻的情境，所

有的旋律都靜靜地隱退了，任何你聽到的聲音都將成為腦海裡懷想的一部分，這就是德布西音樂的魔力。

弦外之音

霧裡看花、水中教堂的印象樂派

「近代音樂」包括了「後期浪漫主義」、「印象主義」、「表現主義」以及「新古典主義」等幾個樂派，其中最優雅細緻，致力於研發新的和聲與作曲技法的便是以德布西為首之「印象樂派」。

印象樂派以豐富的音色、夢幻般的聲響取勝，全音音階與五聲音階是他們作曲的小秘訣，以下介紹幾首代表作品：

德布西：《牧神的午後前奏曲》、《海》。
拉威爾：《死公主的孔雀舞曲》、《水之嬉戲》。

曲目推薦

專輯名稱：A Maiden's Prayer / The World's Favorite Piano Pieces

演奏/指揮：Walter Hautzig

專輯編號：BVCC 37288 BMG 新力

《棕髮女孩》

The Girl with the Flaxen Hair

德布西　Claude Debussy, 1862-1918

除了朦朧的《月光》之外，德布西另一首廣受喜愛的曲子便是《棕髮少女》了。

《棕髮少女》選自鋼琴「前奏曲集」第一集的第八首，是德布西讀了法國詩人路康德（Leconte de Lisle, 1818-1894）的詩集《蘇格蘭之歌》後，所得的靈感而寫作的一首小品。德布西的「前奏曲集」分為兩集，每集各有十二首附帶標題的曲子，但這些標題並不是描寫性的標題，德布西用小字把這些標題寫在樂譜的最後，用意正是為了不要讓人拘泥於文字；他真正想要想要傳達的是一種對於事物的印象，是他視聽觸覺所感知的意象。這種獨特的感覺透過「前奏曲」不拘形式的方法自由表現，甚至可說是一種即興的幻想曲。

這首《棕髮少女》是平靜的降 G 大調，樂曲的表情恬靜優美，彷彿少女隨風飄逸的髮絲，輕柔而不著痕跡，像詩像夢又像霧一般的將人包圍。此曲仍以德布西點繪印象的手法寫成，十分適合在靜謐的夜裡當作是睡前的晚安曲，在它迷濛的氣氛中，煩躁的心很快便得到冰敷安撫，能夠舒舒服服的安心入眠。優雅的《棕髮少女》曾多次被改編為小提琴或是其它樂器的演奏版，無論由那種樂器加以詮釋，均不失少女獨具的幽幽馨香，仍是十分的悅耳動聽。

弦外之音

叛逆的音樂怪傑

　　德布西尚在巴黎音樂學院求學時，便是老師眼裡的問題學生了。他喜歡自己創作出一些聽起來頗為怪異的調性與和聲，老師問他為什麼要這樣對待音樂？他只淡淡的表示要透過音符的實驗把感官之美表達出來，他要描繪的不是事物的實體而是「印象」，因此他表示：「我厭惡那些唯唯諾諾企圖製造意義的音樂！」

　　還好不喜歡製造意義的德布西是個品味卓絕的音樂家，雖然他有天生反骨的傾向，但從他既時尚又精緻的穿著來看，德布西寫出的音樂絕對有著超感性的生活品味。

　　事實上他對身邊的一切均保有高度的鑑賞力，包括他吃的食物——非色香味俱全的美食決不沾手。這種「鑑賞」與「挑剔」的龜毛個性運用到愛情與婚姻之中，卻很不幸的讓他的感情世界一團混亂，當時的社會興論對他錯綜複雜的幾段戀情與婚姻均有相當嚴厲的批評呢！

曲目推薦

專輯名稱：Sault D' Amour

Romantic Cello Melodies

演奏 / 指揮：Ofra Harnoy

專輯編號：BVCC 37287 BMG 新力

《波麗露舞曲》Bolero

拉威爾　Maurice Ravel, 1875-1937

音樂家生平

出生於法國西南部小城，自小便投身良師門下努力學習音樂的
拉威爾，是繼德布西之後著名的印象樂派作曲家及鋼琴家；他
創作的樂曲以「精準、適中」出名，甚至還被冠上「瑞士的鐘錶
匠」之稱。對後世的愛樂者而言，他在五十三時譜寫的管弦曲《波麗露舞曲》奠定他
的聲威，不僅風靡全球，還家喻戶曉。

一首短短十七分鐘的舞曲，卻能讓作曲家聲名大噪，一鼓作氣走
紅歷久不衰，收音機天天放送這首舞曲，連小販都爭相以口哨吹起這
段旋律。很神奇吧？更神奇的是作曲家聲稱這首曲子是「十七分鐘沒
有音樂的管弦樂隊演奏」，其旋律少得可憐，根本就
是個不斷反覆與漸強的過程。在聽了十七分鐘的反
覆與漸強後，絕對不會再說「我對古
典樂沒感覺」這種洩氣話啦，而我們
整理出來聽眾們最常見的感覺有兩種，一是喜愛
得不得了（然後向你的親朋好友強力推薦）；另
一則是陷入瘋狂的狀態，自殘或殘人。

這首神奇的舞曲便是《波麗露舞曲》，是

《波麗露》的人物服裝造型。

拉威爾彈琴時的神情。

拉威爾為當代傑出舞蹈家魯賓斯坦（Ida Rubinstein）所寫的芭蕾音樂。話說他有天心血來潮，想在舞曲中展現他挖掘樂團音響極限的技巧，於是便以西班牙「波麗露舞曲」的風格為其架構，寫了八小節的兩段主題，再使用各種不團的管弦樂器來進行九次的反覆。曲子在進行中不斷的加入新的樂器組合，音量也不斷的提升，一股催眠似的詭異氣氛　延燒著──直到開水終於滾了，大泡泡小泡泡瘋狂地在水中翻騰。

此曲於一九二八年九月二十二日在巴黎歌劇院首演，描述一名女舞者在燈光昏暗的酒館內翩翩起舞，一開始大家並未注意女郎的存在，但隨著音樂愈來愈激烈，女郎的舞姿也愈來愈奔放，酒館裡的男男女女紛紛向舞者投射熱烈的目光，並開始跟著歌舞狂歡，直至樂曲的高潮。演奏結束後，有一名女性觀眾衝到後台興奮地說：「作曲者一定是瘋了！」正接受眾人歡呼的拉威爾莞爾一笑：「只有她最懂得這首曲子！」

史特拉汶斯基曾形容拉威爾是「瑞士的鐘錶匠」，便是指拉威爾音樂中計算程度之精確，例如：《波麗露舞曲》每一小節的節奏、速度均經過了嚴謹的測量，每一次的反覆都增添了一層不一樣的色彩，

層層堆砌，直到觀眾產生一股全身都燥熱起來的騷動。有人說這樣的音樂是充滿性暗示的，在同名電影《波麗露》及《十全十美》中的一些性愛場面，便可以聽到波麗露舞曲極盡誘人蠱惑的魔力。

弦外之音

管弦樂的魔術師

　　拉威爾對管弦樂器特性的掌握十分的熟練精確，每一個細微處都要音音推敲，也因此贏得「管弦樂的魔術師」這個稱號。他的音樂也時常帶給人們驚喜，具有獨特的自我風格。對於廣受歡迎的名曲波麗露，拉威爾自己則評論道：「我只寫過一首算得上成功的作品，那就是《波麗露》，但不幸的是，這首曲子裡根本沒有什麼音樂。」這首「沒有音樂」的名曲，卻具有無人能敵的煽情效果呢！

　　他還曾經為在戰爭中失去右手的鋼琴家保羅‧維根斯坦寫了一首《左手鋼琴協奏曲》，這首充滿爵士風味的樂曲讓一隻左手就創造出跟雙手一樣燦爛的音響，讓保羅單手演繹的功夫在舞台上持續發光，這又是魔術師另一個施了魔法的把戲了。

曲目推薦

專輯名稱：Ravel：Bolero

演奏家：Charles Dutoit

專輯編號：460214 BMG 新力

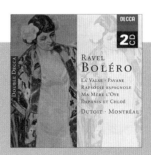

《布蘭詩歌》Carmina Burana

卡爾·奧福　Carl Orff, 1895-1982

音樂家生平

卡爾·奧福不僅是近代著名的德國作曲家，同時亦是偉大的音樂教育家，他主張透過音樂教育提高人們的音樂素養，還設立學校大力推展音樂教育，他所創作的奧福教學法被視為二十世紀四大音樂教學的主流之一；卡爾奧福著名的作品有：三聯劇《布蘭詩歌》和歌劇《月光》等。

　　《布蘭詩歌》有一個著名的、無比撼人的開場白──「命運，世界的女神」，第一次聽到曲中命運巨輪不斷往前滾動的聲音，以及用人聲與急促的音響來吟唱史詩般的命運之力，聽眾們大概會以為這套合唱曲應該是古意盎然的中世紀宗教音樂，但事實卻是，它的內容不但充滿了七情六慾的俗世題材，它更是一部二十世紀才誕生的非宗教式清唱劇。不過由於《布蘭詩歌》充滿了創意與聯想的音樂內涵，近年來它已成為許多電影、舞蹈、廣告、甚至是流行音樂取材的對象了。

　　《布蘭詩歌》的作曲者卡爾·奧福是德國作曲家，他的創作常取材自神話、歷史故事或民間傳說，具有十分鮮活的生命力與戲劇色彩；他擅長使用強有力的節奏來撼動聽眾，對於音樂與戲劇的結合亦頗有心得。但奧福在音樂上的成就不僅只是他的音樂創作，事實上，奧福還是二十世紀著名的音樂教育家呢！他設計了一套「奧福啟蒙教學」的教材，讓兒童藉由音樂與舞蹈的即興創作來發現自己的潛能，

並且提倡各種適合兒童使用的「奧福樂器」，這套音樂教學法至今仍在世界各地普遍地被採用與推廣呢！

　　為什麼一部二十世紀的創作卻充滿了掩不住的古色古香呢？原來《布蘭詩歌》的詩文早在中世紀便誕生了：一八〇三年，考古學者在德國布蘭本篤修道院發現了兩百多首創作於十世紀末至十三世紀初的詩歌，這些詩歌的作者是當時的流浪學者與修道士，而內容則是修道士的經文與充滿人情味的抒情詩。

　　一八四七年，許梅勒將這些詩歌編輯整理並加以出版，並題名為《布蘭詩歌》。奧福在一九三五年接觸這套詩集後，便深深被詩集裡包羅萬象、既俗世又放蕩的內容給震撼了，他選取了其中二十四首詩加以配樂，隔年《布蘭詩歌》首演後，它便讓奧福在樂界一舉成名，並成為二十世紀最受歡迎的合唱與管弦樂作品之一。

　　《布蘭詩歌》以「命運，世界的女神」作為序曲與終曲，中間則包括了三個主要樂段：歌頌大自然、生機蓬勃的「初春」；飲酒作樂、諷刺教會的「在酒館裡」；以及描繪情慾享樂的「求愛」。奧福深刻體會原詩豐富的意象，用簡單的形式、絢爛多樣的打擊樂、充滿生命力的歌聲與層次分明的架構來處理這套合唱曲，對於掌握詩文的情調相當出神入化。

　　曾經被麥克‧傑克森選為演唱會揭幕曲的「命運，世界的女神」唱道：「喔！命運，變幻無常就像月亮，有時盈滿有時虧缺。可恨的人生，先是坎坷，後又平順，就像被命運玩弄於股掌間……。」定音鼓強烈而頑固的打擊象徵「命運的巨輪」，短促而反覆的合唱曲調張

奧福教學法

　　卡爾·奧福創立的「奧福教學法」已得到世界各地音樂教師與愛樂者的肯定與推崇，究竟這套音樂教學法有何可貴與特殊之處呢？

　　1.奧福教學與單調的音樂訓練完全不同，它強調「人」才是音樂教育的目的，不但尊重每個孩子的特質，更希望藉由適當的引導，讓孩子發揮可貴的潛能，充分展現自我。

　　2.重視學生創作能力，以即興創作的原則鼓勵學生發表、刺激學生思考，並學會欣賞與溝通。

　　3.強調本土化，每個國家都有珍貴的文化教材，希望教師取材當地的兒歌、舞蹈、民謠或遊戲來編製教材，以延續各國獨特的音樂特色。

　　4.給予學生許多合奏的經驗，讓他們體驗合作、協調的重要性，並感受團體演奏的樂趣。

　　5.使用各種有趣的打擊樂器來進行節奏教學，模仿、頑固伴奏或說白節奏也經常被運用。

　　6.循序漸進的教學過程培養學生對音樂敏銳的感受力：包括音準、旋律與節奏。最重要的是藉由各種身體律動與接觸各式樂器，讓學生建立起自信、勇於嘗試並能發自內心喜愛音樂。

　　奧福教學法聽起來如此人性又有趣，如果能夠親身接觸，你是不是也想馬上回到童年，重新感受音樂教育帶給生命的美好與豐富呢？

力十足，像是主宰命運的巨輪不斷往前滾動，這段音樂充滿了力道與戲劇性，聽過的人莫不被其中神祕奧妙的命運之力撼動萬分，也難怪就連流行歌手的演唱會也相中它無比的感染力，而把古典融入流行的現場了。

　　奧福為《布蘭詩歌》加了一個副標題：「為獨唱家、合唱團、器樂和魔幻佈景所做的俗式歌曲」，由此可以想像這是一套內容相當豐富的合唱曲，尤其絢麗多姿的管弦樂與大量的打擊樂更讓整首樂曲磅礴華麗；諷刺的主題、輕浮的歡樂、對人生的讚美與對命運的怨恨，全都包容在古老又現代的《布蘭詩歌》之中了。

曲目推薦

專輯名稱：Orff：Carmina Burana

演奏／指揮：James Levine

專輯編號：15136 DG 環球

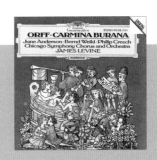

鋼琴曲《吉諾佩第》第一號

Gymnopedie No.1

沙提　Erik Satie, 1866-1925

音樂家生平

號稱「音樂革新者」的法國作曲家沙提出生於一八六六年，十三歲時舉家遷至巴黎並進入音樂學院就讀。沙提的音樂極富原創性，指法也相當簡單，這裡介紹的鋼琴曲《吉諾佩第》是他最出名的作品。

　　沙提以《吉諾佩第》為曲名，一共寫了三首鋼琴曲，這三首曲子都具有悠長舒緩的旋律，十分適合拿來冥想或沉澱心靈之用。《吉諾佩第》很安靜，只有一條悠緩的旋律不斷延伸；它也很冷靜，不說什麼，卻能夠馬上讓人進入禪意十足的境界。在炎炎夏日之中，如果能夠沖一壺冰冰涼涼的金桔茶，再讓一段《吉諾佩第》冰鎮煩躁的心，漂浮在如此凝練的音樂中，一定能讓暑氣全消。

　　沙提是法國現代派作曲家，他的音樂風格冷靜樸素，十分有個性。其實沙提本人就是一個很有個性的人，甚至是有些「怪異」的。年輕時沙提曾在巴黎音樂學院求學，但沒多久就受不了嚴肅古板的教學模式，憤而放棄學業，改在巴黎波西米亞區的沙龍中彈琴維生。這種清高的生活，沙提過得十分自得其樂，他視名利如浮雲、視金錢為糞土，據說曾經有人請他為一組水彩畫作曲，沙提覺得對方出的酬勞太高，還自動降價後才願意接這個案子呢！從種種的跡象來看，沙提

真的是一個「怪胎」，不過這種因時代孕育而生的「怪胎」，通常也最能創造屬於他們的時代。沙提是一個不折不扣的樂壇怪傑，在第一次世界大戰時，他已經成為巴黎年輕藝術家的精神領袖，許多藝術界的前衛人士都深受沙提的影響，例如：畢卡索、德布西、柯克托、拉威爾等繪畫與音樂界的才子，都視沙提為反叛路線的前輩；又或者連蒙瑪特區的落拓藝術家也都跟他稱兄道弟，可見得沙提雖然喜歡特立獨行，但他充滿主見的性格與才華，在當時是十分受到推崇的。

沙提最被人讚賞的作品便是他的鋼琴獨奏曲，不過就連氣質古樸的鋼琴曲，沙提也不肯好好替他們取個正常一點的名字。一九一九年，沙提完成了三首鋼琴曲，他左思右想，突然靈光一閃，想到了一個絕對與眾不同的曲名——《吉諾佩第》（Gymnopedie），若照字面翻譯是「裸男之舞」，這個神祕的曲名是根據一個希臘字根而來的，原來是指古希臘時代一種具有裸男舞蹈的宗教儀式。

《吉諾佩第》鋼琴曲第一號其實是一首頗為大眾的曲子，時常被用在電視、廣告、或廣播的背景音樂之中，但由於《吉諾佩第》十分樸素不搶眼，幾乎融在靜謐的空氣之中，再加上有個聱牙怪名，也難怪有很多人是「只聞其曲，不知其名」了。這首鋼琴曲全長僅三分多鐘，一段綿密的旋律非常緩慢而悠閒的出現，幾乎是以單音吟唱的方式來勾勒線條，底下以乾淨單純的和聲支撐著，冷靜之中又有十分流暢的旋律線，既素樸又簡約，讓人搞不清楚這是中古時期的音樂還是現代的創作。若你喜歡這種富有哲學意象的音樂，除了三首《吉諾佩第》外，沙提另三首同樣有著別出心裁之曲名的作品——《吉諾西恩》（Gnossienne）鋼琴曲，皆為沉靜平和的曲子，也能讓人通體舒暢。

弦外之音

世界上最長的一首曲子

你知道世界上最長的曲子是哪一首嗎？也許有很多人會說是華格納的《尼貝龍根的指環》。沒錯！《尼貝龍根的指環》若完整的演出需要四個晚上（約十五個小時）才能搞定，不過最長的曲子比《尼貝龍根的指環》還要長上幾十分鐘左右，大約要十五至十六小時才能演奏完，這首曲子就是沙提的鋼琴曲《維克斯希昂》（又來一個怪誕的曲名！）。

但事實上，這首十六小時的鋼琴曲幾乎也是全世界最短的曲子，並只用了兩小節的五線譜便寫完了。原來沙提有次不知是心情太好或太惡劣，正經八百的寫了兩小節的鋼琴旋律後，便在樂譜上指定要把這兩小節反覆四百八十次，且要以「焦躁、忙亂」的表情與速度詮釋此曲，根本就是整人嘛！不過在一九六七年，有十五位鋼琴手決定以「跨年接力演出」的方式挑戰這首曲子，就在十二月三十一日晚上十點十五分開始，一直到隔年元旦的下午一點三十八分為止，這十五位鋼琴手輪流演奏「焦躁、忙亂」的《維克斯希昂》，一共花了十五小時又二十三分鐘，真是帥呆了！不過應該沒有人會想聽完全曲吧！即使身為古典樂作曲家，若要比搞怪和耍花招，沙提絕對能穩佔寶座！

曲目推薦

專輯名稱：Satie：3 Gymnopedies & other piano works

演奏 / 指揮：Pascal Roge

專輯編號：4102202 Decca 福茂

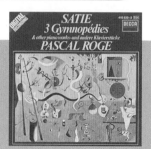

《大峽谷組曲》Grand Canyon Suite

葛羅菲　Ferde Grofé, 1892-1972

音樂家生平

多才多藝的美國音樂家葛羅菲出生於紐約東區，自小就在
父、母親的栽培下學習成長，從未因家境貧困而放棄音樂，
不論是作曲還是指揮，甚至是樂器演奏樣樣皆難不倒他；他
不僅隨著交響樂團至四處各地表演音樂，還為電影譜曲配樂。
《大峽谷組曲》是他的代表作，全曲分為五篇樂章，運用相同調性
卻不同拍子的音樂特性，描繪出大峽谷遼闊攝人的景致。

　　先前介紹過雷史碧基的交響詩：《羅馬三部曲》之後，接下來這首
《大峽谷》組曲同樣也是描繪風景、天光、氣候與自然的音樂。葛羅菲
曾以美國為題，寫下許多描寫性的標題音樂，多是以自然奇景為譜曲
的題材，除《大峽谷》組曲外，還寫過《密西西比河》、《好萊塢》、
《加利福尼亞》等組。顯然他對於自然景觀特別有感應，不管你是否
曾去過大峽谷，至少現在你能用一種最愉快的方式來回味當地風光，
或者開始認識大峽谷——不用買機票、當然連門票也幫你省下來了。

　　葛羅菲是二十世紀的美國作曲家，出生在於不甚富裕的家庭，從
小便得到處打工賺錢，送報生啦、司機啦、書籍裝訂員啦，各種零工都
幹過。但儘管家境貧寒，葛羅菲卻幸運地從小便能從爸爸媽媽那裡學
習小提琴、中提琴、鋼琴與和聲，他的音樂啟蒙可以說完全來自父母的
指導。十七歲那年，葛羅菲進入洛杉磯交響樂團擔任中提琴手，二十八
歲起，又在惠特曼爵士樂團擔任鋼琴手、編曲家與指揮，對於融合爵士

與古典的管弦樂手法頗有心得。一九二四年，三十二歲的葛羅菲跨刀幫好朋友蓋希文完成《藍色狂想曲》管弦樂總譜（事實上，當時距離首演只剩下七十二小時），此曲成功之後，葛羅菲也紅了，從此便安心地四處遊歷，玩累了就用五線譜寫寫遊記，真是愉快的專業作曲家。

《大峽谷組曲》完成於一九三一年，全曲共分五個樂章，分別為：《日出》、《紅色沙漠》、《山路》、《日落》、《豪雨》；大峽谷繽紛婀娜的一天全都納入樂章之中，從晨曦到晚霞，絢麗備至。音樂從朝陽初昇開始，雄偉堅毅的岩塊一一被溫暖的陽光喚醒，千變萬化的光彩折射下，旅人也踏上遊覽的路程。緩步來到紅色沙漠後，雙眼所及盡是多彩的岩象奇景，站在亙古的紅土之上，木管、中提琴、鋼琴以及小提琴低音奏出沉思般的旋律，讓人感到自然的永恆與遼闊，念天地悠悠，思古之情充塞心胸。

接下來一段蜿蜒的山間小路把節奏從緩板帶到小快板，途中有耐勞的驢子一路跟隨，樂器以急速滑奏模擬驢子的叫聲，雙簧管則奏出輕快的裝飾音，代表規律的蹄聲一路不變的前進。在舒暢又富有動感的旋律中，輕輕傳來山澗潺潺溪流，清脆的鋼片琴像澄淨的流水洗去旅人的疲累。絢爛的天光雲影不斷更新大峽谷的裝扮，但傍晚時分卻下起了一場豪雨，雷聲陣陣雨勢滂沱，像是一場天與地合作的交響曲演出。還好驟雨不久便停了，雨後的大峽谷顯得更為清新怡人，橫跨山谷有一道彩虹斜掛，彩霞滿天炫目迷人，那是豪雨之後的酬賞，在難得的奇景中，旅人道別大峽谷，踏上歸程。

葛羅菲的大峽谷之所以如此生動，能夠將管弦樂的描寫性發揮透

徹，其中一個重要的原因乃是他巧妙地將爵士風格融入古典樂當中，顯露獨特的美國民族風味。葛羅菲的管弦樂音響層次分明、語法明朗洗鍊，因此能夠讓賞樂者輕鬆享受音樂的美好，感受平易近人、表情豐富的美麗旋律。

弦外之音

大峽谷

　　美國大峽谷國家公園位在亞利桑納州北部，從冰河時期開始，歷經數億年的地層變化，而形成一道細窄鴻溝，全長三百四十多公里，深一千六百公尺，是歲月在龐大岩塊上刻鑿的弦。

　　大峽谷之迷人，在於它雄偉壯麗的景緻，以及絢爛多變的樣貌。隨著日出日落，繽紛的色彩映照在岩石上，鋪成一片絢麗風光。至今，大峽谷不只是馳名的觀光景點，也是地質學家勘查岩石的活標本，具有科學研究之價值。葛羅菲也用他弦的管弦樂法捕捉了大峽谷柔和之景與豪邁氣勢，豐富的音樂如同文字或繪畫般，為卓絕的大自然留下一場永恆的藝術饗宴。

曲目推薦

專輯名稱：Grofe : Grand Canyon Suite

演奏 / 指揮：William T. Stromberg

專輯編號：8559007 Naxos 金革

AMERICAN CLASSICS

FERDE GROFÉ
Grand Canyon Suite
Mississippi Suite · Niagara Falls Suite

Bournemouth Symphony Orchestra
William T. Stromberg

《美麗的露絲瑪莉》

Schon Rosmarin

克萊斯勒　Fritz Kreisler, 1875-1962

音樂家生平

克萊斯勒是二十世紀初傑出的小提琴家、作曲家，他的演奏風格流露著明朗、樂觀的氣質，充滿音樂性的演奏法與獨具的甜美音質，一直是後人讚揚欣賞之處。即使他的音樂事業發展的並不順利，還曾把自己的作品冠上古作曲家的大名發表，最終仍向公眾發表真相，承認自己的錯誤。

　　克萊斯勒是出生於奧地利的小提琴家，雖然他並不是有名的作曲大師，但卻將許多作曲家的管弦樂曲改編成小提琴獨奏曲，讓這些旋律以另一種細膩優雅的方式呈現給聽眾。克萊斯勒七歲便公開演奏，進入維也納音樂院學習；十二歲考上巴黎音樂院，還獲得羅馬大獎。十四歲開始遠赴美國展開旅行演奏，後來卻覺得這樣的日子太過平淡無聊，於是返回維也納轉而投入醫學的行列。

　　雖然克萊斯勒的求學生涯頗富傳奇性，但他終究未曾放棄對音樂的熱愛。當時歐洲演奏音樂的風氣並不盛行，音樂是屬於少數貴族的娛樂品，為了讓音樂能更普及，克萊斯勒創作了許多小提琴獨奏曲，希望這些動聽的旋律能讓小提琴演奏家有更好的發揮與演出機會。

　　在他自己所譜寫的曲子中，《美麗的露絲瑪莉》是一首恬淡輕快

的曲子，圓舞曲的風格洋溢在整首曲子中，彷彿描寫可愛的少女露絲瑪莉活潑地跳著舞的模樣。優雅地（Grazioso）、G 大調、3/4 拍子的舞曲旋律構織了輕鬆又高雅的氣氛，是一首能充分展現小提琴細膩情感，且「曲如其名」的美麗小品。

曲目推薦

專輯名稱：Kreisler Plays Kreisler

演奏 / 指揮：Donald Voorhees

專輯編號：8.110947

Naxos 金革

《切分音時鐘》

The Syncopated Clock

安德森　Leroy Anderson, 1908-1975

音樂家生平

輕音樂作曲家安德森出生於美國麻州，從小就在母親的栽培下學習音樂，並順利進入哈佛音樂學院取得學位，好學的他在校期間更譜出了《哈佛幻想曲》，這首曲子直到現在仍被學院當作表演的曲目。安德森擅長譜寫旋律簡單，輕鬆幽默的小品樂章，像耳熟能詳的《聖誕雪撬（Sleigh Ride）》就是出自他手中的唷！

　　說起時鐘，那滴滴答答的聲響是我們生活中的頑固伴奏。而我們都在這一秒一拍、一板一眼中，下意識地編著自己的時間之歌：早晨拔尖大叫「啊……，糟糕，睡過頭了啦！」之後，從床上滾下來，然後是一陣脫鞋趴搭趴搭、牙刷和漱口水快節奏地沙沙作響。出門前瞥一眼掛在牆上的鐘，秒針仍臨危不亂地踏著步伐，我們卻大喊「慘了，來不及了！」奮力甩上門，在「碰！」一聲中結束所有的混亂。

　　下班或放學前，鐘擺老神在在，不超前、不落後，堅持刻板地走動著，而迫不及待的我們卻一會兒小小聲地歎氣、一會兒因為煩躁而把東西掉在地上……。

　　音樂本來就是生活的喘息，像時鐘這樣與生活息息相關的主題，想當然爾，大師們也不會忘記添上一筆，如果想聽聽專業級的時鐘之

歌如何被表現，就從安德森的《切分音時鐘》開始吧！美國人安德森身兼風琴師、指揮家、作曲家，是一個在樂壇上多棲的古典音樂家，雖然一生中也寫過許多大編制的樂曲，但是真正把他的名聲傳播到大家耳裡的，反而是這首宛如名片般的通俗小品：《切分音時鐘》。這也難怪，因為這是一首令人莞爾的佳構，展露古典樂深沉溫柔之外，輕快詼諧的另一面。曲子裡存在的並不是一座普通的時鐘，而是透過巧思安排後，形成的「頑皮的時鐘」與「怪鐘」。

且看看安德森如何出其不意，讓聽眾噗嗤一笑：曲子一開始，用來模擬鐘擺擺動聲的打擊樂器——和尚唸經用的木魚，嚴肅古板、正正經經地敲著，叩、叩、叩、叩，叩、叩、叩、叩……，但是不對，到了中途居然「放炮」，一反常態敲錯了兩三次節奏，該敲的時候不敲，跳過了時間點，像是故意把時間切開一樣（因此命名為《切分音時鐘》）；繼續聽下去，可以發現巧妙之處有鬧鐘，聲聲催促人似的響著，這連續的聲音可不是真正的鬧鈴，而是可以創造同工之妙的樂器「鈴鐺」；到了最後一段，穿插的鬧鈴不見了，木魚又敲了起來，就在沒被鬧鐘喚醒的人們，即將在平穩的木魚敲打聲中，再度陷入昏睡時，規律的叩叩聲突然大錯亂，緊接著從一聲拔高的小提琴中摔下來、解體、一動也不動了。彷彿是愛開玩笑的安德森出其不意把時鐘弄壞了，雙手一攤，向我們露出莫可奈何的笑容，然後下台一鞠躬。

安德森很沉迷於這種「擬物」〈描寫事物〉的音樂，他諸如此類妙趣無窮的作品取材都很特別，像是「打字機」、「砂紙跳芭蕾」，甚至直接描寫聲音的「乒、乓、砰」等等，往往都會使人聽了目瞪口呆。

弦外之音

全副武裝的打擊樂器

　　樂團裡的打擊樂器是最熱鬧又沒秩序的一個部門，在此部門，團員們通常要身兼數職，各式的打擊樂器都要能有模有樣的敲打一番，因人手不足時，有可能會被臨時任命演出某一樣樂器。不過通常這些樂器的演奏技巧也不會太難，頂多只是拿起來搖一搖，或在正確的時間點上敲一敲罷了，但要真正掌控好這些玩具般的樂器，當然還是需要磨練的。

　　有哪些多采多姿的打擊樂器呢？

　　定音鼓：可以製造一種震耳欲聾的雷鳴聲。

　　小　鼓：軍樂隊裡的靈魂人物。

　　大　鼓：低沉有力，是天神生氣時的聲音。

　　響　板：數來寶的靈魂；更能製造熱情的西班牙風味。

　　銅　鈸：燦爛輝煌的震天嘎響。

　　木　琴：《骷髏之舞》中，骨頭跳舞時互相撞擊的聲音。

　　鈴　鼓：熱情的吉普賽風味。

　　三角鐵：嘿！開動了。

曲目推薦

專輯名稱：Anderson: Orchestral
　　　　　　 Evergreens

演奏 / 指揮：Richard Hayman

專輯編號：8. 559125 Naxos 金革

AMERICAN CLASSICS

Leroy
ANDERSON
Orchestral Evergreens
The Waltzing Cat
Sleigh Ride
The Syncopated Clock
The Typewriter
Blue Tango
Serenata

Richard Hayman
and his Orchestra

《青少年管弦樂入門》

The Young Person's Guide to the Orchestra

布瑞頓　Benjamin Britten, 1913-1976

音樂家生平

身為英國本世紀最重要的作曲家——布瑞頓，自小便在母親的循循善誘下開啟了他的音樂教育，並於一九三〇年進入皇家音樂學院修習鋼琴及作曲。歌劇《彼得格林》、大型合唱曲《戰爭安魂曲》是布瑞頓最廣為人知的作品；另外，這首以變奏和賦格手法譜寫的管弦樂曲《青少年管弦樂入門》則是取材於布瑞頓最敬仰的作曲家普賽爾所創作的作品。

　　《青少年管弦樂入門》是英國政府拍攝教育影片「管弦樂的樂器」時，委託作曲家布瑞頓所做的曲子。此曲以十七世紀英國作曲家普賽爾的舞曲作為主題，編寫成一套變奏曲，藉著各段的變奏讓單獨或同一族群的樂器一一登場，各個樂器充分表現出自己的特色，讓尚未了解管弦樂的人們獲得充分的認識。

　　這個曲子一共演奏了六次，首先是全體樂器的大合奏，然後出現木管樂器（長笛、雙簧管、單簧管與巴松管），接著是弦樂器（小提琴、中提琴、大提琴、低音提琴與豎琴）、銅管樂器（法國號、小喇叭、長號、低音號），緊接著加入打擊樂器（低音鼓、鐃鈸、鈴鼓、三角鐵、小鼓、木魚、木琴、響板、銅鑼）。整首曲子最後以賦格的形式作結：最初是鳥鳴般的短笛，短笛導出了主題，接下來的所有樂

器將重複這個主題並依次登場謝幕：先是溫暖的木管家族成員款款出場，然後引出了細膩的弦樂家族、大聲公的銅管家族、五花八門的打擊樂器，一個一個樂器漸次加入，整首曲子的力度與聲響也越來越大，就在最高潮、整個舞台幾乎沸騰起來的時候，銅管樂器再次雄壯地吹奏出主題，為整首曲子作一個完美亮麗的結束。

這首曲子只能用一個「妙」字來形容，它實在是太寓教於樂啦！一首樂曲的身上竟然兼容了音樂性、啟蒙性、教育性，相信所有的大朋友、小朋友們，只要聽過這個貼心的設計，一定想一再的按repeat，直到搞清楚所有樂器的音色為止。

偉大的布瑞頓，設計了這一首專門介紹管弦樂的曲子，曲子的本身又是如此百聽不厭，讓聽眾能同時享受聆賞、學習和探索的樂趣，可愛繽紛的《青少年管弦樂入門》，當然成為永不退流行的古典樂曲。

曲目推薦

專輯名稱：Britten：The Young Person's Guide to the Orchestra

演奏 / 指揮：Seiji Ozawa

專輯編號：BVCC 37277 BMG 新力

芭蕾舞劇《蓋妮》之《劍舞》

The Sabre Dance of "Gayane"

哈察都亮　Aram Khachaturian, 1903-1978

音樂家生平

哈察都亮是二十世紀的俄國作曲家，家境貧寒的他從十九歲才開始學習音樂，近乎成年後才接受正規的音樂教育；他不僅極為熱愛亞美尼亞民族的音樂，對於俄羅斯各地的民俗風謠也涉獵頗多，他以強烈的節奏、豪邁的韻律感、原始的曲風，勾勒出高加索民謠的曠野之聲。

不可思議的刀光劍影、詼諧又略帶諷刺的《劍舞》，乃選自哈察都亮的舞劇：《蓋妮》。這首風格奇趣的樂曲是《蓋妮》舞劇組曲中最著名的一首，相信它特殊的俄羅斯節奏一定讓你感到新鮮又好玩，甚至跟著音樂一起血脈賁張，從此對這首曲子印象深刻。

芭蕾舞劇《蓋妮》於一九四二年十二月在珀爾門歌劇院首演，故事背景就發生在亞美尼亞的一個農場裡：女主角蓋妮和基高結婚後，卻毫不知道自己的丈夫是一個走私販，一直到基高露出狐狸尾巴，蓋妮才恍然大悟。遇人不淑的蓋妮苦勸丈夫前去自首，但基高卻壞到骨子裡，非但不聽蓋妮苦勸，還放火把村莊焚毀，並企圖謀害蓋妮與他們的女兒。受到重傷的蓋妮被警備隊隊長卡沙克夫救起，在隊長細心的照顧下，蓋妮日漸康復，並與隊長萌生情愫。最後基高得到應得的懲罰，而蓋妮也與卡沙克夫結為夫妻，農場的群眾歡聚一堂，歌唱跳舞，祝福這一對新人。

《蓋妮》是哈察都亮的成名之作，舞劇中用了許多俄羅斯民謠曲風的樂曲，充滿了地方色彩。在劇中，《劍舞》指的是一種戰鬥舞蹈，是高山居民出征前所跳的一種獨特舞蹈。當然，為了配合出征前的高昂氣勢，這種樂曲的節奏是非常強烈而快速的，似乎可以看到刀光劍影揮舞在亞美尼亞空曠的土地上。

　　洶湧的旋律一波接著一波迎面襲來，夾帶著特別的民謠旋律，激昂舞蹈的氣氛被營造得十分熾熱。樂曲中段由大提琴獨奏搭配薩克斯風，古典與爵士融合的手法讓《劍舞》增添了迷人的異國情調，也依稀能聞到爵士樂詼諧的趣味。末段又回到開頭激烈舞蹈的部分，戰鬥的快感傾巢而出，所有管弦樂器最後以一種奇特的滑稽手法結束全曲。

曲目推薦

專輯名稱：Khachaturian：
　　　　　Gayane Suites

演奏 / 指揮：Andrey Anikhanov /
　　　　　　Andre Anichanov

專輯編號：8550800 Naxos 金革

KHACHATURIAN
Gayane
Suites Nos. 1 - 3

St. Petersburg State Symphony Orchestra
André Anichanov, Conductor

弦外之音

團員進場的規矩

你知道在一場音樂會開始之前，樂團的團員們是如何進場的嗎？這看似不起眼的進場規則，可都是有道理的，不能隨便亂來。

首先進入舞台的是管樂器演奏者與打擊樂手，這些人最先入場的原因，是因為他們演奏的樂器比較麻煩，需要更多時間來組裝與調整。例如：管樂器演奏者必須先將吹嘴裝上、調整管身、調整簧片的裝接與角度，然後稍微試吹幾個音符，以確定沒有錯拿別人的樂器零件；而打擊樂手則需要把一堆破銅爛鐵，包括：鑼、鈸、鞭子、木琴、牛鈴、木魚、三角鐵、大大小小的鼓等等，調整到一個適合的位置，並確定在揮舞鼓棒時不會敲到任何一個倒楣的同伴。

就在舞台上進行著雜亂的調整工作時，悠哉的弦樂演奏者也陸續步上舞台，他們一樣得將樂器略作調整，只是沒那麼麻煩罷了。

最後一個出場的是所謂的「樂團首席」——通常是一個苦練成精的小提琴手，他的位置就在指揮的左手邊的第一把椅子。首席出場時，聽眾會給予他熱烈的掌聲，代表對整個樂團的鼓勵。但在就定位之前，首席還得完成一項重要任務——指示雙簧管演奏者吹奏一個標準 A 音，因為接下來就是整個樂團的調音工作了。

完成了以上所有瑣碎的例行步驟之後，聽眾們也逐漸安靜下來了，然後整個樂團的將軍、他們的精神領袖——指揮，便能精神奕奕、風光十足的登場了。

《行星組曲》 The Planets

霍爾斯特　Gustav Dheodore Holst, 1874-1934

音樂家生平

一八七四年出生的霍爾斯特，生長在自瑞典移民至英國的音樂家庭中，早年就讀倫敦皇家音樂學院，畢業後的他沒多久便投身於教育事業，並積極潛心作曲，至今仍是弦樂團演奏的名曲《聖保羅組曲》就是在此一時期誕生的。另外，這部極具特出主題且內涵豐富想像力的《行星組曲》是霍爾斯特的代表作，也是英國王妃黛安娜出殯那天被選來憑弔她的音樂。

　　熱愛占星與神話故事的霍爾斯特，有一天心血來潮，想出了結合這兩項興趣與他的本行——音樂——的好主意，他決定寫一首關於占星的交響曲。在孕育這支曲子的三年內，霍爾斯特彷彿得到來自外太空的神祕力量，最後果然順利完成了舉世注目的《行星組曲》。事實上，這首曲子也是他身為音樂家唯一紅透半邊天的代表作。

　　《行星組曲》共包含了七個樂段，分別描述太陽系中的七顆行星，並給予每顆行星一個副標題。要欣賞這一首磅礡的交響曲之前，先來聽聽霍爾斯特曾給予樂迷的建議：「如果想了解這部交響曲的內涵，只要看看每首曲子的副標題就可以了。」作曲家的話果然一針見血，我們就以最不囉唆的方式，來導覽外太空的神祕星球吧！

　　(1) 火星：

　　戰爭之神——快板，響徹雲霄、暗無天日的烽火連綿。

(2) 金星：

和平之神――慢板，寧靜優雅、與世無爭的明亮之星。

(3) 水星：

飛翔之神――甚快板，隨心所欲、翱翔太空的帶翼信使。

(4) 木星：

快樂之神――遊戲似的快板，喧鬧嬉戲、明朗愉快的喜悅之聲。

(5) 土星：

老年之神――慢板，陰鬱蒼涼、頹然蕭瑟的晚秋曲調。

(6) 天王星：

魔術之神――快板，陰陽怪氣、轟隆震響的魔幻咒語。

(7) 海王星：

神祕之神――行板，霧氣蒼茫、浩瀚幽遠的神祕之星。

現今太陽系中的九顆行星，霍爾斯特遺漏了哪兩顆呢？答案是藍寶石般璀璨的地球，以及當時還未被發現的冥王星。不知道霍爾斯特在死後的另一個世界裡，是否正勤奮地為這兩顆行星作曲？

曲目推薦

專輯名稱：Holst：The Planets　　演奏 / 指揮：Eugene Ormandy

專輯編號：BVCC38060

BMG 新力

《藍色狂想曲》Rhapsody in Blue

蓋希文　George Gershwin, 1898-1937

音樂家生平

出生於一八九八年紐約布魯克林區的蓋希文從小就對音樂展現高度的興趣，即便家庭生活環境不佳，他的雙親卻依舊為蓋希文聘請音樂老師，協助他實現音樂家的夢想。蓋希文的音樂特色在於他成功的將爵士樂融入古典樂之中，他的百老匯歌舞劇、美式歌劇、交響曲等，不僅顛覆歐洲的傳統音樂且深具獨創性。

　　一棟老舊的公寓座落在布魯克林區的街道旁，公寓三樓的窗戶傳出一陣瘋狂又美妙的琴音，街道上的人們紛紛停下腳步，鄰居也微笑著探頭聆聽，他們說：「啊，那是蓋希文，雖然小時候是個頑皮又好動的小鬼，但他是個天生的鋼琴手呢！」

　　頑皮男孩蓋希文長大後，好動的因子仍蠢蠢欲動，他的音樂啟蒙，來自布魯克林區的黑人街舞；他的第一份工作就在樂譜出版公司，職務是幫忙推銷樂譜的鋼琴手兼樂譜解說員。但他血液裡天生的古典氣質，又不安於只當一名流行的爵士樂手，於是他日夜鑽研實驗，終於在一列疾駛的火車上獲得靈感，寫下了這首古典與爵士聯姻的名作：《藍色狂想曲》。

　　《藍色狂想曲》是一部充滿美國音樂精神的作品，它的旋律、節奏、和聲都和黑人爵士樂有著相通的關連性。曲子由單簧管充滿趣味

1934 年，蓋希文在紐約自宅彈琴的神情。

的低音滑出，這段彷彿是加菲貓出場的音樂，讓我們不禁聯想起慵懶笨重的加菲貓，在一個夏日午後突然在客廳跳起舞來，或驕傲又瘋狂地滿場跑，逗得大家樂不可支的情景。曲中的爵士鋼琴以跳躍的即興音符貫穿全曲，搭配管弦樂強烈而富於想像的旋律，古典的深刻與爵士的活力，在蓋希文精妙的計算下，完美融合成一體。

　　需要放鬆嗎？想來點天馬行空的幻想嗎？沙發、加菲貓玩偶、漫畫、M&M 巧克力，還有蓋希文的《藍色狂想曲》，將助你重拾生活的充沛精力！

曲目推薦

專輯名稱：Gershwin：Rhapsody in Blue

演奏／指揮：Richard Hayman

專輯編號：8.550295

Naxos 金革

弦外之音

音樂家語錄

　　蓋希文與無調性音樂的始祖荀白克是好朋友，他們喜歡在週末一邊打網球一邊討論對音樂的看法，雖然他們的作品風格南轅北轍，但卻絲毫不減損對彼此的欣賞。

　　有一次蓋希文想拜荀白克為師，不料竟遭到拒絕，只見荀白克不急不徐地回答：「這世界上已經有一個好的蓋希文了，不需要多一個壞的荀白克。」

　　不料蓋希文在三十九歲那年便死於腦瘤，好友荀白克在追悼會上說出對他的惋惜與感嘆：「音樂不僅僅是蓋希文的才能，音樂根本就是他呼吸的空氣、他全部的夢。我為樂壇的損失感到悲哀，蓋希文的確是一位偉大的作曲家。」

附録

名曲年表

西元紀年	中國紀年	樂壇紀事	世界大事
1670	1678 康熙 17 年	韋瓦第於威尼斯誕生。	德國的第一間歌劇院在漢堡開幕。
1680	1685 康熙 24 年	德國作曲家巴哈生於埃森納赫、韓德爾生於哈勒。	路易十四取消南特赦令。奧地利、波蘭、威尼斯聯合起來反抗土耳其。
1690	1692 康熙 31 年	義大利小提琴家作曲家塔替尼誕生。	英法戰爭。
1700	1700 康熙 39 年	義大利作曲家柯賴里完成小提琴曲。義大利作曲家桑馬悌尼出生。	西班牙腓力五世繼位。俄土簽訂休戰協定。
	1703 康熙 42 年	韓德爾在漢堡歌劇院任小提琴手。韋瓦第擔任威尼斯慈愛醫院和神學院唱經班指揮。韋瓦第出版《三重奏奏鳴曲》。	西班牙王位繼承戰爭。普魯士王國建立。彼得大帝建立聖彼得堡。
	1706 康熙 45 年	韓德爾的歌劇在義大利受到歡迎。	蒙兀兒皇帝駕崩，帝國隨之崩潰，為歐洲商人帶來新的商機。
	1709 康熙 48 年	韓德爾在威尼斯發表歌劇《阿格麗碧娜》。巴哈完成《d 小調觸技曲與賦格曲》。韋瓦第出版《小提琴奏鳴曲》。	俄國擊敗瑞典取得波羅的海控制權。德國人大批移民美國。達比以焦煤取代木炭，開啟英國的工業革命。
	1712 康熙 51 年	韓德爾定居倫敦，致力於歌劇創作及演出。韋瓦第出版協奏曲集《調和的靈感》	維埃爾在德南大敗奧荷聯軍。英荷法在荷蘭烏特勒克展開和議。
	1715 康熙 54 年	韓德爾完成《水上音樂》組曲。	英國安娜將王位傳給漢諾威選侯威廉。路易十五即位。奧、土爆發戰爭。
	1717 康熙 56 年	巴哈創作一系列器樂曲、清唱劇及六首《布蘭登堡協奏曲》。	葡萄牙海軍遠征土耳其。荷英法三國同盟。
	1719 康熙 58 年	韓德爾創辦皇家音樂協會，上演義大利式歌劇。	英國宣布愛爾蘭為王國不可分割的一部分。

西元紀年	中國紀年	樂壇紀事	世界大事
1720	1720 康熙 59 年	韓德爾出版《大鍵琴組曲》第一卷，著名的《快樂的鐵匠》為其第五首。	西班牙人佔領德克薩斯。英國南海公司與法國密士失必公司垮台。
	1721 康熙 60 年	巴哈完成《布蘭登堡協奏曲》。	歐洲北方戰爭結束，瑞典領地分裂。
	1725 雍正 3 年	韋瓦第出版小提琴協奏曲《四季》。	凱薩琳娜加冕為俄羅斯的第一位女皇。
	1728 雍正 6 年	韓德爾皇家音樂協會停辦，乞丐歌劇上演。巴哈完成《聖馬太受難曲》。	福勒里紅衣主教就任法國首相，推行和平政策。英國首相羅伯特·沃波爾掌權。
	1729 雍正 7 年	韋瓦第出版《小提琴協奏曲》、及最早版本的《長笛協奏曲》。	白令為證實美洲和西伯利亞是否相連，進行第一次探險。
1730	1732 雍正 10 年	海頓誕生。	維也納條約訂定，李奧波德皇帝藉此確保女兒瑪麗亞·泰蕾莎的王位繼承權。
	1737 乾隆 2 年	韓德爾因新型歌劇受到批評而引發中風，轉向神劇創作；韋瓦第受蕭堡歌劇院之邀任交響樂隊指揮；海頓前往漢堡學習音樂。	俄、土戰爭持續進行。林奈發表《自然系統》一書，開始將植物分類。
1740	1740 乾隆 5 年	海頓進入維也納史帝芬大教堂唱詩班擔任獨唱。	普魯士國王腓特列大王即位。英國支持奧地利對抗法國和普魯士。
	1743 乾隆 8 年	韓德爾神劇《彌賽亞》在倫敦上演，英王喬治二世大受感動。韋瓦第逝世。	法王路易十五親政。
	1744 乾隆 9 年	巴哈完成平均律鋼琴曲集第二卷。	普魯士再次投入奧地利王位繼承戰爭取得大部分勝利。
	1749 乾隆 14 年	巴哈完成管風琴曲「賦格的藝術」。	普魯士腓特烈二世實行司法改革。

西元紀年	中國紀年	樂壇紀事	世界大事
1760	1761 乾隆 26 年	海頓擔任艾斯塔哈基王府樂隊副樂長，創作 D 大調《晨》、C 大調《午》、G 大調《晚》等六首交響曲。	凱薩琳娜女皇統治俄羅斯。
1770	1770 乾隆 35 年	莫札特前往米蘭，創作《朋托王米特里達特》。貝多芬誕生於德國波昂。	英國航海家科克船長航抵澳州。波希米亞發生大規模的農民革命浪潮。
	1774 乾隆 39 年	莫札特完成 g 小調和 A 大調兩首交響曲。	法國路易十六繼位。約瑟夫・普里斯特利發現「氧」。
	1777 乾隆 42 年	莫札特創作《降 E 大調鋼琴協奏曲》。	薩拉托加之役，北美獨立運動的決定性戰役。
	1778 乾隆 43 年	莫札特創作《巴黎交響樂》、《第一號長笛協奏曲》。	巴伐利亞王位繼承戰爭。
1780	1781 乾隆 46 年	海頓應邀譜寫《巴黎交響曲》。莫札特在慕尼黑公演《伊多明內歐》。	約克敦之役（美國），華盛頓對英軍獲得最後勝利，結束北美獨立運動。
	1782 乾隆 47 年	莫札特創作《哈佛納交響曲》和《後宮誘逃》。	英國聖徒戰役，保住英屬西印度群島。
	1783 乾隆 48 年	貝多芬就任宮廷樂隊的大鍵琴師和劇院的伴奏，並完成第一首作品。	英承認美國獨立。約瑟二世廢除奧地利農奴及勞役。
	1786 乾隆 51 年	莫札特創作《布拉格交響曲》，《費加洛婚禮》於維也納上演。韋伯生於德國北部尤廷。	啟蒙時代思想家的思想收錄於百科全書中。
	1787 乾隆 52 年	莫札特受聘為約瑟夫二世的宮廷音樂家，《唐・喬凡尼》上演。貝多芬第一次訪問維也納並拜訪莫札特。	美國制定新憲法。

西元紀年	中國紀年	樂壇紀事	世界大事
	1788 乾隆 53 年	海頓完成博士論文《牛津交響曲》。莫札特創作《朱彼特交響曲》、《第四十號交響曲》、《C 大調鋼琴奏鳴曲》。貝多芬在波昂結識華德斯坦伯爵和布勞寧夫人。	英國在澳洲新南威爾斯建立殖民地。
	1789 乾隆 54 年	莫札特受聘為腓特烈二世作曲。	法國大革命爆發。
1790	1790 乾隆 55 年	海頓辭去艾斯塔哈基王府樂隊長職，啟程前往倫敦訪問。	華盛頓當選為美國第一任大總統。
	1791 乾隆 56 年	海頓完成《驚愕》等六首交響曲。莫札特創作《魔笛》。貝多芬完成管絃曲《騎士芭蕾舞》。莫札特創作《降 E 調弦樂四重奏》、《聖體頌》、《安魂曲》，並於同年逝世。	曾為奴隸的路維杜爾領導海地人起義。法國召開立法會議。普奧發表皮爾尼茨宣言。
	1792 乾隆 57 年	貝多芬向海頓請教並學習作曲。羅西尼生於義大利佩薩羅。	拿破崙戰爭（~1815）。俄普第二次瓜分波蘭。
	1794 乾隆 59 年	海頓創作《時鐘》、《鼓聲》、《軍隊》等交響曲。貝多芬決定永久定居維也納。海頓譜寫神劇《創世紀》。	波斯卡札王朝開國。法國反革命事變，羅伯斯比遭處決。
	1795 乾隆 60 年	海頓譜寫神劇《創世紀》。	俄普第三次瓜分波蘭。法國督政府成立。
	1796 嘉慶元年	海頓完成《戰爭時光彌撒》。貝多芬完成第一首 C 大調《鋼琴協奏曲》。	詹納將牛痘疫苗引進英國。法國拿破崙將軍展開征義之戰。
	1797 嘉慶 2 年	海頓為奧皇法朗茲二世誕辰譜寫《天佑法朗茲吾王》，後為奧國國歌。韋伯在薩爾斯堡隨米夏爾海頓學作曲。舒伯特誕生維也納。	簽定坎伯福爾米條約，結束波拿巴對義戰爭。 教皇國成為羅馬共和國。

西元紀年	中國紀年	樂壇紀事	世界大事
1800	1800 嘉慶 5 年	海頓譜寫歌劇《四季》。	大不列顛和愛爾蘭合併。
	1801 嘉慶 6 年	貝多芬芭蕾舞劇《普羅米修斯》在布爾格劇院上演。	法國公民賦予拿破崙近乎獨裁的權力。
	1804 嘉慶 9 年	貝多芬撕去《第三交響曲》的扉頁，更名為《英雄》。韋伯成為布雷斯勞國家劇院指揮。	拿破崙稱帝。英國獲得好望角的控制權。
	1808 嘉慶 13 年	貝多芬完成第五號、第六號交響曲。羅西尼完成男聲合唱的彌撒曲。	法國佔領教皇國。美國禁止買賣奴隸。美人富爾敦發明汽船。
	1809 嘉慶 14 年	海頓葬於維也納。孟德爾頌於德國漢堡誕生。	威靈頓率英軍攻打葡萄牙。西班牙半島戰爭。
1810	1810 嘉慶 15 年	韋伯歌劇《席娃娜》法蘭克福首演。羅西尼獨幕諧劇《婚姻契約》在維也納上演。舒伯特完成作品《鋼琴變奏曲》與《幻想曲》。蕭邦生於波蘭。舒曼生於德國薩克森地區的茲維考。	法國兼併荷蘭。美洲西葡殖民地戰爭起。拿破崙立波拿巴為西班牙皇帝。
	1811 嘉慶 16 年	李斯特生於匈牙利萊丁村。	巴拉圭、委內瑞拉獨立。
	1813 嘉慶 18 年	羅西尼莊劇《在阿爾及利亞的義大利人》在威尼斯公演。威爾第生於義大利帕爾瑪省。華格納生於萊比錫。	維也納會議召開。
	1815 嘉慶 20 年	貝多芬領養其弟之子，為他帶來後半生的困擾。	滑鐵盧戰役威靈頓率聯軍攻陷巴黎，拿破崙帝國瓦解。
	1816 嘉慶 21 年	羅西尼《塞維利亞的理髮師》在羅馬演出，《奧泰羅》在那不勒斯上演。	拉丁美洲紛紛獨立。

西元紀年	中國紀年	樂壇紀事	世界大事
	1817 嘉慶 22 年	韋伯躋身德勒斯登劇院指揮。舒伯特創作《死與少女》。羅西尼在歐洲公演《辛德蕾拉》、《鵲賊》及幻想歌劇《愛蜜達》。蕭邦創作第一首樂曲《波蘭舞曲》。	第一批歐洲移民在澳州大草原定居。
	1819 嘉慶 24 年	韋伯完成器樂曲《邀舞》。	萊佛士建立新加坡。
1820	1820 嘉慶 25 年	韋伯完成《魔彈射手》、《三位品陀先生》。羅西尼完成《莊嚴彌撒曲》。	葡萄牙革命及內戰。英國發生卡圖街事件。拿破崙燒炭黨起。
	1822 道光 2 年	舒伯特創作《未完成交響曲》，並拜訪貝多芬。	巴西脫離葡萄牙獨立。西非賴比瑞亞共和國成立，成為解放黑奴的家園。
	1823 道光 3 年	舒伯特完成《美麗的磨坊少女》。羅西尼《塞蜜拉米德》在威尼斯公演。	美國提出門羅宣言。
	1824 道光 4 年	貝多芬《第九號交響曲》與部分《莊嚴彌撒曲》公演。羅西尼在巴黎就任義大利歌劇院指揮。	英國與緬甸開戰。
	1825 道光 5 年	韋伯著手創作《奧伯龍》。小約翰·史特勞斯出生於維也納。	爪哇戰爭。第一條客運鐵路在英國啟用。達爾文赴太平洋展開科學研究。
	1827 道光 7 年	貝多芬病逝。	英法俄聯合艦隊在納瓦林灣摧毀土埃艦隊。
	1829 道光 9 年	羅西尼在巴黎歌劇院上演最後傑作《威廉泰爾》。孟德爾頌指揮《聖馬太受難曲》演奏。舒伯特逝世。蕭邦創作二十七首《練習曲》。	「天主教解救法案」成立，天主教徒得以自由。希臘獨立戰爭結束。

西元紀年	中國紀年	樂壇紀事	世界大事
1830	1830 道光 10 年	華沙革命發起，蕭邦至維也納避難。	法國七月革命，法王查理十世被推翻。法國入侵阿爾及利亞。
	1831 道光 11 年	華沙淪陷蕭邦悲憤之餘作《革命練習曲》。小約翰·史特勞斯完成第一首圓舞曲。	埃及土耳其爆發戰爭。哥倫比亞、比利時宣布獨立。
	1832 道光 12 年	孟德爾頌結識正在巴黎演出的蕭邦。蕭邦在巴黎演奏《f 小調鋼琴協奏曲》。李斯特誓言成為「鋼琴界的帕格尼尼」。	英國通過第一部改革法案擴大選舉權。波蘭成為俄國的一個省。
	1833 道光 13 年	孟德爾頌擔任杜塞道夫樂長，完成《義大利交響曲》，出版《無言歌》第一集。布拉姆斯誕生於德國漢堡。	法拉第發現電解作用。英國廢止奴隸制度。
	1834 道光 14 年	舒曼創辦「新音樂雜誌」，譜寫《狂歡節》、《交響練習曲》等曲子。	德國關稅聯盟成立。里昂和巴黎發生動亂。
	1835 道光 15 年	蕭邦開始創作《即興曲》。孟德爾頌出任萊比錫「布店大廈」樂隊指揮。李斯特創作三部《巡禮之年》。聖桑生於巴黎。	義大利發生青年歐羅巴運動。
	1836 道光 16 年	舒曼完成升 f 小調《第一號奏鳴曲》、f 小調《第三號奏鳴曲》。蕭邦結識女小說家喬治桑。孟德爾頌完成神劇《聖保羅》。華格納任孔尼斯堡歌劇院指揮。	波耳農民展開大遷徙建立德蘭士瓦共和國和橘自由邦。
	1837 道光 17 年	舒曼撰寫《大衛同盟舞曲集》。孟德爾頌在倫敦指揮伯明罕音樂節。	英國維多利亞女王登基。
	1838 道光 18 年	孟德爾頌完成三首弦樂四重奏。舒曼將舒伯特《C 大調交響曲》樂譜拿給孟德爾頌。比才誕生於巴黎近郊布吉瓦。	美國人莫爾斯發明電報。

西元紀年	中國紀年	樂壇紀事	世界大事
	1839	威爾第一部歌劇《奧貝托》在米蘭首演。	西班牙內戰結束。荷蘭承認比利時獨立。
1840	1840 道光 20 年	舒曼與克拉拉結婚，致力於歌曲創作，包括：《兒時情景》、《萊茵河的星期天》、《月光》等一百餘首。華格納完成歌劇《黎恩濟》。柴可夫斯基生於俄國佛根斯克。	上加拿大與下加拿大結合成自治聯邦。美國率先使用全身麻醉。英國開始使用黑便士郵票，使郵政更為低廉普及。
	1841 道光 21 年	德弗札克生於布拉格。華格納完成《漂泊的荷蘭人》。	美國掀起開拓西部的熱潮。
	1842 道光 22 年	威爾第《納布果》在米蘭首演。李斯特任威瑪宮廷樂長。	南京條約簽定，中國割讓香港，並開埠通商。
	1843 道光 23 年	孟德爾頌《仲夏夜之夢》劇樂及序曲在波茨坦公演。華格納在德勒斯登親自指揮《漂泊的荷蘭人》首演。葛利格生於挪威西岸的貝爾根城。	英國奪下波耳人在納塔爾東北部建立的殖民地。
	1844 道光 24 年	林姆斯基－高沙可夫誕生。白遼士於巴黎親自指揮《羅馬狂歡節序曲》首演，完成《海盜序曲》。舒曼為歌德的《浮士德》製曲。小約翰·史特勞斯在維也納唐瑪雅俱樂部首次指揮演奏。	法美兩國在中國享有租界權。
	1846 道光 26 年	舒曼完成《第二號交響曲》。蕭邦以《D大調前奏曲》紀念與喬治桑關係。孟德爾頌完成神劇《伊利亞》。	美國和墨西哥為爭奪德克薩斯而開戰。
	1847 道光 27 年	孟德爾頌逝世。李斯特完成交響詩形式及《匈牙利狂想曲》等多首作品。威爾第《馬克白》在佛羅倫斯演出。	非洲南部的班圖人被英國擊敗。

西元紀年	中國紀年	樂壇紀事	世界大事
	1848 道光 28 年	小約翰・史特勞斯創作《自由之歌》、《革命進行曲》、《大進行曲》等充滿革命激情的進行曲。	法國二月革命。加利福尼亞掏金熱促使美國西部人口大增。
	1849 道光 29 年	舒曼為慶祝歌德百年誕辰演奏《浮士德》。蕭邦逝世。	約瑟夫一世頒布奧地利－多瑙河流域集權憲法。
1850	1850 道光 30 年	舒曼完成《葛諾維娃》。	加利福尼亞成為美國的一州。
	1851 咸豐元年	威爾第《弄臣》在威尼斯演出。李斯特發表《蕭邦》一書，成為後世重要的參考資料。	萬國博覽會在倫敦水晶宮舉行。澳州興起淘金熱。勝家製造第一部腳踏的縫紉機。
	1853 咸豐 3 年	威爾第《遊唱詩人》在羅馬初演，《茶花女》在威尼斯初演。李斯特完成《浮士德交響曲》。聖桑擔任巴黎聖瑪麗教堂管風琴師。舒曼稱布拉姆斯為「未來的音樂先知」。	美國艦隊至日本，要求通商。紐約到芝加哥的鐵路峻工。
	1855 咸豐 5 年	小約翰・史特勞斯應邀到俄國指揮聖彼得堡夏季音樂會。比才完成第一部作品《C 大調交響曲》。	英人李維史東發現維多利亞瀑布，促使歐洲人深入非洲內陸探險。
	1856 咸豐 6 年	林姆斯基－高沙可夫進入聖彼得堡海軍官校就讀。李斯特嘗試作《前奏曲》、《奧菲歐》、《匈奴之戰》等交響詩。舒曼逝世。比才以清唱劇《大衛》得到羅馬大獎第二。	澳州主要殖民地均建立自治政府。美國反對奴隸制度的共和黨成立。英國貝塞麥發明工業煉鋼法。
	1858 咸豐 8 年	普契尼誕生於盧卡。	天津條約迫使中國與西方貿易。胡亞雷斯成為墨西哥總統。
	1859 咸豐 9 年	華格納完成《崔斯坦與伊梭德》。布拉姆斯《D 小調鋼琴協奏曲》首演。	達爾文物種原始論出版。義大利統一戰爭爆發。

西元紀年	中國紀年	樂壇紀事	世界大事
1860	1860 咸豐 10 年	李斯特完成《魔鬼圓舞曲》第一首。比才發表喜歌劇《唐・普羅科皮奧》。	英法比德及葡萄牙深入非洲內陸探險和殖民。紐西蘭爆發毛利人與白人移民的戰爭。
	1862 同治元年	德布西生於巴黎市郊聖日曼安雷。小約翰・史特勞斯創作《晨報》與奧芬巴哈爭雄。德弗札克經史麥塔納推薦入劇院任中提琴手，開始接觸西方作曲理論。	法國在東南亞佔領印度支那。俾斯麥任普魯士首相。
	1865 同治 4 年	小約翰・史特勞斯創作《美麗的藍色多瑙河》、《藝術家的生涯》、《維也納森林的故事》、《醇酒、美人與情歌》等圓舞曲傑作。德弗札克完成第一首交響曲《茲洛尼斯的鐘聲》、歌曲《翠柏集》、《A 大調大提琴協奏曲》、弦樂四重奏《輓歌集》。葛利格譜寫《E 小調鋼琴奏鳴曲》。	美國南北戰爭終了。巴斯德發表細菌學說。
1870	1872 同治 11 年	比才《阿萊城姑娘》在巴黎首演。葛利格譜寫《西古爾・約沙法組曲》、《民間生態》鋼琴獨奏曲。	日本封建時代結束，實施義務教育。西班牙爆發卡洛斯戰爭。
	1873 同治 12 年	林姆斯基－高沙可夫被任命為「黑海及波羅的海海軍艦隊」樂團總監，《普斯可夫的少女》在聖彼得堡首演。小約翰・史特勞斯輕歌劇《蝙蝠》問世。德弗札克完成《降 E 大調交響曲》、清唱劇《白山後裔》初演。	西班牙宣佈成立共和國。美國發生經濟危機。

西元紀年	中國紀年	樂壇紀事	世界大事
	1874 同治 13 年	華格納完成《尼貝龍根的指環》。比才完成歌劇《卡門》及管絃樂序曲《祖國》。柴可夫斯基發表三幕歌劇《鐵匠瓦古拉》、《F 大調第二號弦樂四重奏》、b 小調《第一號鋼琴協奏曲》。葛利格為易卜生詩劇《皮爾金》配樂。	法蘭西共和國制定憲法。史坦利開始穿越赤道非洲的探險。波旁家族重登西班牙王位。
	1875 光緒元年	拉威爾誕生於法國西布爾。李斯特在祖國創設匈牙利音樂學院。比才《卡門》於巴黎喜歌劇院首演，同年病逝。柴可夫斯基《第一號鋼琴協奏曲》在波士頓首演，並完成《憂鬱小夜曲》、芭蕾舞劇《天鵝湖》、鋼琴曲集《四季》。	法德危機法國重新武裝。德國社會民主黨成立。
	1878 光緒 4 年	林姆斯基 - 高沙可夫創作《五月之夜》及《雪娘》。布拉姆斯完成《D 大調小提琴協奏曲》。普契尼作四聲部經文歌和四聲部信經。	柏林會議。塞爾維亞、羅馬尼亞獨立。
	1879 光緒 5 年	柴可夫斯基歌劇《尤金‧奧尼根》在莫斯科公演，發表歌劇《奧爾良的少女》、D 大調《第一號管絃樂組曲》、G 大調《第二號鋼琴協奏曲》。	英國在南非烏倫迪擊敗賽奇瓦約國王領導的祖魯族，是為祖魯戰爭。智利在太平洋戰爭中打敗祕魯及玻利維亞。
1880	1882 光緒 8 年	林姆斯基 - 高沙可夫出版《俄羅斯民謠百曲集》。	埃及成為英國的保護國。義大利加入德奧同盟，三國同盟組成。
	1883 光緒 9 年	小約翰‧史特勞斯完成輕歌劇《吉普賽男爵》。華格納逝世。布拉姆斯完成《第三號交響曲》，被賦予「布拉姆斯英雄交響曲」之名。	愛迪生發明電燈。法國殖民主義擴張，將東京灣和安南納入殖民勢力範圍。馬克沁發明機關槍。

西元紀年	中國紀年	樂壇紀事	世界大事
	1884 光緒 10 年	德布西以清唱劇《浪子》贏得羅馬大獎。普契尼《薇麗》在米蘭首演。	列強於柏林會議中瓜分非洲。第一條地下鐵在倫敦完成。芝加哥第一棟摩天大樓峻工。
	1887 光緒 13 年	德布西作管絃樂交響組曲《春》。林姆斯基 - 高沙可夫創作三大管絃樂組曲，《西班牙隨想曲》、《天方夜譚》、《俄羅斯復活節》序曲。葛利格譜寫《c 小調第三號小提琴奏鳴曲》。	英國建立印度支那聯盟。
	1888 光緒 14 年	德布西出版《忘卻的短歌》。柴可夫斯基完成《e 小調第五號交響曲》、幻想序曲《哈姆雷特》。	威廉二世登基統治德國；蘇格蘭外科醫師鄧洛普取得充氣輪胎的專利。
1890	1892 光緒 18 年	德布西根據馬拉梅巨作寫《牧神的午後前奏曲》。柴可夫斯基完成著名的芭蕾舞劇《胡桃鉗》、獨幕抒情歌劇《伊奧蘭德》等作品。	第一次慕尼黑分裂會議。比利時在剛果擴張勢力。巴拿馬運河風波。
	1893 光緒 19 年	德布西著手創作《佩利亞與梅麗桑》。西貝流士創作《卡列利亞》組曲、四首傳說組曲《雷敏凱連的傳奇》。柴可夫斯基寫作著名的 b 小調第六交響曲《悲愴》、《降 E 大調第三號鋼琴協奏曲》、《沉思曲》，同年病逝。德弗札克完成《新世界交響曲》。	俄法協約。紐西蘭總理賽登推行先進的社會改革，包括准許婦女投票權。
	1896 光緒 22 年	理查·史特勞斯創作抒情性交響詩《查拉圖斯特如是說》。普契尼《波希米亞人》在杜林首演。	希臘開始舉辦現代的奧林匹克運動會。衣索比亞擊敗義大利軍隊。馬可尼發明無線電報。

西元紀年	中國紀年	樂壇紀事	世界大事
	1898 光緒 24 年	理查·史特勞斯創作交響詩《唐吉訶德》。蓋希文生於紐約布魯克林區。	美西戰爭，美得菲律賓群島。居禮夫人發現釷、釙、鐳。
	1899 光緒 25 年	西貝流士創作《芬蘭頌》、及小調《第一交響曲》首演。約翰·史特勞斯逝世。	南非爆發第二次波耳戰爭。中國政府支持義和團拳民扶清滅洋。
1900	1901 光緒 27 年	拉威爾創作鋼琴作品《水之嬉戲》。威爾第逝世於米蘭。德弗札克被任命為奧國上議院議員。葛利格出版《抒情小曲集》第十集。	麥金利總遇刺以來羅斯福成為美國最年輕的總統。
	1902 光緒 28 年	德布西《佩利亞與梅麗桑》在巴黎首演。	英日同盟。美國發明塑膠。
	1904 光緒 30 年	西貝流士完成著名《d小調小提琴協奏曲》，開始創作C大調《第三交響曲》。林姆斯基-高沙可夫完成歌劇《季特基》，並寫作《管絃樂法原理》、及自傳《我的音樂生涯》。德弗札克《阿米姐》首演，同年病逝。普契尼《蝴蝶夫人》在米蘭史卡拉劇院首演。	日俄戰爭起。英法簽訂友好協約。法屬西非聯邦成立。
	1905 光緒 31 年	德布西交響小品《海》，於巴黎公演，出版《印象》曲集第一冊。理查·史特勞斯於德勒斯登首演《莎樂美》。	日俄議和。愛因斯坦發表相對論。前波耳人在南非建立共和國成立獨立聯邦。
	1907 光緒 33 年	拉威爾完成獨幕喜歌劇《西班牙時辰》，開始創作《西班牙狂想曲》。葛利格病逝。	英法俄三國協約形成。波斯（今伊朗）發現石油。
	1908 光緒 34 年	德布西為女兒寫鋼琴曲《兒童世界》及舞劇《玩具箱》。林姆斯基-高沙可夫病逝。拉威爾完成《鵝媽媽祖曲》。	德國柏林的通用電力公司渦輪機工廠，成為全球第一座鋼筋及玻璃的建築。

西元紀年	中國紀年	樂壇紀事	世界大事
1910	1911 宣統 3 年	理查・史特勞斯喜歌劇作品《玫瑰騎士》在德勒斯登首演。	法以摩洛哥為保護國。烏干達的拉莫吉人起而反抗英國統治。挪威探險家阿蒙森抵達南極。
	1913 民國 2 年	德布西完成十二首《前奏曲集》第二冊，並創作六首《古代墓碑銘》及《白與黑》鋼琴作品。	第二次巴爾幹戰爭。全歐進行軍備競賽。美底特律建造第一部福特流水裝配線。
	1914 民國 3 年	德布西完成舞劇《遊戲》。拉威爾著手進行《庫普蘭之墓》。蓋希文進入雷米克音樂出版公司擔任樂曲推銷員。	第一次世界大戰起。巴拿馬運河開航。
	1916 民國 5 年	蓋希文出版自創歌曲《你想要的偏偏得不到》。	索姆河之役，第一次世界大戰中死傷最慘的戰役。
	1917 民國 6 年	德布西完成最後作品《小提琴與鋼琴奏鳴曲》。拉威爾完成鋼琴獨奏及管絃樂總譜。普契尼《燕子》在蒙地卡羅首演。	俄國革命。美國參戰。
	1918 民國 7 年	德布西病逝巴黎。蓋希文為戲劇節目創作歌曲。普契尼《三部曲》在紐約大都會歌劇院首演。	第一次世界大戰結束。
	1919 民國 8 年	蓋希文《拉拉魯西尼》成為百老匯最受歡迎的樂曲。	巴黎和會簽訂凡爾賽條約。
1920	1920 民國 9 年	拉威爾完成《圓舞曲》。普契尼開始創作《杜蘭朵公主》。	托洛斯基領導的紅軍在俄國的內戰中獲得勝利。國際聯盟成立。美國開始禁止製造及販售酒類。
	1922 民國 11 年	蓋希文創作舞台音樂《藍色星期一》。	墨索里尼奪得義大利政權。埃及在法德國王的領導下自英國贏得有條件的獨立。
	1923 民國 12 年	普契尼被任命為義大利王國參議員。	日本東京發生大地震。

西元紀年	中國紀年	樂壇紀事	世界大事
	1924 民國 13 年	蓋希文《藍色狂想曲》在懷特曼舉辦的「什麼是美國音樂」的音樂會中首演。普契尼病逝,《杜蘭朵公主》未能完成。	俄國領導人列寧逝世史達林繼任。美軍完成首度飛航全球的紀錄。
	1925 民國 14 年	拉威爾完成獨幕幻想劇《頑童驚夢》。	阿爾巴尼亞國民會議宣佈共和。
	1929 民國 18 年	拉威爾完成《波麗露》舞曲,開始創作《左手鋼琴協奏曲》。	美國華爾街股市崩盤,世界經濟大恐慌開始。
1930	1930 民國 19 年	蓋希文《樂隊開演》、《瘋狂的女孩》在時代廣場上演。	甘地在印度倡導非暴力的反英運動。塔法理加冕為衣索比亞的皇帝,名為海爾·塞拉西一世。
	1931 民國 20 年	蓋希文創作《古巴序曲》,開始為電影配樂,《我為你歌唱》上演,並榮獲普立茲獎。	日本發動九一八事變,侵略中國東北。
	1932 民國 21 年	拉威爾完成《G 大調鋼琴協奏曲》。	國聯召集日內瓦世界裁軍大會。
	1933 民國 22 年	理查·史特勞斯擔任德國文化部音樂局總裁。	希特勒就任德國總理,納粹執政。日德退出國聯。
	1935 民國 24 年	理查·史特勞斯完成歌劇《沉默的女人》。	德國毀約建軍。義大利征服衣索比亞。
	1937 民國 26 年	拉威爾逝世。蓋希文逝世於紐約。	第二次世界大戰的亞洲區戰事開始。德奧合併。慕尼黑會議。

國家圖書館出版品預行編目（CIP）資料

你不可不知道的100首經典名曲 / 許汝
紘編著. -- 六版. -- 臺北市 : 華滋出版 :
信實文化行銷發行, 2016.10
面 ；　公分. --（What's Music）
ISBN 978-986-93548-5-1（精裝）

1. 音樂欣賞

910.38　　　　　　　　　　105017915

What's Music
你不可不知道的100首經典名曲

作者　　　許汝紘 編著
總編輯　　許汝紘
總監　　　黃可家
編輯　　　黃淑芬
美術編輯　楊詠棠
執行企劃　劉文賢
發行　　　許麗雪
出版　　　信實文化行銷有限公司
地址　　　台北市松山區南京東路5段 64 號 8 樓之1
電話　　　02-2749-1282
傳真　　　02-3393-0564
網址　　　www.cultuspeak.com
E-Mail　　service@cultuspeak.com

劃撥帳號　50040687 信實文化行銷有限公司

印刷　　　威鯨科技有限公司

總經銷　　高見文化行銷股份有限公司
地址　　　新北市樹林區佳園路二段 70-1 號
電話　　　（02）2668-9005

香港總經銷　聯合出版有限公司
地址　　　　香港北角英皇道75-83號聯合出版大廈26樓
電話　　　　（852）2503-2111